KB040452

르네상스에서 상징주의까지

서양 미술 다시 읽기

르네상스에서 상징주의까지
서양 미술 다시 읽기

1판 1쇄 인쇄 | 2017년 12월 11일
1판 1쇄 발행 | 2017년 12월 15일

지은이 | 정숙희

발행인 | 이성현
책임 편집 | 전상수
디자인 | 드림스타트

펴낸 곳 | 도서출판 두리반
주소 | 서울특별시 종로구 사직로 8길 34 (내수동 72번지) 1104호
편집부 | TEL 02-737-4742 / FAX 02-462-4742
이메일 | duriban94@gmail.com
등록 | 2012. 07. 04 / 제 300-2012-133호

ISBN 979-11-88719-01-3 03650

※ 이 책은 한국출판문화산업진흥원의 출판콘텐츠 창작자금을 지원받아 제작되었습니다.

르네상스에서 상징주의까지

서양 미술 다시 읽기

정숙희 지음

'서양 미술을 이해하기 위해서 중요한 게 무엇일까'라는 질문을 스스로에게 던졌을 때, 작품 속에서 그 의미를 찾는 것이 가장 중요하고 먼저 이루어져야 한다고 생각했다. 그래서 나는 작품의 내용과 그 특징을 작품의 시각적인 요소들을 통해서 접근하는 방법을 선택했다. 그림의 주제는 어떤 요소를 통해서, 어떤 방법으로, 왜 그렇게 적용되고 또 작용되고 있는지에 집중하게 되었다. 이렇게 작품의 내용과 형식과의 밀접한 관계에 뿌리를 두는 것이 이 책의 주요 성격이다.

세부 요소들을 통해서 전체를 이해하는 접근 방식은 사실 우리에게 친숙하다. 영화나 연극처럼, 상황이 전개되는 시간 예술을 접할 때 우리는 알려주지 않아도 자연스럽게 이런 방식을 따른다. 점점 더 그 역할이 확대되고 발전하는 연출, 조명, 의상, 분장, 음악 효과 등을 보더라도 이를 알 수 있다.

영화나 연극은 자세히 보면 수많은 인과관계로 연결되어 있어서 배우의 의상, 몸짓, 조명, 연출 어느 것도 사소하거나 무의미한 것이 없다. 이는 미술에서도 예외는 아니다. 시간을 허락하지 않는 고정된 화면에서(제한된 공간에서) 펼쳐지는 미술 작품의 경우 연극이나 영화보다 세부적인 요소의 역할이 더 크다고 볼 수 있다. 세부적인 요소

는 재료, 기법, 크기, 색, 구도, 형태 등등에서 반anti기법까지 무한하다. 즉 눈에 보이는 모든 것이 그 대상이 되는 것이다. 이 책은 이런 눈에 보이는 것과 눈에 띄지 않는 것 사이의 유사점을 찾아간다.

다양한 작품을 분석하면서 작품을 이해하고 더불어 400년 서양 미술의 이해를 제시한다는 점에서 이 책은 의미가 있다.

이 책에서는 르네상스부터 상징주의까지(르네상스, 바로크, 로코코, 신고전주의, 낭만주의, 리얼리즘, 인상주의, 후기인상주의, 상징주의)의 작품들을 다루고 있다. 이 범위는 지금도 여전히 많은 현대 미술 작가들에게 영향을 미치고 있으며 우리 생활과 밀접하게 연결되어 있다. 상품 광고는 다빈치의 〈모나리자〉, 〈최후의 만찬〉 등을 패러디하고 밀레, 모네, 고흐, 고갱 등의 작가의 작품들이 아트 마케팅의 선두에 서 있다.

이 범위는 또한 이미 많은 연구가 이루어진 덕분에 이를 근거로 할 수 있어서 이 글이 독단으로 흐르는 것을 어느 정도 막아주는 울타리가 되었다. 작가의 텍스트, 작품 연구 등의 객관적인 자료들을 바탕으로 하면서 작가의 의도가 어떻게 의미를 나타내는지에 초점을 맞추고 있다.

조형 요소들을 통해서 작품을 이해하는 시도가 우선이어서 역사적인 접근이나 작품에 대한 나의 감성적 소견은 좀 소홀하게 취급되었다. 아쉬운 면이 있지만 이런 내용의 책들은 이미 시중에 많이 나와 있으니 한편으로는 다행이라고 생각한다.

이 책은 우선 작품의 주제를 알아보고 그 주제를 조형적 특징을 통해서 살펴본다. 주제를 이해하고 작품을 이해하면서 자연스럽게 미술의 시대적 흐름을 이해하게 된다. 조형 예술학을 전공하면서 나의 관심은 '잘 그렸는가'에서 '어떻게 표현했는가'로 옮겨가기 시작했다. 시각적인 면에서 내용적인 면으로 옮겨진 것이다. 이런 방식은 파리 예술대학에서 보낸 시간이 뿌리가 되었다. 그림을 그리는 것이라기보다는 표현하는 것으로 접근하는 이들의 태도는 지금도 내게 나침반 역할을 해주고 있으며 이 책이 이러한 형태를 갖게 된 이유다. 이 책은 이들의 접근 방식에 매료되어서 동국대학교와 홍익대학교에서 진행된 교양 강의를 묶은 것이다. 그래서 예술에 대한 전문적인 지식은 없지만 관심 있는 누구라도 독자가 되어 서양 미술 속으로 여행을 떠날 수 있다.

서양 미술 작품을 이해해보고 싶은 독자들에게 길잡이가 되어줄 수 있기를 기대하

면서 책을 쓸 수 있는 기회와 용기를 주신 조르주 블뢰스Georges Blœss 교수님과 오원배 교수님, 오병욱 교수님께 마음 깊이 감사드린다. 최인선 교수님께도 큰 감사를 드린다. 책을 출간하는 도서출판 두리반 이성현 대표께 감사드리며 안진의 교수께도 감사드린다. 등불이 되어주시는 부모님께 항상 감사드리며 남편에게도 감사한다.

학생들에게 감사하며
2017년 12월 5일 정숙희

1

인간 중심의 시대
르네상스 미술

"인물을 그리려면 그 인물이 마음에 품고 있는 것을
충분히 표현할 수 있을 만큼 움직임을 넣어야 한다."

— 레오나르도 다빈치

일반적으로 르네상스 시기는 14세기 후반에 시작해서 16세기까지를 이르는데, 화가들은 이미 이보다 앞서 14세기에 중세의 회화 언어에서 해방되어 원근법의 전조를 드러내기 시작하고 성스러운 주제 표현에서 벗어나 세속적인 주제를 다루기 시작한다.

이전까지 화가들은 예술가보다는 장인匠人으로서 인식되어왔는데, 르네상스 시대에 접어들자 장인의 역할에서 자유로워지면서 개인의 창조성에 바탕을 두고 자신의 생각을 표현하기 시작한다. 이때부터 미술은 과학에 근거를 두게 되며, 과학에 많은 지식을 가지고 있는 예술가는 점점 더 과학자에 가까워지고 장인 성향을 가진 화가는 학자가 된다.

신이 선택한 천재, 레오나르도 다빈치

르네상스 시대에서 학자 화가의 대표가 바로 레오나르도 다빈치Leonardo da Vinci, 1452~1519다. 다빈치는 그림에서 천재적인 재능을 유감없이 펼쳤을 뿐만 아니라 지질학, 해부학, 식물학, 동물학 및 건축에도 폭넓은 지식을 갖고 있었다.

다빈치가 고안한 기계와 장치들을 보면 그의 상상력과 창의력이 현대인의 눈으로 봐도 경이롭다. 그가 만든 설계도는 헬리콥터에서부터 탱크, 잠수함, 오토바이까지 다양하다. 실제로 활용된 것이 적고 그가 살아 있을 당시 제작될 수 있었던 것도 적었지만 다빈치는 화가이면서 동시에 과학자, 식물학자, 엔지니어, 발명가, 조각가, 건축가, 음악가, 철학자, 작가, 도시계획전문가로 박식한 사람이었다. 과학 분야의 위대한 역사가인 알렉상드르 쿠아레Alexandre Koyré, 1892~1964가 말한 "모든 것이 가능하다"라는 말을 증명이라도 하듯이 다빈치는 시대를 훨씬 앞서는 생각을 가졌으며, 그것을 기록으로 남겼다.

2008년 4월 26일 스위스의 스카이다이버 올리비에 비에티테파Olivier Vietti-Teppa는 다빈치가 1485년에 그린 크로키와 텍스트를 가지고 제작한 낙하산으로 650미터 높이에서 낙하하는 데 성공했다.

르네상스 미술 전문가였던 조르조 바사리Giorgio Vasari, 1511~1574는 그의 저서《르네상스 미술의 명장들》에서 다빈치에 대해 이렇게 감탄했다.

"그 사람의 일거수일투족은 너무나도 신비해, 모든 사람들이 그를 뒤따르면서 그 사람이야말로 인간 세계에 태어난 존재가 아니라 바로 신이 선택한 천재, 혹은 그 자신이 바로 신이란 것을 재삼 확인하게 하는 것이다. …… 그의 명성은 너무도 널리 퍼져 그의 생애에서보다 죽음 뒤에 더욱 더 커졌다."[1]

다빈치를 프랑스로 부른 프랑수아 1세François I, 1494~1547는 "우리 모두에게, 그의 죽음은 슬픔이다. 왜냐하면 삶이 그와 같은 사람을 만든다는 것은 있을 수 없는 일이기 때문이다"[2]라고 하며 다빈치의 천재성과 유일함에 경의를 표했다. 사실 다빈치는 우리에게 과학자나 발명가로서보다는 화가로서 명성이 더 높다. 다빈치 자신도 그림이 모든 다른 형태의 예술보다 우위에 있다고 생각했다.

다빈치는 1452년 이탈리아의 피렌체에서 멀지 않은 토스카나의 빈치라는 작은 마을에서 태어났다. 1466년 다빈치가 열네 살 때, 다빈치 가족은 피렌체에 정착한다. 다빈치의 아버지는 다빈치의 소묘를 화가인 안드레아 델 베로키오Andrea del Verrocchio, 1435~1488에게 보여주게 되고 소묘에 더 몰두한다면 이 분야에서 뭔가를 이룰 수 있다는 평가에 다빈치를 그의 아틀리에에서 공부하게 한다.

다빈치는 그곳에서 1년 동안 붓 빨기 등의 '소위 허드렛일로 치부되곤 하지만 꼭 필요한 일들'을 하고 나서 색을 준비하는 일과 판화, 벽화 및 조각을 시작한다. 이후 베로키오는 자신이 그린 작품을 다빈치에게 마무리하게 한다.

이 시기에 그려진 다빈치의 작업은 알려진 게 없지만 바사리는 베로키오의 작품

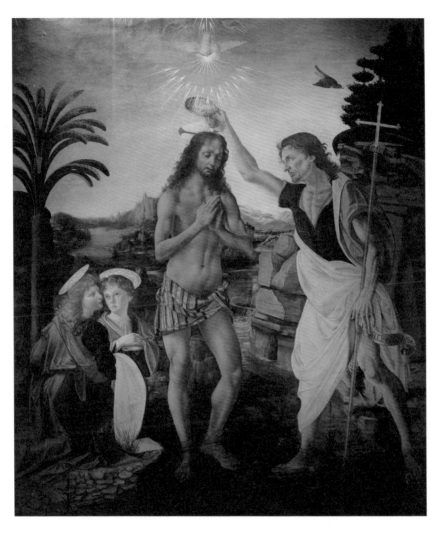

안드레아 델 베로키오, 〈그리스도의 세례〉, 1472~1475년경.
나무 위에 템페라, 180×175cm, 우피치 미술관, 피렌체

〈그리스도의 세례〉에 다빈치가 참여했다고 추측한다. 바사리에 의하면 다빈치가 그린 왼쪽 부분의 옷을 들고 있는 작은 천사는 베로키오가 그린 인물보다 더 뛰어났고 베로키오는 다빈치가 자신보다 색을 더 잘 이해하고 있다는 사실에 화가 나 다시는 채색화에 손을 대지 않았다고 한다.

그러나 세르주 브람리Serge Bramly, 1949~는 바로 이 부분이 바사리의 실수라고 그의 저서《레오나르도 다 빈치》에서 명시한다.

> 사실 레오나르도의 작품의 가치는 이제부터 이 제자는 믿을 만하다고 베로키오가 단순히 확인하는 데 지나지 않는다. 그래서 자신이 가르친 제자의 능력에 확신을 갖게 된 베로키오는 아마 조금씩 공방의 회화 분야 책임을 레오나르도에게 맡기고 자기가 좋아하는 조각과 금은 세공에 차분한 마음으로 열중하고 싶었을 것이다.[3]

사실 다빈치의 유화 기술은 이때부터 이미 눈에 띄게 출중했다. 〈그리스도의 세례〉의 엑스선 촬영 결과, 베로키오가 어중간한 유화 기술로 양감을 표현하고 있는 반면 다빈치는 붓자국을 알아보기 힘들 정도로 자유롭게 유화 기술을 구사했다는 사실을 알 수 있다. 다빈치가 "회화에서 입체감은 영혼이다"라고《회화론》에 명시하고 있는 것처럼 그는 초기부터 양감 표현을 중요시했다. 이것은 그의 독특한 유화 기술 덕분에 가능했다. 엷게 도료를 바른 후 유화물감을 아주 엷게 여러 번 덧발라서 밝은 빛에서부터 점점 어두움으로 옮겨가는 방식을 선택한다. 빛은 물감층을 관통하고 반사해서 자체발광하는 듯한 느낌을 준다. 이것이 바로 〈모나리자〉에서 자세하게 이야기할 스푸마토sfumato 기법이다. 스승 베로키오가 그린 부분은 경계면이 분명한 데 비해 다빈치가 그린 부분은 경계면을 모호하게 하면서 스푸마토 기법의 탄생을 예고한다.

다빈치가 1476년까지도 베로키오의 아틀리에에서 일했다는 기록이 있다. 하지만 1476~1478년 사이에 그가 두 개의 그림 주문을 받았던 것으로 미루어 이 시기에 자신의 아틀리에를 갖게 된 것으로 여겨진다.

〈최후의 만찬〉은 유네스코에 의해 세계문화유산으로 지정된 밀라노의 산타 마리아 델레 그라치에Santa Maria delle Grazie 대성당의 수도자들이 주문해서 1495년부터 1498년 사이에 제작된다.

이 그림은《신약성서》의 내용으로 예수가 잡혀서 죽기 전 제자들과의 만찬 장면을 표현한다. 예수가 "너희 중의 하나가 나를 배반할 것이다"라고 말한 그 순간 이 말을 듣고 경악하는 열두 제자들을 묘사했다. 다빈치는 가장 극적인 순간을 선택했다. 놀라고, 고통스러워하고 당황하고, 슬퍼하고, 겁에 질리며 체념하는 등 제자들이 감정의 동요를 일으키는 장면이다.

당시의 다른 화가들처럼 다빈치도 원근법으로 평면에 공간적인 현실을 묘사하기 위해 연구했다. 원근법이 밀집된 공간 안에서 인물들의 생명력과 그들의 움직임을 강조한다. 정면으로 설치된 테이블이 그림 아랫부분을 차지해서 감상자들은 예수 그리고 그 제자들과 정면으로 자리한다. 미술사에서 최초로 열세 명이 사각 테이블의 같은 면에 배치되었다.

예수의 오른쪽에 손을 모으고 말씀을 들으려고 몸을 구부린 요한이 있다. 성미가 급한 베드로는 손이 벌써 칼로 향하고 요한의 귀에 무엇인가 속삭이는 듯하다. 베드로와 요한은 예수에게서 멀어진다. 몸을 구부린 유다는 당황해서 그만 그릇을 엎고 오른손으로는 배반으로 얻은 돈이 들어 있는 주머니를 움켜쥐고 있다. 그는 금방이라도 달아날듯 몸을 웅크리고 있다. 그 덕분에 유다의 얼굴과 몸이 다른 제자들에 비해 특별히 왜소하게 묘사되었고 더군다나 신체의 반은 정체불명의 어둠에 가려져 있다. 이렇게

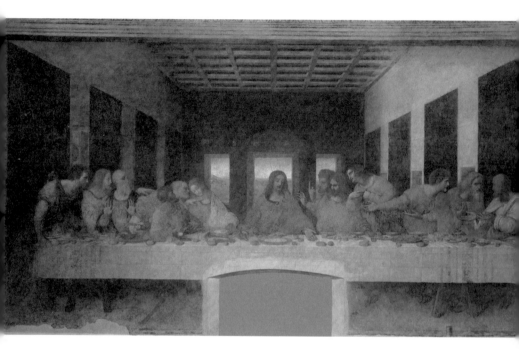

다빈치, 〈최후의 만찬〉1495~1498년경,
템페라 벽화, 462×879cm, 산타 마리아 델레 그라치에 대성당, 밀라노

다빈치는 유다를 화면에서 거의 지우고 있다.

그 옆의 놀란 듯 열 손가락을 펴고 있는 안드레가 있고 야고보는 손을 두 동료에게 올리고 있으며, 그 옆에 몸은 기울어져 있고 두 손은 테이블을 짚고 있는 바돌로메가 있다.

예수의 왼쪽에 공포에 질린 듯 양팔을 벌리고 머리를 숙인 또 다른 야고보와 그 뒤에 검지 손가락을 올리고 있는 의심 많은 도마는 자기 가슴에 손을 얹은 빌립과 함께 당장에라도 자신들의 결백을 주장하려는 듯 예수에게로 다가간다.

마지막 그룹에는 손을 예수 쪽으로 뻗고 얼굴은 동료들 쪽으로 돌린 침착하고 지적인 마태, 오른손을 들고 왼손은 테이블에 놓은 다대오, 그리고 벌린 손을 내밀고 믿을 수 없는 상황이지만 냉정을 찾으려 애쓰는 시몬이 있다. 제자들을 세 사람씩 묶어서 인물들을 조직적이며 특징적으로 배치한 다빈치의 천재적인 기량을 다시 확인할 수 있다. 반면 가운데 정확하게 자리한 예수의 모습은 편안한 균형을 유지하면서 위엄, 품위, 존엄이 새겨진 정적인 상태다. 외적으로나 내적으로 제자들로부터 독립되어 있다.

예수의 손짓을 보면 다빈치가 한 순간만을 포착한 것이 아니라 여러 내용을 함께 담아내려 했음을 알 수 있다. 예수의 양손은 각각 빵과 포도주에 닿아 있는데 이는 별개의 두 장면을 보여준다. 오른손은 배반을 암시하고 반대로 왼손으로는 은혜를 베푼다. 유다의 왼손은 예수의 손과 동시에 같은 컵을 향해 있는데 이 직후에 예수가 한 말을 〈누가복음〉 22장 21절에서 찾을 수 있다.

"그러나 보라 나를 파는 자의 손이 나와 함께 상 위에 있도다."

제자들의 묘사를 통해 다빈치는 "그림은 관람

자가 그림 속 인물들의 행동만 보고서도 그들의 생각을 마치 직접 들은 듯 분명히 알 수 있게 그려야 한다"[4]는 그의 신념을 증명한다.

다빈치의 혁신은 이렇게 등장인물들 각각의 얼굴과 자세를 차이가 있고 특별하게 하면서 제자들을 개별화하고 개성화한 것이다. 이 그림은 벽화가 완성되었을 당시부터 걸작으로 인정받고 후에 렘브란트Rembrandt van Rijn, 1606~1669와 루벤스Peter Paul Rubens, 1577~1640의 경탄의 대상이 되었다.

각 인물들의 자세는 그들의 성격, 정신 상태 및 특별한 행동을 대변한다. 이는 바로 인간의 존엄한 가치라 할 인간다움에 대한 연구가 실행된 것으로 볼 수 있다. 르네상스가 고대 문화를 활성화하고 재검토하는, 특히 인본주의 지적·정신적인 무브망(예술적 운동)이라는 사실을 증명이라도 하듯 다빈치는 전통적으로 알려진 제자들의 이미지를 따르지 않고 열두 제자의 심리 상태를 보여줄 수 있는 쪽으로 방향을 잡았다.

이를 위해 다빈치는 두 가지 독특한 시도를 보였는데, 첫째로 실제 인물들을 길에서 그려보고 영감을 받았다. 이는 대가의 작품 모사보다는 생활과 인간을 연구해야 한다는 생각을 고수했던 다빈치의 새로움과 열정을 보여준다. 둘째로 다빈치는 해부학 시도 후 두개골을 연구하고 그 형태에 따라 제자들의 생김새를 결정했다. 그럼에도 불구하고 다빈치가 가장 표현하기 힘들었던 인물은 예수와 유다였다. 다빈치는 자신의 연구와 상상으로는 도저히 예수를 형상화할 능력이 없다고 생각했다. 바사리가 "신이 선택한 천재"라고 격찬했던 다빈치지만 인간 세계에 온 신의 아들, 예수 그리스도에게 걸맞은 만족한 표현을 찾아내기는 쉽지 않았던 것이다. 다빈치는 특히 예수의 균형, 안정감에 역점을 두었다. 벽걸이 양탄자와 격자 천장 등 방의 모든 선들은 예수의 머리 위로 집중되었다. 다빈치는 여기서 원근법의 중심인 소실점과 그림의 중심을 동일하게 처리하면서 원근법 구성의 균형을 만들었다. 그래서 예수의 얼굴이 시선을 끌

고 더 강하게 빛나며 중심에 있는 느낌을 준다.

다빈치는 기존 프레스코 기법을 이용하지 않고 템페라tempera 기술을 이용했는데, 습기에 약한 이 템페라 기술과 작품이 그려진 산타 마리아 델레 그라치에 수도원 식당 벽이 곰팡이가 생기기 쉽고 벗겨지기 쉬운 이유로 벽에서 물감이 떨어지면서 계속 보수를 하게 되어 〈최후의 만찬〉은 가장 많이 다시 그려진 예술 작품 중 하나로 남아 있다.

✚ 템페라는?

템페라는 달걀 전체나 달걀 노른자를 안료와 섞어 사용하는 화법으로 이를 나무판 위나 벽에 칠해서 그림을 그렸는데 이 방법은 1410년경까지 지속되었다. 템페라는 유화와 달리 부드러운 색의 흐름을 내기가 곤란해 약간 딱딱한 느낌이 나고 마르면 무광택이다. 게다가 유화와 같은 유연성이 없고 너무 빨리 마르기 때문에 색을 서로 섞어 칠하기 어렵지만 안료의 색상과 거의 똑같은 색으로 마르기 때문에 작품의 최종적인 색상을 예측할 수 있는 장점이 있다. 템페라의 문제점을 해결하기 위해 얀 반 에이크Jan Van Eyck는 물감에 보다 유연성을 주고 화면에 광택을 주기 위해 오일 혼합물을 넣게 되는데, 이것이 현재 우리가 알고 있는 유화의 출발점이 되었다.

이러한 실험의 결과로 르네상스의 거장들은 유화를 사용하고 템페라를 잘 사용하지 않게 되었다. 유화와 수채화의 중간 질감을 내고 수채화보다는 강력한 색감과 입체감을 낼 수 있다는 점 때문에 소수만이 템페라를 사용해왔다.

현대에 와서 템페라를 다시 사용하게 된 것은 영국의 화가 새뮤얼 팔머Samuel Palmer, 1805~1881에 의해서다. 미국 현대 회화에 있어서 앤드루 와이어스Andrew Wyeth, 1917~2009나 벤 샨Ben Shahn, 1898~1969 같은 화가들은 새롭게 템페라의 대중성에 영향을 끼쳤다.

〈모나리자〉는 왜 유명할까?

르네상스 인본주의 정신은 초상화라는 새로운 예술 장르를 출현시켰다. 개인에 대한 관심 증가가 초상화의 발전을 통해 예술적으로 표현되었다. 프란체스코 델 지오콘도 Francesco di Bartolomeo del Giocondo 의 부인, 리자 게랄디니의 초상화인 〈모나리자〉는 얇은 포플러 나무판 위에 그려져서 쉽게 부서질 수 있다. 이게 바로 모나리자가 현재 특수 유리 진열대 안에 전시되는 이유 중 하나다.

이 작품은 특히 여인의 파악할 수 없는 미소로 유명한데 이런 특징은 다빈치가 미소의 정확한 본질을 명확히 알 수 없게 입술의 양옆과 눈옆에 미묘하고 섬세하게 음영을 넣은 것과 연관이 있을 수 있다. 이런 음영 효과가 바로 스푸마토이며 레오나르도의 연기라고도 불린다.

다빈치가 만든 이 스푸마토 기법은 명암의 미묘한 변화, 윤곽을 부드럽게 그리는 방법, 눈과 귀 언저리를 희미하게 처리하거나 그림자로 감추어버리는 방법 등으로 표정 연기를 가능하게 한다. 이 기법으로 다빈치는 대상을 단순히 물리적으로 표현하는 것에서 발전시켜 생명력까지 그려넣을 수 있었다.

바사리는 "미소가 너무 감미로워서 사람이라기보다는 신처럼 보인다"고 했으며, "이 그림을 본 사람들은 살아 있는 사람처럼 보인다는 걸 확인하고는 아주 놀라워했다"고 기록했다. 이런 살아 있는 것 같은 환상적 표정은 다빈치에게서가 아니라 모델에게서부터 이미 시작된다.

다빈치는 잔잔하고 감미로운 미소를 위해 그림을 그리는 동안 광대를 부르거나 음악가들을 불러 악기를 연주하거나 노래를 부르게 해서 모델을 즐겁게 했다. 신의 미소는 모델과 화가의 공동 표현인 것이다.

전문가들은 오랫동안 바사리가 모나리자의 눈썹이 있다고 묘사한 걸로 미루어 그

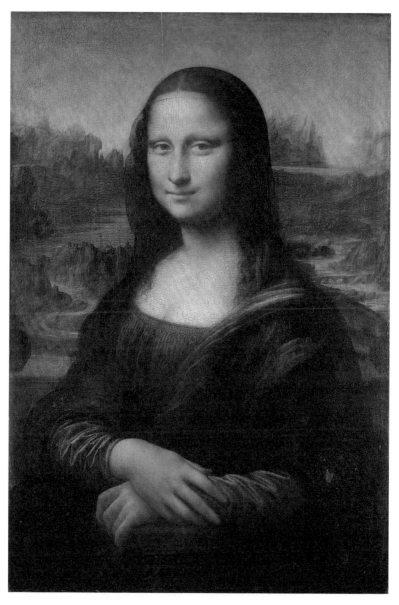

다빈치 〈모나리자〉, 1503~1519년경,
나무판 위에 유화, 77×53cm, 루브르 박물관, 파리

림을 소문으로만 들은 것으로 생각했다. 그러나 2004년 실시된 높은 해상도의 분광 분석을 통해서 실제로 모나리자의 눈썹과 속눈썹이 그려졌었고 다시 지워진 것이라는 사실이 이탈리아 미술과 르네상스 미술 전문가인 다니엘 아라스Daniel Arasse, 1944~2003 에 의해 입증되었다. 그는 1997년 자신의 책에서 다빈치가 눈썹을 그렸는데 16세기 중반에 유행이 아니어서 누군가에 의해 지워졌을 가능성을 언급했다.

다빈치가 〈모나리자〉를 그리던 시기에 스푸마토 기술이 완벽한 단계에 이른다. 여과된 빛의 부드러움이 이 그림에서 특히 잘 나타난다. 어둠에서 빛으로 서서히 옮겨가는 것으로 스푸마토에 다다르는데 오브제는 뻣뻣한 어색함 없이 부드럽게 보인다. 이는 보는 사람에게 많은 감정을 불러일으키게 하면서 완화된 경계선과 외곽선은 더 자유로운 회화적 분위기를 만든다.

빛과 그림자 사이의 파악하기 어려운 흐릿함은 영혼에 의한 정신적인 침투를 알리고 생기 있는 신체를 드러낸다.

이 개혁은 어둠에 대한 다빈치의 긍정적인 생각에서 출발한다. 다빈치에게 어둠은 단순히 빛이 없는 상태가 아니라 완전히 독립된 긍정적인 색의 가치다. 그는 어둠이 해석하고 표현하는 자체의 환경을 가지고 있다고 생각했다. 다빈치는 날씨가 흐린 날 해가 진 후 한쪽 벽에 등을 대고 그림을 그리는 것을 좋아했다.

"해가 있는 날에는 그늘 아래 누워 쉬고 구름이나 안개가 낀 날은 저녁이 되면 멋지게 스케치하라. 이 얼마나 완벽한 분위기인가."[5]

그렇다면 스푸마토는 어떻게 표현이 될까?

먼저 나무판 위에 여러 겹의 밑칠을 한 후 에센스를 많이 첨가해서 그림을 그린다. 얼굴에는 투명한 색을 여러 겹 칠한다. 기름과 섞은 물감을 사용하면 물감을 여러 겹 칠할 수 있게 되어 투명한 빛 효과를 얻을 수 있다. 이는 회화의 혁신 중 하나였다. 이 방법이 얼굴의 어둠과 빛의 효과에 가치를 주게 되는데 바로 이것이 다빈치의 '스푸

마토'다. 이 기술이 반쯤 어둠에 잠긴 사람의 정교한 처리로 완벽한 살을 흉내 내게 한다. 이렇게 해서 다빈치는 자신이 고민하던 리얼리즘을 성공적으로 해결하게 된다.

정확하게 이 스푸마토의 불확실한 특징 안에, 모델의 불명확하고 애매한 표정 안에 삶이 존재한다. 이전 작품에서도 그랬듯이 다빈치는 이 초상화에서 자연주의의 단순한 표현만을 찾지 않고 영혼과 내부를 가리키는 것 같은 젊은 여인의 부드러운 미소와 친절하고 편안한 눈에 집중한다. 이런 까닭에 모나리자는 그녀의 외부 모습을 보고 그린 것이 아니라 내면을 묘사한 것처럼 보인다.

이는 그림이 성경의 내용을 형상화하던 이전과 달리 인간의 아름다움을 작품 소재로 했다는 데 큰 의미를 갖는다. 다빈치는 "너는 보이지 않느냐. 사람의 모습 중에서 지나가는 사람들을 멈추게 하는 것은 풍부한 장식이 아니라 아름다운 얼굴이다"라고 말하면서 파악할 수 없는 미소의 이 여인과 감상자와의 신비한 시선 교환에 역점을 두었다. 이를 위해서 의상은 소박하게 처리했고 손은 다른 세부 사항들과 충돌하지 않게 조금 여유롭게 놓았다.

〈모나리자〉의 다른 특징은 뒷배경을 기름을 이용해서 처리한 물감 테크닉이다. 〈모나리자〉 전에는 미소 짓는 초상화는 없었다고 한다. 다빈치가 처음으로 미소가 있는 초상화를 그린 것이다. 이탈리아 만드랄리스카 미술관에 소장되어 있는 안토넬로 다 메시나Antonello da Messina, 1430?~1479가 1465년경 그린 〈남자의 초상〉을 제외하면 〈모나리자〉가 처음이다.

〈모나리자〉가 웃는 이유는 피렌체에서 집을 사고 둘째 아들 출산 후 그의 남편 프란체스코 델 지오콘도가 그 시대 거장 다빈치에게 자신의 초상화를 주문했기 때문이다. 남편은 이 초상화를 통해서 젊은 부인에게 감사와 사랑을 표현한다. 남편의 사랑을 확인한 부인의 행복한 미소는 오늘까지 남아 있다. "행복의 그림"이라는 아라스의 넘치지도 모자라지도 않는 표현은 잔잔하고 신비로운 여인의 미소에 대한 오마주이며

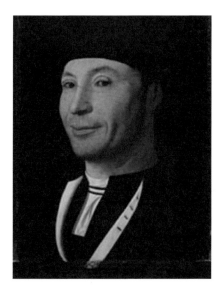

안토넬로 다 메시나, 〈남자의 초상〉, 1465년경,
나무판 위에 유화, 31×24.5cm, 만드랄리스카 미술관, 체팔루

사람을 그린 화가 다빈치에 대한 예찬이다. 그러나 이 그림은 여인에게 전달되지 않
았다. 아라스는 "다빈치가 이 그림 의뢰를 수락하고 몇달 뒤에 피렌체의 베키오 궁전
Palazzo Vecchio을 장식할 프레스코 주문이 들어와서 이 그림의 주문자인 프란체스코 델
지오콘도에게 전달하지 못하고 다빈치가 간직하게 되었다"고 했지만 아마도 남편이
이 그림을 수락하지 않았을 것이라는 주장에 무게가 실린다. 왜냐하면 그 시대에는 이
그림이 받아들일 수 없는 스캔들을 일으켰을 것이기 때문이다. 미소가 모호한 젊은 여
인이 끔찍하고 무서운 풍경 앞에 세워져 있지 않은가.

　이는 다빈치의 혁신적인 원근법과 관계 있을 수 있다. 바로 공기 원근법으로 다빈치
는 어떤 오브제를 다른 오브제보다 더 멀리 있는 것처럼 보이게 하려면 그 오브제 앞

쪽의 공기를 약간 진하게 칠해야 한다고 생각했다. 다빈치가 그린 풍경에서 다른 원근법과 함께 이 공기 원근법의 사용을 확인할 수 있다. 공기 중에 멀리 떨어져 있는 것은 관찰자와의 거리만큼 공기가 더 있어서 그 사이에 존재하는 공기로 인해 공기와 비슷한 색깔을 띤다는 것이 다빈치의 주장이다. 이렇게 뒷배경의 풍경을 멀리 있게 보이기 위해서 다빈치는 더 어두운 푸른색으로 칠했을 것이고 이런 이유로 풍경이 끔찍하고 무섭게 보였다.

이 무서운 풍경과 젊은 여인의 행복한 미소를 연결시켜주는 것이 바로 배경의 다리다. 다빈치는 일시적 아름다움을 다루고 있다. 미소는 일시적이며 잠깐 동안 지속된다. 즉 시간과 관계된다. 우리는 여기서 초상화 문제의 중심에 있다. 초상화는 흐르는 시간에 대한 반사이기 때문이다.

다리도 흐르는 시간의 상징이다. 다리가 있다면 강이 있고 이 강은 전형적으로 흐르는 시간을 상징한다. 이것이 바로 감상자에게 주어진 실마리다. 미소짓는 우아함과 혼란한 풍경 사이에 존재하는 어색함과 이상함에 대한 실마리. 이렇게 해서 그림의 주제는 시간이다. 〈모나리자〉 속 여인은 몸을 돌리고 있는데, 움직임은 시간 속에서 이루어진다. 다시 말해서 흐르는 시간, 즉 영원함에 사로잡혀 있음을 암시한다. 다빈치는 여인을 그린 게 아니라 시간에 대한 깊은 명상을 그린 것이다. 그러나 이 그림은 당시로서는 너무나 혁신적이었다.

다빈치는 자연의 완벽한 흉내와 함께 모델의 개성에 관심을 가지면서 예술적인 목표에 다다른다. 육체보다 혼이나 정신을 그리는 게 다빈치 작품의 최종적인 목적이었다. 인물의 동작에 의해서 영혼의 열정을 나타내려 했던 것이다. "인물을 그리려면 그 인물이 마음에 품고 있는 것을 충분히 표현할 수 있을 만큼 움직임을 넣어야 한다"[6] 고 했던 그의 철학을 여과없이 보여주는 작품이다. 다빈치를 한 번 더 인용하자면 "마음속의 정열을 표현하는 동작이 인물에게서 느껴지지 않는 한 그 인물화는 명성을 얼

을 가치가 없다. 그 마음의 정열을 동작을 통해 멋지게 표현하면 할수록 그 그림은 인정을 받을 것이다."**7**

다빈치는 인물의 심리적 변화까지 내포한 순간을 포착했다. 모나리자는 표정 연구, 풍경과의 관계, 동작, 열정, 감정의 집대성이다. 다빈치의 연구는 당대 문화에 영향을 미쳐서 라파엘로Raffaello Sanzio 1483~1520와 티치아노Tiziano Vecellio, 1490~1576도 르네상스 시대의 초상화를 측면 모습에서 새롭게 발전시켰다.

1516년 다빈치가 그의 새로운 옹호자인 프랑스 왕 프랑수아 1세와 함께 프랑스로 가게 되면서 프랑스는 이탈리아 전성기 르네상스를 받아들이게 된다. 이후 로마 약탈과 같은 이탈리아의 위기로 인해서 프랑수아 1세는 이탈리아의 화가, 조각가, 건축가 등을 프랑스로 초대할 수 있었고 이는 퐁텐블로 유파를 탄생시킨다.

다빈치는 왕이 있는 프랑스의 암브와즈Amboise 근처 클로 루체Clos Lucé에 정착해서, 왕의 건축가이며 엔지니어 겸 수석 화가로 일하게 된다. 이곳은 현재 다빈치 박물관으로 이용되고 있다.

프랑수아 1세는 다빈치의 재능에 매료되어 그를 인간적으로 아꼈고, 그에 대한 애착은 다빈치가 사망하고 20년 후까지 계속된다. 다빈치 이후에 프랑스에 도착한 퐁텐블로 유파의 조각가 벤베누토 첼리니Benvenuto Cellini, 1500~1571에게 "세상의 어떤 사람도 레오나르도만큼 아는 사람은 없었다. 화가로나 조각가, 건축가로서가 아니라 그는 위대한 철학자였다"라고 했던 것을 보면 프랑수아 1세의 다빈치 사랑을 짐작할 수 있다.

건축, 회화, 조각에까지 뛰어난 미켈란젤로의 재능

미켈란젤로Michelangelo Buonarroti, 1475~1564는 조각, 건축, 회화 등에서 서양 예술 역사에 큰 흔적을 남겼다. 피렌체 출신 조각가들에 의해 당시 만들어진 미켈란젤로 무덤 위의 조각, 건축 그리고 회화를 상징하는 세 개의 석상이 이를 증명한다. 미켈란젤로는 로마에서 죽음을 맞이했지만 그의 바람에 따라 '그가 언제나 사랑했던 가장 고귀한 고향, 바사리가 서술하는 예술의 진정한 본고장이자 예술혼이 살아 숨 쉬는 곳', 피렌체로 시신이 옮겨졌다.

미켈란젤로는 1475년 이탈리아 피렌체 근처 아레초Arezzo의 상류 집안에서 태어났다. 피렌체의 왕자 로렌초 데 메디치Lorenzo de' Medici, 1449~1492는 미켈란젤로의 작품에 감명을 받아 메디치 가문의 그리스-로마 조각들을 그가 원할 때는 언제든지 자유롭게 감상하게 했다. 이것은 젊은 미켈란젤로에게 필요한 모든 것이었다. 당시 메디치 가문의 정원은 고대 문명을 되살리기 위한 열정에 사로잡힌 문인, 철학자, 예술가와 같은 인본주의자들의 만남의 장소였고 그들의 인본주의적 사고가 자연스럽게 미켈란젤로의 작품에 스며들어 큰 영향력을 갖게 된다.

미켈란젤로의 스타일은 〈다비드〉에서 절정에 이른다. 미켈란젤로에게 명성을 가져다준 이 조각상은 미켈란젤로 양식의 전환점을 의미하는 작품이다. 이 작품은 1873년 이후 피렌체의 아카데미아 미술관에 소장되었지만 처음에는 베키오 궁전 앞에 설치되었다.

압제자에 맞서는 젊은 공화국의 결의를 상징하기 위해서 베키오 궁전 앞 광장에 설치될 예정이었는데 4.34미터의 거대한 누드가 광장 설치에는 부적당하다는 평을 받았다. 예술가들로 구성된 심사위원단(레오나르도 다빈치 포함)은 광장이 아닌 실내 설치를

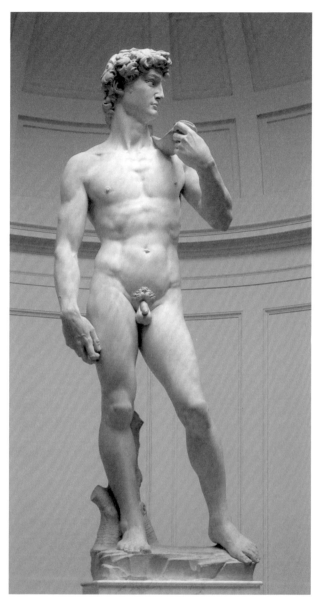

미켈란젤로, 〈다비드〉, 1501~1504, 대리석, 높이 517cm, 아카데미아 미술관, 피렌체
사진 ⓒ Jörg Bittner Unna @wikimedia commons

결정했지만 미켈란젤로가 고집을 부려 결국 베키오 궁전 앞 광장에 설치되었다. 하지만 반대하는 사람들로 인해서 작품은 1504년 5월 14일 밤에 이동되었다.

미켈란젤로는 무엇보다도 조각을 통해서 자신이 생각하는 이상적인 사람을 제작할 수 있다고 믿었으며, 이 생각의 가장 완벽한 구현이 거대한 남자 누드라고 확신했다.

남자 누드라고 하면 그리스-로마 시대 전통을 생각하지만 미켈란젤로는 조각에 대한 다른 생각을 갖고 있었다. "돌덩어리 안에 이미 조각상이 들어 있다. …… 단지 그것들을 자유롭게 해방시켰을 뿐이다"[8]라는 그의 주장에서 몸은 무엇보다도 먼저 덩어리와 볼륨으로 요약된다는 것을 알 수 있다.

미켈란젤로는 인간의 몸을 조형적인 도구처럼 이용했다. 몸에 강한 조형성을 주고 표현적인 가능성을 철저하게 연구한다.

〈다비드〉는 두 다리로 무거운 상반신을 지탱하고 있는 형태로 무게는 완전히 팽팽하게 당겨진 오른쪽 다리에 근거를 둔다. 이 콘트라포스토contrapposto 자세가 왼쪽 발목과 오른쪽 다리 뒤에서 5.5톤 이상의 조각 무게 중 많은 부분을 지탱해주고 있는 나무기둥에서 발견된 마이크로 프랙처micro-fracures 현상[9]의 원인 중 하나로 주목된다.

오른손[1]은 크고 무겁게 느껴지는데 이 느낌은 어깨 쪽으로 와 있는 왼손의 제스처에 의해 더 강하게 느껴진다. 이렇게 모든 에너지와 관심이 머리에 집중된다. 그는 조각의 설치 장소에 따라서 가끔 해부학적 규칙과의 차이를 작업에 도입했는데 여기서는 손이 상당히 크고 왼쪽 다리가 오른쪽 다리보다 더 길다는 걸 알 수 있다. 이런 대담함은 극소수의 조각가에게서만 볼 수 있다.

여기서 〈다비드〉는 단순한 해부학적인 정확성을 넘어서서 표현 해부학 안에서 해석되어진다. 일반적 리얼리즘이 아니라 작가의 리얼리즘 안에 있는 것이다. 미켈란젤로는 있는 것에 대한 확실한 시각이 아니라 원하는 것에 대한 시각을 갖고 작업한 것

이다. 이는 조각뿐만 아니라 회화에서도 계속된다. 그의 작품 〈최후의 심판〉은 원근법 구성에서 멀어져서 화면 상단 부분의 인물들이 더 크고 하단 부분의 인물들이 더 작아 구원보다는 추락의 이미지가 강하게 느껴진다.

예술적 소스를 고대의 미에서 가져온 미켈란젤로는 이 예술에 새로운 형태를 부여했다. 다비드(다윗)는 구약성서의 인물로 물맷돌로 거인 골리앗을 물리치고 이스라엘의 두 번째 왕이 된 사람이다. 그러나 미켈란젤로는 승리한 사람을 묘사한 것도 아니고, 미래의 왕을 묘사한 것도 아니다. 골리앗과 대결하기 위해 선택된 자신의 운명과 마주하는 젊은 남자를 묘사했다. 객관적으로 이길 수 있는 확률은 아주 적으며, 그의 목숨은 기적에 달려 있다.

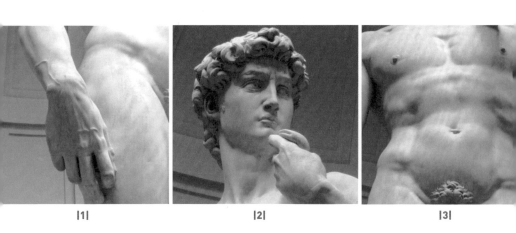

|1| |2| |3|

미켈란젤로, 〈다비드〉(부분도)
사진 ⓒ Jörg Bittner Unna @wikimedia commons

다비드의 시선은 매우 강렬하다.[2] 미켈란젤로는 행동 자체에 포인트를 주지 않고 강한 제스처보다 앞서는 심사숙고의 순간을 선택했다. 육체적인 공격성에 제동을 거는 지성을 표현했다. 다시 말하면, 골리앗을 어떻게 무너뜨릴지 생각하고 있는, 골리앗을 쓰러뜨리기 직전의 다윗의 모습을 표현한 것이다.

무서움과 믿음이 섞인 감정이 주인공의 마음을 동요시키고 이는 시선과 이마[2]에 그대로 표시된다.

다비드의 자세는 자연스럽게 균형이 잡혀 있고 가볍고 경쾌하다. 이는 움직임을 떠오르게 하고 이런 것들이 전부 생명을 주려는 욕구를 증명한다. 그러나 이전 세대 선배들과는 달리 미켈란젤로는 애매모호함을 가지고 작업하지 않았으며 신체는 남녀 양성이 아니라 약동하는 근육을 가진 젊은 남자를 묘사했다.

이 남자를 묘사하는 미켈란젤로의 즐거움이 털, 젖꼭지, 살, 근육 그리고 남성성의 디테일한 처리에서 살아 숨쉬고 있다.[3] 마치 미켈란젤로의 모델이었던 이탈리아 카라라Carrara의 대리석공이 실제로 서 있는 것 같다.

〈다비드〉는 형식미를 갖춘 데다가 강력한 의미와 풍부한 표현력을 담고 있어 미켈란젤로의 뛰어난 재능을 증명한다. 또한 섬세한 묘사가 뛰어나 그 시대 사람들에게 자유, 독립 및 불멸의 수호신으로 여겨졌던 영웅의 기억을 발산한다.

이 작품을 통해 조각의 새로운 원형을 만들면서 미켈란젤로는 고대 그리스 대조각가들 옆에 나란히 이름을 올린다. 그러나 미켈란젤로는 고대 그리스인들과는 다르게 신처럼 누드로 있지만 신을 묘사하지 않고 사람을 묘사했다.

아름다운 인체를 통해 신의 은총을 보여주는 〈천지창조〉

지금까지 남아 있는 유명한 명작들 가운데는 캔버스가 아니라 벽이나 천장에 프레스코 기법으로 그려진 벽화가 많은데 대표적인 작품이 미켈란젤로의 시스티나 예배당 천장화, 〈천지창조〉다.

　　바티칸 궁의 자료에 의하면 시스티나 예배당의 크기는 길이 40.23미터, 폭 13.4미터, 높이 20.7미터다. 시스티나 예배당은 바티칸 궁의 한가운데 만들어진 거대한 직사각형 모양의 방으로 교황과 관련된 가장 엄숙한 의식이 열리던 장소다. 보티첼리Sandro Botticelli, 1445~1510, 페루지노Pietro Perugino, 1469?~1523, 기를란다요Domenico Ghirlandaio, 1449~1494 같은 거장들에게 프레스코화를 그리게 했던 식스투스 6세Sixtus VI 의 이름을

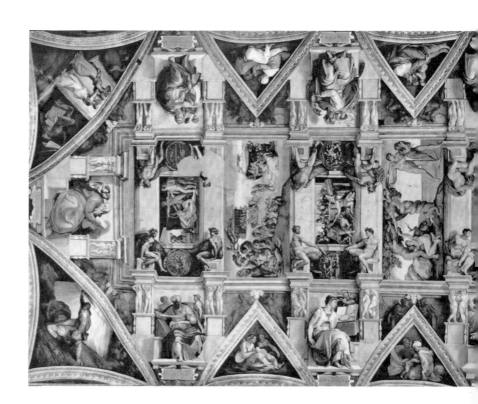

따서 '시스티나'라고 붙여졌다.

1508년 교황은 그때까지 아무것도 없던 시스티나 예배당의 둥근 천장 장식을 미켈란젤로에게 의뢰했다. 미켈란젤로는 발판 위에 누워서 시대를 넘는 가장 아름다운 묘사를 했다. 풍부한 건축적 구조는 마치 실제 같고, 인체의 아름다움과 신의 창조는 미술의 역사상 가장 위대한 작품을 탄생시켰다.

천장화는 두 번에 나눠서 그려졌다. 미켈란젤로가 만든 구조물이 천장 반 만을 작업하게 만들어졌기 때문에 중간에 1510년 9월부터 1511년 8월까지 1년 정도 중단되었다가 작업이 재개되었다. 거대한 아치형을 이루는 직사각형 모양의 성당 천장 가운데에 《구약성서》〈창세기〉에 나오는 인간과 세상의 창조에서부터 인간의 타락까지 아홉 개의 이야기가 그려졌다.

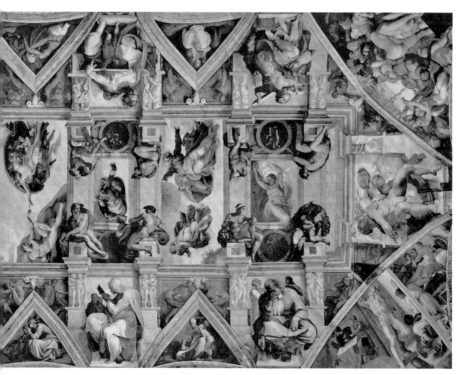

미켈란젤로, 〈천지창조〉, 1508~1512, 프레스코화, 시스티나 예배당, 바티칸 궁전, 로마 사진 ⓒ Amandajm @wikimedia commons

미켈란젤로, 〈천지창조〉(부분도)

|1| 어둠에서 빛을 분리하는 신 |2| 해와 달과 지구의 창조 |3| 물과 땅의 분리 |4| 아담의 창조 |5| 이브의 창조 |6| 뱀의 유혹, 그리고 아담과 이브의 추방 |7| 노아의 제사 |8| 노아의 방주 |9| 술에 취한 노아, 이 장면들이 가운데를 차지하고 있다. 노아의 제사는 대홍수와 노아의 방주에서 인류를 구원해준 데 대한 감사의 뜻으로 바친 것이기에 대홍수와 술취한 노아 사이에 위치하는 게 성서의 시간적 · 사건적 순서다. 그러나 미켈란젤로는 다른 순서를 선택한다. 이는 〈다비드〉에서처럼 미켈란젤로 개인의 개념을 만들면서 새로운 해석을 가져온 것일 수 있다.

다른 거장들과는 다른 미켈란젤로 스타일의 세부 묘사가 눈에 띄고 형태의 다양성과 볼륨감, 인체의 비틀림이 특징이다. 인체의 비틀림은 감상자에게 전체에서의 움직임을 제안하고 이 움직임은 아홉 장면의 순차적인 진행을 제시한다.

미켈란젤로는 검소한 장식, 연한 하늘 그리고 잔잔한 바다를 선택했다. 다시 말해서 창조하는 신의 몸만 중요하다. 그의 육체적인 존재에서부터 만들어지는 세상이다. 르네상스 시기의 그림에서 신의 뒷모습을 보여주는 건 아주 드문 일인데 |2|에서처럼 엉덩이를 보여주는 건 더욱 드문 일이다. 신이 자신의 형상을 따라 사람을 만들었다는 것을 강조하듯이 사람과 신의 해부학적 구조가 비슷하다. 근육질의 몸, 몸의 움직임, 다양한 자세의 아름다운 인체는 인간의 몸을 통해 신의 은총을 보여주려는 미켈란젤로의 의지다. 이 사람에게 르네상스가 새로운 자리를 부여한다. 인간의 해부학적 구조와 움직임을 완벽하게 보여주는 강하고 인상적인 표현들은 서양 회화의 흐름을 완전히 변형시킨다.

말도 많고 탈도 많았던 〈최후의 심판〉

〈최후의 심판〉은 교황 클레멘스 7세Clemens VII, 재위 1523~1534가 주문하고 바오로 3세 Paulus III, 재위 1534~1549 때인 1541년에 완성되었다. 이전의 프레스코화를 지우고 그린 이 거대한 작품에는 400명 이상의 인물이 그려져 있고 《신약성서》의 〈마태복음〉 25장 31~46절의 마지막 심판을 묘사하고 있다.

시간이 정지한 듯한 공간에서 천국과 지옥, 부활과 심판, 천사와 악마, 죄인들과 구원받은 자들이 모두 하늘을 배경으로 조밀하면서도 통일성 있게 배치되었다. 모든 세계가 여기서 드러난다. 중심에 초인간적인 힘이 빛나는 젊은 예수가 있다.|1| 그는 그의 수난의 흔적인 십자가에 못 박힌 다섯 개의 상처를 여전히 갖고 있다. 미켈란젤로는 전통적인 후광 대신 새로운 후광을 이용해서 전체 구성의 핵심인 마리아와 예수 중심 그룹을 만든다.

이렇게 미켈란젤로는 인체의 탁월한 표현 기법과 웅장한 양식으로 자신의 천재적 능력을 증명한다. 이에 대해 바사리는 "이 작품이 비범한 사람의 것이란 이유는, 그것이 영혼의 열정과 기쁨뿐만 아니라 매우 특이한 포즈로 인체 구성 비례가 완벽한 사람들만을 표현하고 있다는 사실을 아는 것으로 충분하다"[10]고 이야기한다.

벽화의 윗부분에 고성소limbo[11]에서 해방된 사람들과 《구약성서》의 족장들 그리고 예수를 알리는 아담이 보인다. 날개 없는 천사들이 십자가, 가시관, 기둥, 채찍 등 수난의 도구들을 들고 나오며 수난의 도구들이 곧 구원의 도구임을 상징한다.

예수 옆으로는 성인들과 수난의 표시를 갖고 있는 순교자들이 보인다. 베드로가 들고 있는 두 열쇠는 각각 인간을 구속하는 힘과 죄로부터 해방하는 힘의 상징이다. 이 힘은 교황에게 위임되었다. 바돌로매는 사람 피부 껍질을 들고 있는데 이는 기괴하게 변형된 미켈란젤로 자신의 초상화다. 그림을 통해 자신의 죄와 미약함을 고백하는 것

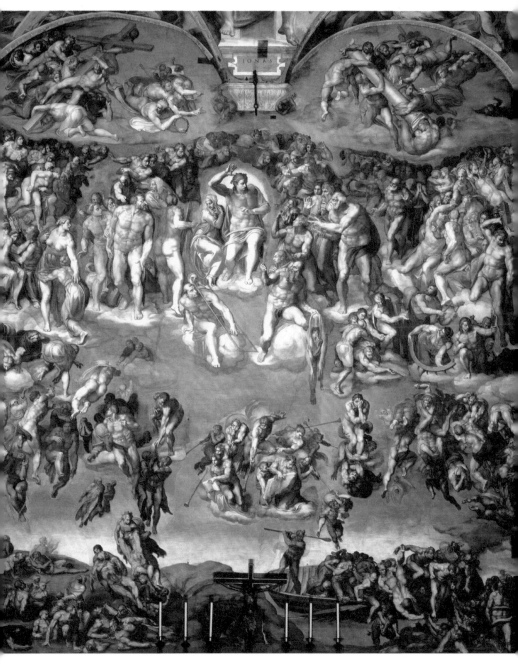

미켈란젤로, 〈최후의 심판〉, 1536~1541,
프레스코화, 1370×1200cm, 시스티나 예배당, 바티칸 궁전, 로마

인가 아니면 자신이 가졌던 육체와 죄에 대한 공포인가 확인할 수는 없지만, 비록 기괴한 가죽의 형태로라도 미켈란젤로는 자신을 천국에 그려넣었다. 바퀴를 들고 있는 카타리나, 석쇠의 라우렌시오, 달군 쇠빗의 블레이스(블레이스는 커다란 쇠빗으로 몸을 무참하게 긁어대는 고통을 당한 후에 참수되어 순교했다), 십자가를 메고 있는 안드레와 낙타 털옷의 요한도 예수의 옆에 있다.

미켈란젤로는 예수의 중앙 자리, 즉 성모 마리아의 역할이나 수난의 도구 같은 주요 모티브들을 기독교 전통에서 가져오면서 이 거대한 벽화의 기원은 로마 가톨릭 초기로 거슬러 올라간다.

예수의 아래서 천사들이 트럼펫으로 최후의 심판을 알리고 있다. 한쪽에는 구원받을 자들의 명부를 든 대천사 미카엘이, 반대편에는 지옥 명부를 든 천사가 보인다. 그 밑 왼쪽으로 무덤에서 죽은 사람들이 나타난다. 그중 벌써 뽑힌 사람들은 하늘로 승천하고 있다. 자유롭게 나는 문제가 아니다. 뽑힌 사람들은 하늘로 올라가기 위해서 매달리는 엄청난 노력을 한다.

같은 높이의 오른쪽을 보면 지옥으로 떨어지는 사람들을 볼 수 있다. 응징하는 천사들이 신의 심판을 수행하기 위해서 사람들을 땅으로 밀쳐낸다. 땅에서는 악마가 그들의 몸에 달라붙는다. 이들은 카론과 미노스의 힘에 굴복한다. 미켈란젤로가 가장 좋아하는 시인, 단테의 《신곡》 중 〈지옥편〉을 보는 듯하다. "악마 카론은 이글거리는 석탄의 눈을 가지고 신호 하나로 이들을 불러 노를 들어 꾸물거리는 죄인들을 내리치네."**12**

여기서 진정한 응징을 당하는 사람은 교황의 의전 담당관 비아지오 다 체세나Biagio da Cesena, 1463~1544다. 교황이 있는 자리에서 벽화를 트집 잡은 죄로 미켈란젤로에게 미움을 산 체세나는 뱀이 몸을 칭칭 감고서 그의 성기를 물고 있는 지옥을 지키는 당나귀 귀의 저승 재판관 미노스로 표현되었다.**121** 미노스는 그리스-로마 신화에서 크레타의 왕으로 죽어서 지옥에서 죽은 사람들을 재판하는 재판관이 되었는데, 미켈란

젤로는 그 미노스에 체세나의 얼굴을 그려서 자신의 누드를 트집 잡은 체세나를 영원히 지옥에 있게 했다. 체세나가 교황에게 탄원하고 미켈란젤로에게 애원해서 이를 지우려 했으나 이미 엎질러진 물, 미켈란젤로는 체세나를 끝내 용서하지 않았다. 그러나 이 누드화가 '교황의 예배당이 아니라 목욕탕이나 삼류 여관 등에 걸맞을 것'이라고 본 사람은 체세나만은 아니어서 누드는 훗날 천을 덧그리는 수정이 가해졌다.

예수의 옆에 있는 마리아는 머리를 숙이고 체념, 복종 및 포기의 상징처럼 있다.|1| 마리아는 이 결정에 끼어들 수 없다는 걸 알고 단지 심판의 결과를 기다릴 뿐이다. 최종 심판에서 구원받을 자로 뽑힌 사람들까지도 불안해하며 심판을 지켜보고 있다.

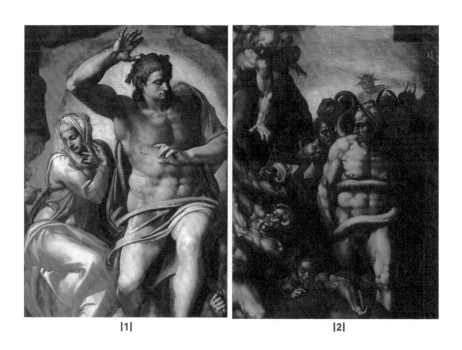

|1| |2|

미켈란젤로, 〈최후의 심판〉(부분도)

이렇게 카론이나 미노스 같은 인물들을 화면에 넣으면서 벽화는 그리스로마의 고대 이교 문명도 포함한다. 반면 풍경은 원근법도 깊이도 없는 중세의 그림 전통을 따르고 있다.

크기를 보면 그림은 큰 벽을 전부 차지하고 있고 미켈란젤로는 감상자를 예수의 힘에 장악된 인간의 북적거림 안에 오롯이 빠지게 하기 위해서 테두리 자리를 남기지 않았다.

미켈란젤로는 아주 엄격한 방식으로 색 단계를 축소했다. 지옥만이 강렬하고 불그스름한 빛깔이다. 예수를 둘러싼 후광 및 성모 마리아의 파란색의 반짝임이 시선을 잡는다. 최후의 심판에 사용된 물감 중 푸른색은 중요하다. 이 물감 덕분에 작품 전체의 분위기에 결정적 역할을 하는 하늘의 강렬한 푸른 색조가 가능했기 때문이다. 장면 전체가 종교적 · 감성적 차원에서 예수를 중심으로 회전한다. 그러나 미켈란젤로는 심판에 특별하고 개인적인 개념을 만들면서 완전히 새로운 해석을 가져온다. 주제에 대한 비극적이고 격렬한 처리는 이전의 것과는 관계가 없는 것이다.

미켈란젤로는 완벽하게 새로운 예수의 이미지를 만들었다. 헤라클레스 같은 상반신과 아폴로적인 머리에, 앉아 있는 것도 아니고 서 있는 것도 아닌 위치 사이에서 망설이는 특이한 자세의 기운찬 남자 모습을 하고 있다.

미켈란젤로는 천국의 생각을 근본적으로 없애고 지옥의 불그스름한 입을 겨우 보여줄 뿐이다. 그는 영혼의 구원, 치죄, 최후의 심판이나 운명 같은 주제에 많은 관심을 가지고 있었다는 것을 알 수 있다. 이렇게 희망은 운명에 대체되고, 신성한 은총은 멀어지며, 심판은 완전한 차원을 갖는다.

1527년 로마에서 일어난 약탈 사건으로 산 피에트로 대성당의 예술가 공방은 해체되었고, 예술가가 도시를 떠났으며, 성당을 비롯한 여러 곳의 귀중품 및 예술품이 훼

손되었다. 가톨릭 세계의 중심이었던 도시, 로마의 약탈은 교황에게 수치심을 안겨주었고 당시 많은 사람들은 이 사건을 종교개혁이 초래한 가톨릭의 현실에 대한 표상으로 해석했다. 르네상스 시대는 인간의 운명에 대한 불안과 두려움으로 이어졌고 이에 따라 새로운 회화가 발전하기 시작한다. 미켈란젤로의 〈최후의 심판〉은 이런 불안한 현실을 잘 반영하고 있다.

작품에 대한 당시 반응은 뜨거운 찬사와 매서운 혹평이 교차되었다. 교황 바오로 3세는 모든 비판으로부터 특히 인체의 노출에 대해서 미켈란젤로를 옹호했다. 1541년 크리스마스에 공개된 이 작품을 보기 위해서 베네치아에서 로마로 온 바사리는 "미켈란젤로의 시대에 태어나게 된 걸 신께 감사한다"며 신이 보낸 작품이라 칭송했다.

그런데 누드가 그들을 성가시게 했다. 이렇게 많은 누드화가 예배당에 걸리는 게 적절치 않다는 반응이었다. 여러 추기경들이 계속해서 신체 노출에 대해서 강하게 비판하고 또 예수가 수염이 없이 너무 젊고 자세에 아무런 위엄이 없다고 지적했다.

결국 트리엔트공의회는 미켈란젤로가 사망하기 며칠 전인 1564년 1월 21일, 이를 외설로 여기고 몇몇 신체를 가리기로 결정했지만 미켈란젤로는 이를 거부했다. 미켈란젤로 사후인 1565년 그의 친구이자 조수인 다니엘 다 볼테라Daniele da Volterra, 1509~1566가 〈최후의 심판〉에 옷을 그려넣는 일을 맡아서 하게 된다. 이로 인해 볼테라는 '팬티를 만드는 사람'이라고 불리기 시작했다.

완전한 균형과 조화, 〈아테네 학당〉

라파엘로는 이전까지 연구된 형태적·공간적·장식적 통일에 관한 모든 문제들의 가장 완전한 균형과 조화를 보여준다. 이것은 바티칸의 서명의 방에 그린 〈성체 논의〉와

〈아테네 학당〉에서 그 절정을 이룬다.

〈아테네 학당〉은 프레스코 벽화로 라파엘로의 치밀한 계산 아래 그려진 상상화다. 공간과 천장 건축이 중심 원근법에 의해서 구성되었다. 원근법을 적용했기 때문에 등장인물이 50명이 넘지만 산만하지 않고 웅장한 분위기와 우아함을 지닌다.

알코브Alcôve¹³안의 아폴론과 미네르바를 계산한다면 인물은 더 늘어난다. 인물들은 건축 구조의 깊이와 넓이를 강조한다. 여러 그룹의 배치도 엄격한 계획에 의해서 이뤄진다. 플라톤, 아리스토텔레스와 소크라테스 등 철학자들은 계단 윗부분에 그렸고, 계단 아랫부분에는 자연과학을 주로 연구한 학자들을 그렸다. 다양한 업적을 이룬 이 세상의 모든 현인들이 등장한다.

그림 중앙에 다정하게 토론하는 레오나르도 다빈치의 모습을 한 하얀 수염의 플라톤과 아리스토텔레스를 볼 수 있다.|1| 플라톤과 아리스토텔레스는 그림 중앙에 위치하고 배경의 아치는 두 사람을 두드러지게 하면서 고대 철학의 두 기둥을 다른 사람들로부터 분리한다.

플라톤은 오른손을 들고 정신적 이데아의 중요성을 역설하는 듯 그의 저서인《티마이오스Timaeos》를 들고 있다. 아리스토텔레스는 플라톤의 이데아론과는 달리 현실 세계를 중시한 철학자이니만큼, 손이 땅을 향하며 자연과 생물의 관찰을 중시하는 현상적·경험적 철학의 중요성을 주장하는 듯하다. 아리스토텔레스는 우리가 눈으로 보고 터득할 수 있는 지상 세계를 가리키며 그의 손에는《니코마코스 윤리학Ethika Nikomacheia》이 들려 있다.

작품은 르네상스와 인간 존중의 특징을 보여준다. 사람의 중심 자리와 지식, 두 철학자의 손의 움직임은 벽화의 두 방향과 그 의미를 설명한다.

지식에 도달하는 길에 대한 철학적 논쟁은 대칭적 작품 구성으로 보여진다. 그림

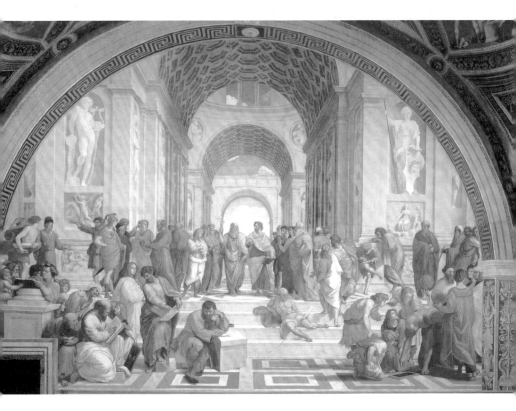

라파엘로, 〈아테네 학당〉, 1508~1511, 프레스코화,
579.5×823.5cm, 서명의방, 바티칸 궁전, 로마

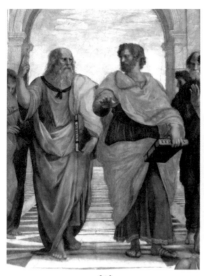
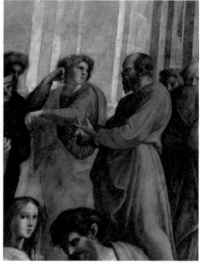

|1| |2|

라파엘로, 〈아테네 학당〉(부분도)

상단 왼쪽에는 플라톤의 스승인 소크라테스가 주도하는 그룹이 열띤 토론을 하고 있

다.|2| 소크라테스의 동작은 의문을 갖고 끊임없이 분석해가는 것이 참된 진리에 도달

한다는 그의 핵심 사상을 보여준다. 황갈색 옷의 소크라테스, 갑옷 입은 알렉산드로

스, 아르키메데스, 나이든 크세노폰과 아이스키네스가 있다. 알렉산드로스 대왕은 마

케도니아의 왕이며 아리스토텔레스의 제자로 주변의 다른 인물과는 달리 소크라테스

의 강연에 집중하는 태도를 보인다.

라파엘로는 하단 왼쪽에 비실용적인 지식과 자연의 신비로운 특성 및 힘에 대한 이

론에 몰두하는 그룹을 배치했다.

에피쿠로스는 살찐 체구에 포도잎 면류관을 쓰고 있다. 그는 철학의 목적을 행복한

삶을 영위하는 데 두고 있으며, 정신적 쾌락을 추구하는 철학자로 금욕을 강조한 스콜

라 철학과 비교되고 있다.

피타고라스는 산술과 음악에 능통했던 철학자로 기하학에 관한 그의 정리를 한쪽 다리를 괴고 '하모니의 잣대'로 설명하고 있다.|3| 피타고라스가 서판에 베껴 적는 내용 중에는 우주의 음계가 이루는 조화에 대한 그의 공식도 보인다.

그 밑에는 생각에 빠진 헤라클레이토스가 돌 위에 팔을 올리고 앉아 있다.|4| 인간의 어리석음을 한탄한 우울한 철학자인 헤라클레이토스는 머리를 왼손으로 괸 채 깊은 사색에 빠져 있으며 그의 오른손은 그 사색의 결과를 기록하려는 포즈를 취하고 있다. 이 인물의 모델은 외모에 관심이 없는 젊은 미켈란젤로다. 이 헤라클레이토스의 자세가 감상자를 그림 속으로 들어오게 한다. 라파엘로는 당시 미켈란젤로가 시스티나 예배당에 그리고 있던 천장화의 초기 진행을 본 후 거장에 대한 존경심을 나타내기 위해 그를 그려넣은 듯하다. 초기 소묘에 없던 헤라클레이토스의 얼굴은 작품이 마무리된 후 추가되었는데 이는 아마 시스티나 예배당의 천장화가 1차 모습을 드러낸

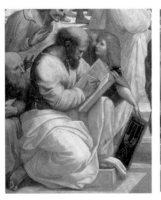
|3|

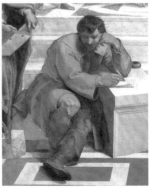
|4|

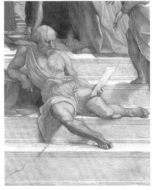
|5|

라파엘로, 아테네 학당(부분도).

1511년 8월 이후에 실행되었을 것으로 추측된다. 어떻게 작품의 균형을 깨지 않고 라파엘로는 미켈란젤로의 모습을 한 헤라클레이토스를 첨가할 수 있었을까? 철학적 시스템에서 아무것도 없는 자리에 우수적인 자세의 부정적인 명상가 헤라클레이토스를 기막히게 잘 배치했다.

라파엘로는 견유학파의 철학자 디오게네스를 옷을 거의 벗겨서 계단에 눕듯이 놓았다.[5] 그는 자족과 무치無恥를 행복의 중심으로 말하고 반문화적이고 자유로운 생활을 했으며 소유를 기피한 금욕의 실천을 강조하는 본보기를 보였다. 그는 이 세상이 혼탁하여 누가 진정한 의인인지를 몰라 대낮에도 등불을 들고 다녔으며, 알렉산드로스 대왕이 햇볕을 쬐며 졸고 있는 자신을 찾아와 가르침을 원하자 햇빛을 가로막지 말고 한발 옆으로 물러날 것을 요구한 것으로 유명한 기인이다. 이런 디오게네스를 아리스토텔레스 밑에 두었다. 디오게네스는 아리스토텔레스의 긍정적 행동에서 파생된 부정적 행동으로 분류할 수 있기 때문이다. 그러나 플라톤 밑에는 아무도 없다. 왜냐하면 신플라톤주의자인 라파엘로에게 플라톤은 비교될 만한 어떤 대상도 없는 우두머리이기 때문이다.

오른쪽에는 에우클레이데스, 프톨레마이오스와 조로아스터를 그렸다. 에우클레이데스는 소크라테스의 제자로 컴퍼스로 원을 그리며 기하학의 공식을 설명하고 있다.[6] 그의 설명에 희열을 느끼는 주변 사람들이 눈에 띈다. 당시의 예술가로 산 피에트로 대성당을 설계한 브라만테를 모델로 했다.

프톨레마이오스는 지구가 우주의 중심이라고 생각한 천문학자이자 지리학자로 손에 지구의를 들고 뒷모습을 보이고 있다.[7] 부의 기반을 점차 교역 쪽으로 옮겨가고 있던 당대 부자들에게 프톨레마이오스의 지리학은 무척 귀한 책이었다. 또 효율적으로 배를 건조하려면 반드시 에우클레이데스의 기학학에 적힌 수학 공식들을 따라야 했다.

그 오른편의 검은 베레모를 쓰고 우리를 뚫어질 듯 쳐다보는 사람이 라파엘로|8| 자신이다. 라파엘로는 기원전 4세기경 그리스 화가 아펠레스를 모델로 하고 있다. 라파엘로 왼쪽에는 화가 소도마Sodoma Giovanni Bazzi, 1477~1549가 있다. 소도마는 라파엘로보다 연장자로 바티칸과 파르네지나에서 라파엘로를 도왔고 1520년 다빈치 등 여러 예술가들에게서 영감 받아서 작업했다. 소도마는 원래 이곳의 프레스코화를 그리기로 되어 있었으나 교황에 의해 해고되었다. 소도마는 후임자인 라파엘로의 솜씨에 경탄을 표했다.

조로아스터는 페르시아의 예언자로 별이 반짝이는 천구의를 들고 있다.|7| 미모와 지성을 겸비한 여성 수학자 히파티아도 보인다.

〈아테네 학당〉은 많은 인물을 두 부류로 배치해서 자칫 어색할 수 있음에도, 인물들 각각이 생동감 있고 역동적이면서도 시선의 연결이 자연스러워 안정감을 주기 때문에 전체적으로 차분하고 활기 있다. 생동감 있고 역동적인 모습은 라파엘로의 동작

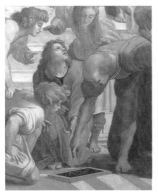

|6|

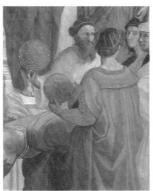

|7|

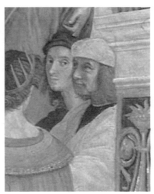

|8|

라파엘로, 아테네 학당(부분도)

에 대한 관심을 드러내며 이는 미켈란젤로의 생동감 있는 육체 표현에서 영향받았음을 알 수 있다.

또한 인물 하나하나를 보면 실제 같은 표정과 동작이 섬세하게 묘사되어 있다. 그림을 보고 이름을 들으면 자연스레 그 학자가 떠오를 만큼 섬세한 묘사다. 이는 레오나르도 다빈치의 심리 묘사에서 영향을 받았다. 다빈치의 작품을 보고 크게 매료되어서 그의 양식을 연구하고 따르려고 노력한 흔적이라고 볼 수 있다.

이 작품은 이렇게 전성기 르네상스의 특징인 형태와 내용이 조화를 이루는 이상화된 표현이다. 고대 그리스 로마 유산의 중요성을 단순히 베끼는 데 그치지 않고 재해석하고 있다.

〈아테네 학당〉은 고대의 인물을 라파엘로 시대의 인물로 표현하면서 시대 연결을 만든다. 레오나르도 다빈치 모습의 플라톤, 미켈란젤로 모습의 헤라클레이토스, 브라만테 모습의 에우클레이데스뿐 아니라, 조로아스터는 이탈리아 시인이며 추기경인 피에트로 벰보Pietro Bembo. 추정, 검은 베레모의 아펠레스Apelles는 라파엘로 자신의 모습이다. 이렇게 과거와 현재의 연결이 형성되면서 예술가들이 학자들의 모임 안으로 들어가게 된다. 중세의 자유과목이었던 조형 예술이 학문과 같은 수준으로 배치된 것이다. 라파엘로는 예술가들과 고대 철학자와의 동일시를 통해서 전성기 르네상스 시대화가들의 지성적인 역할을 강조하고 예술 활동을 보이는 형태의 단순한 해석이 아닌 사상의 연구처럼 정신적 차원으로 접근한다.

빛과 색의 그림, 베네치아파

베네치아의 그림은 고급스러운 마티에르matiere(재료)의 다양한 표현과 색에 의해서 다른 도시의 그림과 구별된다. 베네치아 화가들이 추구했던 것은 피렌체나 로마처럼 형식적인 아름다움이나 원근법이 아니고 직접적이고 즉각적인 즐거움을 주는 색이었다. 베네치아 그림의 특징은 색 그리고 빛의 새로운 의미와 사람의 섬세한 표현이다. 베네치아 그림이 이러한 특징을 가질 수 있었던 것은 정부의 칙령에 따라 동양에서 오는 모든 상선들은 귀한 물건과 미술품을 가지고 와야만 했는데, 그렇게 동양의 화려한 색들이 베네치아에 유입되고 이는 자연스럽게 그림에 스며들었기 때문이다.

빛을 포착하고 빛의 강렬한 반짝임을 만드는 베네치아 화가들의 능력은 도시가 가지고 있는 물빛과 관련이 있다. 낮에는 햇빛 아래 반짝이고 밤에는 불빛 아래 눈이 부신 물의 도시 베네치아의 화가들이 물에 반사되는 빛의 아름다움을 캔버스로 옮기는 것은 지극히 자연스러운 일이었다.

어떻게 반짝이는 강렬한 빛을 캔버스로 옮길 수 있었을까? 이는 바로 장사를 하던 네덜란드에서 배운 유화 기술 덕분에 가능했다. 이전까지 화가들은 색안료를 가루로 빻아서 달걀과 섞어서 쓰는 템페라 기법을 사용하고 있었다.

유화는 안료를 기름에 섞는 것으로 템페라 기법보다 만들기가 더 쉬웠고 그림을 더 빛나게 하고 더 천천히 마르게 한다. 이는 마르지 않은 상태에서 경계면을 작업할 수 있게 하고 사물에 템페라와는 완전히 다른 물질성을 준다.

유화는 반짝이는 효과뿐 아니라 바닷가의 습한 기후에서 벽화보다 보관에 용이했으며 나무 위에 그리는 것도 가능하게 했다. 유화라는 재료로 인해 틀에 천을 씌워서 그 위에 그림을 그리기 시작했으며, 이렇게 해서 벽화 크기로 그릴 수도 있고 또 틀에서 천을 떼어내면 말아서 운반도 가능해서 더 효율적이고 독창적인 시스템이 탄생할

수 있었다. 운반이 가능하다는 것은 예술 시장이 활발하던 베네치아 같은 무역 도시에서는 중요한 장점이었다.

베로네세Paolo Veronese, 1528~1588, 티치아노, 조르조네Giorgione, 1478~1510와 함께 베네치아파의 창립자인 조반니 벨리니는Giovanni Bellini, 1429~1516 〈레오나르도 로레단 총독〉을 그리면서 유화 테크닉의 모든 가능성을 보여주었다.

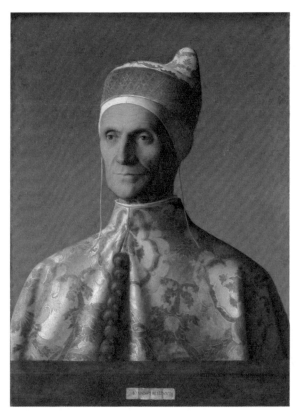

조반니 벨리니, 〈레오나르도 로레단 총독〉, 1501~1502,
나무판 위에 유화, 61.6×45.1cm, 내셔널 갤러리, 런던

총독의 얼굴 모습은 깊은 인간미와 높은 정신성 및 성스러움을 표현한다. 베네치아 국가의 모든 힘과 명예가 75번째 베네치아 총독, 이 한 명의 인물에 나타난다. 구성 요소들은 균등한 관심의 대상이다. 그림의 풍요로움이 인물의 존엄성을 지배하지 않으면서 조화를 이룬다. 의상, 주인공의 시선과 배경이 전부다. 총독의 자세가 절제되고 간결해서 흔들림이 없다. 그렇다고 해서 죽어 있는 듯한 침묵의 상태는 아니다.

베네치아 그림의 특징인 디테일이 주는 풍요로움이 자세하게 잘 묘사되어서 수단의 물질성이 그대로 우리에게 전달된다. 이는 반짝임을 묘사하는 유화 기술로 가능했다. 손이 드러나지 않은 의상은 소재가 함축하고 있는 빛을 머금은 물질성 표현으로 신성함을 상징한다. 중세 예술가들은 빛을 반사시키기 위해 진짜 금을 사용했지만 르네상스 시대에는 물감을 사용해 대상에 반사된 빛을 묘사함으로써 그 대상을 실제처럼 보이게 만들었다. 그래서 우리의 관심은 오롯이 주인공의 얼굴로 향한다. 주인공의 시선은 감상자를 바라보지 않고 조용히 왼쪽 먼곳을 향한다. 이 덕분에 공격적이지 않고 야심에 불타지 않는 깊이 있는 시선이 가능해지고 인간미와 성스러운 가치가 강조된다.

배경의 울트라마린색은 총독으로 대표되는 베네치아 국가의 힘을 보여준다. 당시 가장 비싼 염료였던 울트라마린은 아프가니스탄 지역에서만 나는 것으로 알려진 청금석에서 추출한 것으로 아드리아 해를 통해 베네치아로 수입되었다. 그렇기 때문에 '바다 건너'라는 의미의 라틴어, 울트라마리너스ultramarinus에서 이름이 유래된 것이다. 원산지 거리가 멀고 단 한 군데서만 나오는 데다 염료 추출이 쉽지 않았기 때문에 울트라마린색은 금보다 더 비쌌다. 이로 인해 울트라마린은 그림의 가장 중요한 부분에서 사용되었으며 지위나 존경의 표시처럼 사용되었다.

베네치아 회화의 또다른 거장인 파올로 베로네세는 〈가나의 결혼식〉을 그렸다. 고대 신들의 축제, 코밑의 수염은 당시 선호하는 모티브지만 자세히 보면 성서적 모티

브를 발견할 수 있다. 6미터 이상의 높이와 거의 10미터의 길이는 그때까지 그린 가장 큰 그림 중 하나다. 이 안에 잘 차려 입은 부르주아들과 분주한 하인들 사이에 예수의 모습이 보인다. 그는 거의 100여 명의 많은 사람들 중 한 사람처럼 보인다. 성서의 이야기와 관련된 인물들이 중앙에 등장하지만 누가 누군지 실제로 구분할 수는 없다.

베로네세는 베네치아 산 조르조 마조레 섬의 베네딕트파 신부의 주문으로 예수가 물을 포도주로 바꾸는 〈가나의 결혼식〉을 그렸다. 성서에 따르면 피로연이 끝날 즈음에 술이 부족해지자 예수는 하인에게 돌항아리에 물을 채우고 집주인에게 따라주게 했다. 그러자 집주인은 물이 술로 바뀌었음을 확인한다. 가나의 결혼식에서 예수는 물을 포도주로 바꾸는 첫 번째 기적을 행했고, 이 그림은 그 장면을 표현한 것이다.

그림과 평행을 이루는 테이블은 레오나르도 다빈치의 〈최후의 만찬〉과 유사하다. 그러나 베로네세의 테이블은 환하고 활기가 있다. 많은 장면이 펼쳐지고 강한 삶의 느낌을 준다. 이런 현실감은 트롱프뢰유Trompe-l'œil(실제의 것으로 착각할 정도로 세밀하게 묘사한 그림 기법)에 의한 화려한 궁전 건축에 의해서 더 강조된다. 손잡이 달린 물병, 잔과 항아리는 물론 포크와 나이프, 냅킨 등 한 사람 분의 식기 일절은 축제의 화려함과 풍요로움을 강조한다. 색의 풍부함과 장식의 풍부함이 바로크를 알리는 것 같다.

예수의 얼굴은 희고 빛나면서 말이 없고 시선은 고정되어 있다. 수직으로 올라가면 예수 위로 하인이 칼을 들어 동물을 요리하는 중이다. 연주자들 사이에 있는 테이블 위의 모래시계, 예수의 얼굴 그리고 희생의 칼로 이어지는 세로선은 단순한 회화적 구조일까 아니면 신학상의 암시일까? 화면 중심의 이 세로선 주변에 인물들이 위치한다.

베로네세는 플롱제plongé(내려다보기)로 테이블을 표현했고 콩트르 플롱제contre-plongée(밑에서 올려다보기)로 하늘을 표현했다. 이렇게 난간을 중심으로 지상과 하늘이 분리되고 이 분리는 측면의 계단으로 다시 연결된다. 이렇게 구성은 균형과 조화 위에

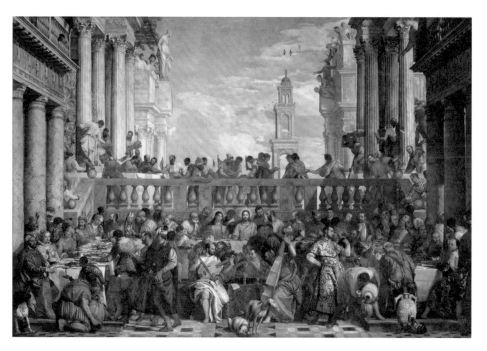

파올로 베로네세, 〈가나의 결혼식〉, 1563,
캔버스에 유화, 677×994cm, 루브르 박물관, 파리

이루어졌다. 베로네세는 청금석에서 추출한 산뜻한 청색과 강한 빨강, 오렌지, 노랑 등 베네치아 상인들이 동양에서 가져온 귀한 색을 선택했다. 이 색들이 그림 읽기에 중요한 역할을 한다. 심리 묘사를 드러내는 다빈치의 얼굴 표정이나 미켈란젤로에서처럼 생동감 있는 육체 표현을 통해서가 아니라 색들이 인물들을 개인화한다.

새로운 긴장을 추구한 매너리즘 화가들

매너리즘mannerism이라는 용어는 1520년부터 1620년 사이에 유럽에서 나타나는 예술 사조를 일컫는 말로 16세기 초 이탈리아에서부터 생겨나 전 유럽에 유행했다.

종교 전쟁이 100년 동안 유럽을 피투성이로 만들고 교회 안에서 분파가 이루어지면서 점점 교회의 권위에 의문을 제기하는 사람들이 늘었다. 이런 생각은 과학의 발전과도 연관성이 있었다. 코페르니쿠스Nicolaus Copernicus, 1473~1543는 태양이 우주의 중심이고 지구는 태양 주위를 돌고 있다는 걸 주장했다. 코페르니쿠스의 이런 주장은 가톨릭의 주도권과 진실에 대한 가톨릭의 주장 및 이미지와는 반대되는 것이다. 이와 함께 1492년 크리스토퍼 콜롬버스Christopher Columbus, 1451~1506의 아메리카 대륙 발견은 유럽에서 힘의 관계를 변형시켰다. 인본주의 사상과 신학 교리 사이의 대립이 명백해졌다.

이런 상황에서 화가들은 이제 공간이나 색, 볼륨, 빛, 움직임 등을 만들 수 있기 때문에 현실을 단순하게 복사하는 것보다 재창조할 수 있는 능력이 앞서게 되었다. 현실 재현이 워낙 성공적이어서 그림이 픽션이라는 인상을 주지 않았다. 젊은 화가들은 이제 더 이상 레오나르도 다빈치, 미켈란젤로, 라파엘로가 이룩한 스타일보다 더 발전시킬 수 없다는 생각까지 갖게 되었으며, 젊은 세대는 예술의 규칙을 따르면서 이룰 수

있는 모든 것을 다 이뤘다고 여겼다.

합리성과 치수에 기초했던 예술의 규칙이 해체되는 세상을 표현하는 데 더 이상 적절하지 않다고 생각하면서 화가들은 지금까지의 질서정연한 아름다움에 대해서 믿지 않게 되었다. 매너리즘 미술은 이런 불안정을 분명히 한다.

매너리즘 화가들은 예술에서 새로운 차원과 새로운 긴장을 추구했다. 전통적인 미학 규칙을 거부하고 고전적인 회화 언어의 형식적인 레퍼토리를 재결합시키고 변형시키고 해체시켰다. 이렇게 사람 감정이 지나칠 정도로 과장되었다.

매너리즘 화가들은 선배들처럼 개인적인 시각이나 상기하는 힘을 중요시하지 않았다. 다시 말해서 개인적인 방법으로 그리는 것을 강조하지 않았다. 화가들은 그림에 균형 잡히고 구조적인 건축을 포기하고 신체의 비율은 더 이상 이상적이지 않게 되었다. 매너리즘 화가들이 자연과 인체를 해부학적으로 정확히 그리지 않거나 조화로운 그림을 표현하지 않았다는 사실만으로 그들에게 최초의 근대 예술가의 지위를 부여하기도 한다. 이런 의미에서 매너리즘 예술은 새로운 회화적 언어의 연구다.

주세페 아르침볼도Giuseppe Arcimboldo, 1527~1593의 그림은 르네상스의 고전적인 스타일과는 달리 그로테스크grotesque 쪽으로 전개된다. 그의 그림은 자연의 독창적인 반영과 기발한 특징을 보여주는 매너리즘 흐름을 구현한다.

〈베르툼누스〉의 독창적인 형태는 극도의 부자연스러움을 미적으로 논하려는 아르침볼도의 의지다.

아르침볼도의 이런 상식을 벗어난 열광적인 정신은 〈베르툼누스〉에서처럼 사람 같은 형태로 나타나고 이후 사계절, 사요소(물, 불, 공기, 흙)와 직업 시리즈에서도 계속된다. 아르침볼도는 또한 바로도 볼 수 있고 뒤집어서도 볼 수 있는 양면 그림의 선구자로 그의 생동감 있고 독창적인 작품은 새로운 예술적 차원을 갖는다.

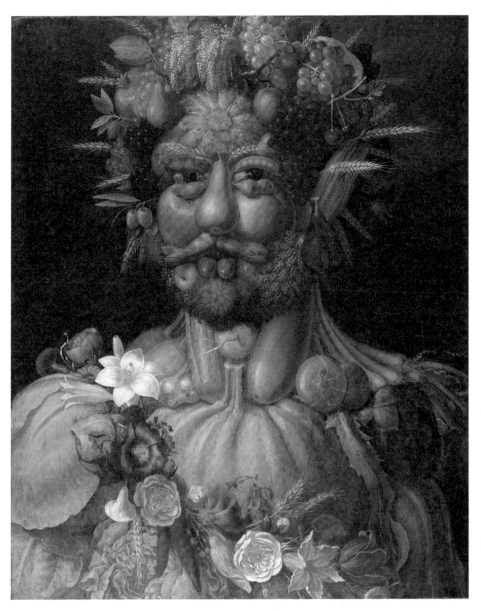

주세페 아르첨볼도, 〈베르툼누스〉, 1591,
나무 위에 유화, 70×58cm, 스코크로스터 성, 웁살라

베르툼누스는 정원과 가을 수확의 신으로 로마인에게는 채소와 과일을 자라게 하는 신비한 힘을 상징한다. 신성로마제국 황제, 루돌프 2세Rudolf II, 1552~1612의 초상화를 과일과 채소, 꽃으로 구성해서 황제의 통치를 자연과의 완벽한 균형과 조화의 상징처럼 묘사했다.

아르침볼도의 그림에는 진짜 현실이 존재할까? 현실 또는 상황을 식별하는 방법이 더 중요한 게 아닐까? 하는 질문이 숨겨져 있다. 이렇게 매너리즘 화가들은 현실을 흉내 내는 회화 공간을 정신적인 공간으로 변형했다. 정신적인 공간에서는 단지 내면의 눈으로만 볼 수 있는 것, 또는 눈에 보이지 않는 것이 드러날 수 있다. 바로 이때가 예술의 힘을 가장 믿었던 시기가 아닐까? 매너리즘 화가들의 목표는 '감상자가 언제라도 들어올 수 있는 익숙한 느낌을 주는 현실과 같은 회화적 공간을 만들지 않는 것'이었다. 이들은 단순히 현실을 재생하는 그림이 아닌 재해석된 현실을 그리기 원했다.

매너리즘 이후 화가들은 상상력에 의지하게 되고 연출가처럼 자신들의 이야기를 보여준다. 자극적 시나리오에서 영감을 얻어서 비현실적인 빛, 독창적인 원근법, 생략 등을 시도하고 종교적인 장면을 자극적으로 변형시켰다. 가끔은 풍자적이고, 어쩌면 형이상학적이며 항상 장식적이다.

아르침볼도는 오랫동안 신비한 화가로 남아 있었다. 아마도 몇 점 남아 있지 않은 그의 기괴하고 엉뚱한 그림이 제대로 이해되지 못했기 때문일 것이다. 그러나 다행스럽게도 아르침볼도를 현대 예술의 선구자로 여기는 초현실주의자들에 의해서 20세기 초에 재해석되고 이론가들과 대중에게도 약 20년 전부터 큰 관심을 받고 있다.

또 다른 매너리즘 화가인 야코포 틴토레토Acopo Tintoretto, 1518~1594의 〈최후의 만찬〉을 보면 새가 연상되는 형태의 램프가 켜진 내부가 보인다. 이 램프의 밝기와 함께 예수를 둘러싼 후광의 밝기가 인물들에게 그림자를 만들고 있다. 비현실적으로 비추

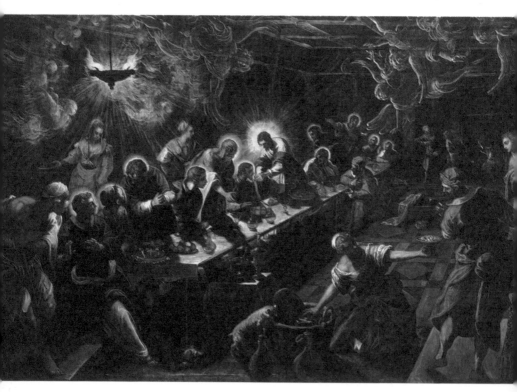

틴토레토, 〈최후의 만찬〉, 1592~1594,
캔버스에 유화, 365×568cm, 산 조르조 마조레 성당, 베네치아

는 빛과 연기가 천사와 함께 손님들 위로 날고 있다.

틴토레토는 제자들의 모습을 잘 드러내기 위해서 긴 테이블을 화면의 대각선상에 배치했다. 레오나르도 다빈치의 〈최후의 만찬〉과 틴토레토의 〈최후의 만찬〉을 비교하면 다빈치의 〈최후의 만찬〉은 정면 구성과 균형 잡힌 좌우대칭인데 틴토레토의 공간은 비대칭이다. 틴토레토는 비대칭으로 놓인 테이블로 안정감 대신 활기를 선택했다.

예수는 인간의 몸이지만 성스러움이고 만찬은 인간 세계의 장면이면서 또 예수의 만찬은 성스러운 흔적이다. 이런 조화로운 공존이 틴토레토의 작품에서는 테이블을 중심으로 왼쪽과 오른쪽으로 구분된다. 하인들이 먹을 것과 마실 것을 준비하고 있는 테이블 오른쪽은 지상의 세계, 그리고 예수와 제자들이 만찬을 나누는 테이블 왼쪽은 신성한 공간으로 구분이 된다. 이런 두 세계의 묘사는 빛과 연기의 황홀한 움직임에 의해서 겨우 결합되고 앞에 놓인 술병과 그 옆 바구니, 그리고 바구니의 음식을 건네주는 무릎을 바닥에 꿇은 하인에 의해서 연결이 만들어진다. 고양이는 바구니 속 음식에 큰 관심을 보이지만 테이블 아래 강아지는 지상의 이야기에 무관심하다. 어둠 속에서 모습을 드러낸 천사의 모습은 현실과 기적의 모호한 관계를 강조하고 그림의 시적인 느낌과 신비로움을 만든다.

테이블 끝쪽에 빨간 옷을 입고 후광이 없는 제자가 요한으로 편하지 않은 모습이다. 후광이 있는 제자들과 후광이 없는 사람들에 의해서 다시 비대칭 구도가 강조된다.

제자들은 테이블에 차려진 요리에는 관심이 없고 하인들은 이동하고 돌아보고 정신없이 일한다. 이런 회화적 상상과 리얼리즘의 섬세한 혼합이 돋보인다. 이렇게 틴토레토는 형이상학적인 영역과 종교적인 영역을 동시에 보여준다.

2

다양성과 새로움의 시대
바로크 미술

"회화는 화가가 완성되었다고 느껴야만 완성된다."

— 렘브란트 판 레인

바로크 시대는 파란 많은 역사의 시기였고 어떤 시기도 바로크만큼 사상의 다양성과 예술적인 구상의 다양성을 갖지 못했다. 바로크 미술은 1600년경 로마에서 시작해 유럽으로 퍼지면서 각국의 고유한 양식과 문화 환경에 맞게 변화했다. 이탈리아, 프랑스, 스페인, 플랑드르 및 네덜란드에서 각각의 특별한 경향들이 나타나지만 바로크 미술은 기본적으로 이탈리아 르네상스의 전통을 잇고 있다.

원근법과 잘 다듬어진 인체 표현, 고전적 건축 양식 등 르네상스의 표현은 유럽 미술의 기본 바탕으로, 바로크 미술은 이 기본을 따르면서 더 강렬한 느낌의 회화와 조각을 만들려고 했다. 그래서 르네상스의 단순한 균형보다는 극적인 효과를 내는 복잡한 구성을 선호하고 빛과 그림자에 대한 관심도 높아져서 새로운 시도가 나타났다. 바로크 시대에는 매너리즘 화가들에 의해서 발전된 정신적인 회화 세계가 완벽함에 이르게 된다. 다시 말해서 바로크 화가들은 지상의 현실을 버리고 정신적 현실과 환상에 열중한다.

이탈리아의 바로크, 포조와 카라바조

이 시기의 화가들은 16세기의 매너리즘을 넘어선다. 16세기 이탈리아 미술에서 자유로워지고 베네치아 예술의 영향 아래 놓이면서 안드레아 포조Andrea Pozzo, 1642~1709는 바로크의 가장 중요한 화가 중의 한 명이 된다.

포조는 〈산티냐치오 디 로욜라의 영광〉이라는 천장화를 그렸는데 이 그림의 모티브인 이그나티우스 데 로욜라Ignatius de Loyola, 1491~1556는 예수의 뒤를 따르겠다는 의지로 1534년 예수회를 창립하고 선교 활동에 매진한 선교사다. 이 그림은 네 모퉁이에 유럽, 아프리카, 아메리카, 아시아 4대륙을 위치시켜서 전 세계 구석구석으로 떠난 예

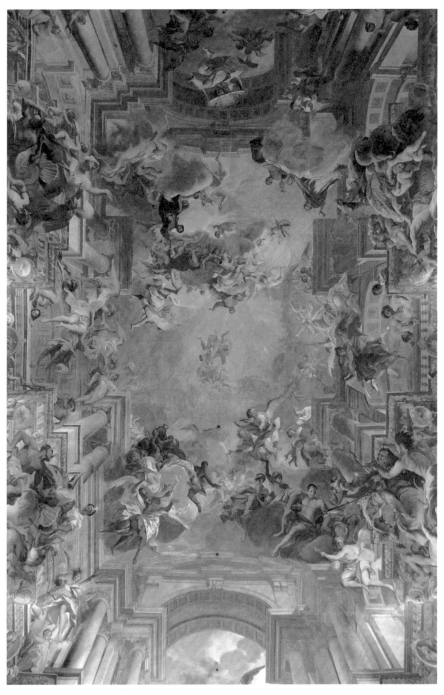

안드레아 포조, 〈산티냐치오 디 로욜라의 영광〉, 1691~1694.
프레스코화, 산티냐치오 디 로욜라 성당, 로마 사진ⓒMagnus Manske @ wikimedia commons

수회 수사의 포교 정신을 찬양하고 전 세계에 가톨릭 신앙을 전파한 이그나티우스 데 로욜라의 역할을 상징적으로 나타낸다.

그림은 회화적인 감수성을 드러내는 천장화로 포조의 걸작이면서 이탈리아 바로크 트롱프뢰유 회화의 절정을 보여준다. 완벽하고 정확한 원근법으로 현실과 가상 사이의 한계를 없애고 실제 공간을 열게 한다. 실제 건축이 그려지고 착각의 세계로 연장되면서 가상의 공간과 실제 공간이 서로 침투한다. 이렇게 현실과 가상 사이, 물질성과 초월성 사이의 한계가 무너진다.

이와 같이 건물 천장 등에 트롱프뢰유 기법으로 입체감을 가장하는 쾌드라투라 Quadratura(바로크 미술에서 주로 돔 형태의 천장화를 그리기 위해 쓰인 원근법)는 건축에 대한 지식은 물론 재료를 모방하는 등의 능력이 돋보이는 테크닉이다.

우리 눈은 어디가 실제 건축물과 그려진 하늘의 경계인지 구별하지 못하면서 열린 천상의 공간으로 빠져든다.

인물들은 하늘을 나는 것처럼 보이고 아주 사실적으로 그려졌다. 그럼에도 불구하고 만져서 느껴지지 않는다. 이는 물질성이 특징이 되는 게 아니라 정신성이 특징이 되기 때문이다. 그림은 현실의 느낌을 환기시키지만 비현실적 느낌이나 환상적인 느낌이 강하다. 다시 말해서 높은 정신적 · 영적 흔적이다.

관람자도 상승하는 회전 운동에 이끌려 이 중간 세계 안으로 날아간다. 포조가 성당 바닥에 표시해둔 위치에 서면 관람자의 시선은 어떤 소실점도 사용하지 않게 되고 대각선과 굽은선이 에스(S)자 형태의 궤도를 따라서 시선을 인도한다. 점점 더 강하게 최종적인 목표, 즉 예수 그리스도로 인도한다.

중심을 보게끔 구상되었기 때문에 전체 조화가 타격을 받지 않고 어떤 요소도, 어떤 길도 없앨 수 없다. 이것이 바로 동요하던 가톨릭 내부의 중요한 구심점 역할을 다짐한 로욜라의 역할이고 포조가 보여주려는 것이었다. 내부의 이런 관계가 인물들의 시

선과 그들의 움직임의 방향에 의해서 표현된다. 이런 거대한 움직임 효과에 통일성을 주기 위해서 포조는 많은 요소들을 조화롭고 간결하게 표현했다. 몇 안 되는 선명하고 화려한 색은 구성에 통일성과 활기를 더한다.

이같은 장식적 건축의 모티브 및 색에 대한 포조의 감각은 베로네세에게서 영향을 받았다.

포조와 달리 카라바조Michelangelo Merisi da Caravaggio, 1571~1610는 더 노골적인 방법을 선택한다. 그의 작품 〈바쿠스〉를 보자. 로마 신화 속 인물 바쿠스는 포도나무 잎을 쓰고 몸에는 고대식으로 천을 두르고 있다. 한쪽 어깨는 드러내놓고 몇 개는 썩은 과일이 들어 있는 과일 바구니를 앞에 놓고 앉아 있다. 바쿠스의 시선은 비어 있고 입술은 두터우며 눈썹은 연필로 그려졌다. 더러운 왼손으로 포도주가 담겨 있는 잔의 밑부분을 잡고 있고 오른손으로는 검정색 벨벳 리본을 들고 있다. 방울들이 묘사되어 있고 카라바조가 비치는 포도주병이 그림 왼쪽에 있다.

이교도를 찬양하기 위한 초상화, 〈바쿠스〉는 르네상스나 매너리즘 그림에서 나타나는 고대 신의 모습과는 전혀 다르게 저속하며 약해 보이는 일반인의 모습이다. 이렇게 카라바조의 작품 형태는 거의 손으로 만져질듯이 분명하고 명백하다. 기품 있는 원칙과는 거리가 있고 전통적이지도 않다. 이는 현실에 대한 새로운 접근으로 더 꾸밈없고 더 직접적인 접근법이다.

이를 위해서 카라바조는 계획된 종교적인 표현을 버렸다. 카라바조는 지상 낙원 이미지 같은 현상은 손으로 만질 수 있는 증거가 없고 사실만이 정신에 의해서 파악될 수 있다고 믿었다. 그래서 그는 착각을 일으키는 경향을 없앤다. 이때까지 알려지지 않은 리얼리즘을 택하기 위해서 트롱프뢰유 같은 착각을 일으키는 경향과는 독립적으로 행동한다.

매너리즘에 영향을 미치는 표현과 르네상스의 미학적 규칙을 조금 결합시킨 새로운

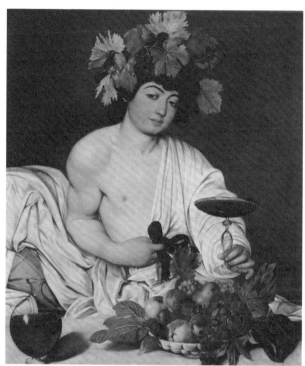

카라바조, 〈바쿠스〉, 1596~1597,
캔버스에 유화, 95×85cm, 우피치 미술관, 피렌체

접근법이다. 이를 위해서 카라바조는 길에서 선택한 인물, 고통받는 사람이나 창녀를 종교적인 그림에 그려 넣었다. 그런 이유로 카라바조는 예술을 추함의 경계로 몰고간 화가로, 그리고 그의 리얼리즘은 신성모독으로 자주 비난받았다. 하지만 그가 원하는 것은 그가 본 그대로의 진실이었다. 당시 유럽은 카라바조가 그림에 부여하려던 이와 같은 순수한 진실을 감상할 준비가 되어 있지 않으나 다행스럽게도 그는 유럽 회화의 위대한 개혁자로 19세기에 재조명되었다.

그는 평범한 사람들의 관점에서 그들이 이해할 수 있는 방식으로 종교화를 그렸다. 하지만 카라바조에게 제단화를 주문했던 후원자들은 완성작이 천박하고 상스럽다며 매입을 거절했다. 그러나 카라바조의 그림들은 신교에 밀려 쇠퇴한 가톨릭교회의 부활에 대한 카라바조의 의지를 잘 반영하고 있다. 카라바조 같은 화가에게 그림은 사람들의 믿음을 교육하고, 문자를 모르는 사람들에게 글을 대신하고, 모두에게 신의 힘을 나타내는 역할을 한다. 카라바조는 현실을 초월하면서 보는 이에게 직접 와닿는 현실적인 종교화의 모범을 보여준 개혁가였다.

이런 그의 리얼리즘은 빛의 상징적인 처리로 정신적인 차원을 간직한다. 측면에서 오는 아주 강한 조명이 특징이다. 카라바조의 아틀리에는 강렬한 빛만을 포착하는 어두운 동굴이 된다. 어두움이 화면을 점령하고 그림자와 빛 사이의 드라마틱한 대화는 새로운 연극성을 나타낸다. 빛은 거의 서술적인 요소가 된 느낌을 준다. 빛은 공간성의 근원이다. 색을 빛나게 하고, 구성에 활력을 주고, 인체에 조형성을 주며, 얼굴에 과장된 입체감을 줌과 동시에 얼굴의 표정이나 태도를 힘 있게 표현한다. 또한 이미지에 신비로움을 더한다. 카라바조의 빛은 감상자가 정해진 공간 안을 응시하게 한다. 인물들이 소리도 지르지 않으면서 어둠에서 머리를 내미는 카라바조의 그림은 훗날 채광 환기창 스타일이라 불린다.

이렇게 카라바조 그림의 특징은 명암의 대비에 의해서 주제를 극적으로 묘사하는 것이다. 명상적인 차원에 부합하는 객관적인 리얼리즘을 도입해서 강한 사실감에도 불구하고 카라바조의 표현은 추상적인 특징을 갖는다.

프랑스 화가 조르주 드 라 투르George de La Tour, 1593~1652나 17세기에 로마에 머물렀던 네덜란드 화가들은 카라바조의 스타일에서 영감을 얻는다. 그 당시에 이들을 카라바지스티caravaggisti라고 지칭했다. 스타일의 이름은 일반적으로 그 작가의 다음 세대에 정해지기 때문에 카라바조의 특징을 지닌 사람들(카라바지스티)이라는 이런 지칭은 사실은 이례적이다.

조르주 드 라 투르뿐 아니라 벨라스케스Diego Velázquez, 1599~1660, 루벤스, 렘브란트 모두 카라바조의 영향을 간과할 수 없다.

카라바조의 종교적인 주제에 대한 독창적인 처리 방법은 리얼리즘의 컨트롤에 있다. 이를 〈엠마오의 저녁 식사〉에서 확인할 수 있다. 엠마오는 예루살렘 인근 도시로 〈누가복음〉에서 거론된다. 안식일 이후 첫 아침에 다시 살아난 예수가 그의 죽음에 실망해서 예루살렘을 떠나던 두 제자 앞에 나타났는데 두 제자는 예수를 알아보지 못하고 함께 동행한다. 신의 가호를 기원하고 빵을 제자들에게 떼어 주자 그때서야 비로소 제자들의 눈이 뜨이고 예수를 알아봤다는 이야기다.

위쪽의 〈엠마오의 저녁 식사〉를 먼저 보자. 조명을 사용하는 것은 장면이나 대상에 부족한 빛을 추가하는 것에서 한발 더 나아가 아주 강하게 현실에 개입하는 것으로 인물이나 장소를 다른 것보다 더 가치 있게 선택하는 것이다. 빛이 있는 공간에 의해서 한정된 장면은 깊이감이 없다. 이것은 바로 친밀함에 관한 것이다. 공간이 그림 오른쪽 인물의 두 팔로 거의 다 측정 가능할 정도다. 빛은 산만한 인물들에게 갑작스럽게 비추면서 빠져나올 구멍을 없앤다. 다시 말해서 우리 시선이 인물들에게 고정되고 우리

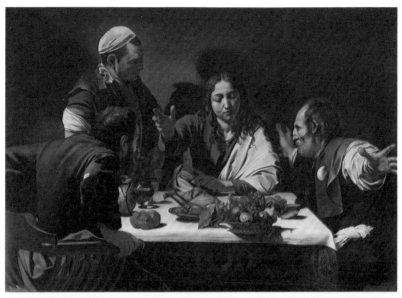

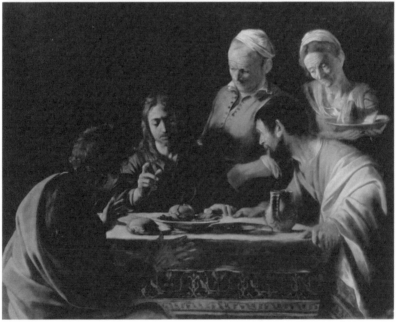

카라바조, 〈엠마오의 저녁 식사〉, 1601, 캔버스에 유화와 템페라, 141×196.2cm, 내셔널 갤러리, 런던(위)

카라바조, 〈엠마오의 저녁 식사〉, 1605~1606, 캔버스에 유화, 141×175cm, 브레라 미술관, 밀라노(아래)

는 인물들과 친밀한 거리에 위치하게 된다. 이렇게 깊이감의 부재는 장면의 리얼리즘을 강조한다. 배경이 덜 묘사되면서 나머지는 축소되고 거기서 리얼리즘이 강조된다.

성서적 이야기를 마치 눈앞에서 일어난듯이 그려보고 싶어 했던 카라바조는 등장인물들을 보다 실감나게 표현하려 했다. 이런 그의 빛은 인체를 우아하게 묘사하기 위한 것이 아니라 장면을 사실대로 드러내보이기 위한 것이었다. 아래쪽 그림의 조명은 왼쪽에서 오른쪽 방향으로 들어온다. 조명이 그림의 장면과 평행을 이루면서 공간과 공간 사이에 꼭 칼로 자른 것처럼 조명이 위치한다.

밝음에서 어둠으로의 연결인 빛과 어둠이 만나는 영역에서 빛의 역할이 섬세하다. 여기서 조명이 더 많은 입체감을 부여해서 마치 연극 무대를 보는 듯하다.

그림이 워낙 사실적이어서 감상자가 장면에 참여하는 느낌을 갖는다. 전경 왼쪽에 위치한 인물의 오른쪽 팔꿈치에 우리가 부딪칠 것 같은 느낌이다. 그는 금방이라도 의자를 밀치고 일어나서 그림 밖으로 튀어나올 것만 같다. 원근법을 기가 막히게 활용해서 감상자의 실제 공간과 계속성을 갖는 가상 공간을 만들고 있는 것이다. 카라바조는 깊이 효과를 만드는 데 심혈을 기울인다. 화면 오른쪽의 인물이 흥미롭다. 인물은 자기 두 팔로 공간의 깊이를 재고 있는 것처럼 그의 왼손은 전경의 끝에 오른손은 후경 공간 끝에 위치한다. 인물은 빛과 마주하면서 빛에 의해서 갈라진다.

이 인물은 몸을 앞으로 숙이면서 최대한의 조명을 받는다. 반면 예수는 그의 오른손을 조명 안으로 내민다. 유일하게 서 있는 인물은 조명 뒤에서 오른쪽의 팔 벌린 인물을 바라본다. 이렇게 우리 시선은 팔 벌린 사람 쪽으로 집중하게 된다. 십자가에 못 박힌 예수처럼 팔 벌린 인물은 조명에 몸을 내맡긴다.

아래에 있는 그림은 5년의 시간 차이를 갖는 그림이다. 여기서도 카라바조는 강한 색과 새로운 리얼리즘으로 사람들을 놀라게 하고 신과 사람의 유사함으로 사람들을

어리둥절하게 한다. 성서적 이야기는 동일하지만 두 번째 작품의 장면은 어슴프레한 어둠 속에 잠긴다. 음식을 나르는 여성 한 명이 추가된 것이 무색하게 테이블은 이전 과는 비교되지 않게 소박하고 예수의 얼굴이 수척하다. 예수는 오른쪽 팔꿈치를 테이 블에 괸 채 오른손을 낮게 들어올리고 왼손은 테이블 위에 올려놓았다. 인물들은 식탁 을 중심으로 모여 있고 분위기는 어둡고 심각하다.

또한 장식을 없애고 단순한 의상을 선택함으로서 전체적인 간결함이 실용적인 면 만을, 즉 액션과 움직임을 위한 것만을 간직한다. 이렇게 해서 알레고리적인 면을 없 애고 주어진 것에만 집중하게 한다. 무엇이 주어졌는가? 바로 천의 주름과 피부 주름 이다. 천의 주름과 피부 주름이 동등하게 처리되서 상징적이지 않은 이야기에 첨가되 고 인물을 순수한 유형성에 이르게 한다.

표현 요소들을 축소하고 등장인물들의 얼굴 주름을 강조하면서 슬픈 분위기가 고 조된다. 어둠은 여기에 숨을 불어넣을 뿐 각자가 연민의 시선으로 예수에 집중한다.

작품의 느낌이 바뀐 이유는 무엇일까? 카라바조에게 이 그림을 그릴 당시는 고독한 고통의 도주 기간이었다. 카라바조는 공격적인 성향 때문에 다른 사람에게 상해를 입 히고 명예를 훼손한 죄로 여러 번 감옥에 갇힌다. 1606년 5월 카라바조는 게임 상대를 죽이고 사형 집행을 피하기 위해서 도주를 결심하고 다른 사람의 집에서 은둔하면서 〈엠마오의 저녁 식사〉두 번째 버전을 그렸다. 카라바조는 여러 차례 죽음, 벌 또는 죄 같은 주제를 다루고 자기 스스로를 화면에 등장시키는데 어둠과 빛의 대비가 상황을 더 드라마틱하게 하는 이 작품은 쉽게 그의 모습을 떠올리게 한다.

그림을 그릴 당시 카라바조 자신의 상황과 긴밀하게 이어져 있는 드라마틱한 연출 을 보면 한때 피카소의 연인이었던 도라 마르Dora Maar, 1907~1997가 "나를 그린 모든 초상화는 거짓이다. 그 그림들은 모두 피카소Pablo Picasso, 1881~1973이고 단 한 점도 도 라 마르는 없다"라고 했던 말이 이해된다.

프랑스 바로크 화가, 푸생과 로랭

프랑스 바로크를 대표하는 화가로는 니콜라 푸생Nicolas Poussin, 1594~1665과 클로드 로랭Claude Lorrain, 1600~1682을 꼽을 수 있다.

푸생과 로랭은 프랑스인이지만 생의 많은 부분을 이탈리아에서 보냈다. 그들은 프랑스에서 찾지 못했던 정신적이며 도덕적인 이상을 그리스-로마 문화와 르네상스 거장의 나라, 이탈리아에서 찾기를 원했다. 태양왕 루이 14세Louis XIV, 1638~1715가 발전시키려 했던 정치적이고 거창한 역사화가 취미나 기호에 맞지 않았던 푸생은 이탈리아에서 바티칸 박물관 작품들을 모델로 하고 그리스-로마 미술의 고전성에서 자신의 길을 찾은 예술가다. 그 시대 어떤 화가도 고대 신화나 철학 및 르네상스 예술에 푸생만큼 열중하지 않았다.

푸생은 신화와 고대사 및 성서에서 주제를 선택해서 형태와 색, 사고와 감정, 진실과 아름다움, 이상과 현실이 모두 조화롭고 균형 잡혀 있는 이상적인 풍경을 그렸다.

고대 신화에 근거해 그린 목가적이면서도 비유가 숨어 있는 그림 〈아르카디아의 목자들〉 또는 〈아르카디아에도 나는 존재한다〉에 그리스-로마 미술에 대한 관심이 드러난다. 〈아르카디아의 목자들〉은 시간을 초월한 영원하고 비물질적인 특징을 가지고 있다. 푸생은 신화와 고대사 및 성서 등에서 주제를 선택해서 그것을 형태와 색, 사고와 감정, 진실과 아름다움, 이상과 현실이 모두 조화롭고 균형 잡혀 있는 이상적인 풍경을 그렸다.

세 명의 젊은 청년들과 아름다운 여인이 묘비 앞에 있다. 한 청년은 묘비 비문을 읽고 있고 다른 한 청년은 묘비를 가리키며 의미심장한 표정을 짓고 있는 여인을 보고 있다. 묘비에는 라틴어로 '아르카디아에도 나는 존재한다Et en Arcadia Ego'라고 적혀 있다. 이는 '나, 죽음은 사람이 신과 자연과 조화롭게 사는 행복하고 평화로운 전설의 도

시 아르카디아에도 여전히 존재한다'라는 것을 의미한다.

무덤을 둘러싼 인물들의 우수적인 표정에는 비문에 있는 말에 대한 호기심과 더불어 두려움 같은 것들이 담겨 있는 듯하다.

이 그림은 하나의 이야기가 단순한 구도 속에서 전개되면서 하나의 신비로운 메시지만을 정확하게 전달하겠다는 의도를 분명히 한다. 목가적인 전원의 조용한 풍경 속에 삶과 죽음, 그리고 그 너머에 존재하는 이상향에 대한 심오한 철학적 문제들을 유기적으로 결합시킨다.

그림에서 형태와 내용의 일체성, 르네상스 그림에서 나타나지 않는 생각과 외부 모습의 완벽한 일치를 볼 수 있다. 생각이 단지 모티브에 의해서 해석된 게 아니고 그림 자체에 의해서 해석된다.

인물들이 고대 그리스 - 로마 시대 조각상들과 닮은 점은 푸생 그림의 특징이다. 인물들은 죽음의 상징인 고대의 석관 쪽으로 몸을 구부리고 있지만 그리스-로마 시대 조각상처럼 부동 상태로 영원함을 암시한다.

회화의 목적이 인간이 지켜야 할 도덕과 선을 알려주는 것이라고 믿었던 푸생은 감상자를 설득할 수 있는 조형 언어를 감정이 아닌 인간의 이성에 호소하는 방법에서 찾았다.

종교화가 중심이었던 이전의 화풍에서 과감히 벗어날 수 있었던 것은 바로 이런 이성적인 사고 덕분이었다.

〈사비나 여인들의 납치〉도 그의 회화적 목적을 잘 보여준다. 이 그림은 고대 로마 시대의 사상가이며 역사가인 플루타르코스Plutarchos, 46?~120?의 작품, 《영웅전》 중 '로물루스의 삶'에서 출발한 것으로 로마 사람들이 결혼하기 위해서 사비나 여인들을 납치하는 순간을 묘사했다.

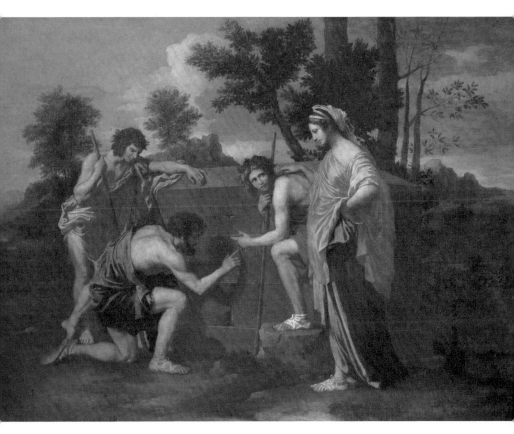

푸생, 〈아르카디아의 목자들〉 또는 〈아르카디아에도 나는 존재한다〉, 1638~1640년경,
캔버스에 유화, 85×121cm, 루브르 박물관, 파리

드라마틱한 구성은 스토리의 긴장을 보여준다. 로마인들은 도망가는 여인들과 우는 여인들을 납치한다. 혼란의 와중에 나이든 사비나 여인은 화면의 왼쪽에서 이 장면을 총괄하고 있는 빨간 망토의 로물루스에게 애원하고 있다.

16세기와 17세기에 큰 성공을 거두었던 이런 납치 주제는 다양한 표현을 가능하게 하며 특히 그림에서 혼란 및 공포 등의 효과를 만든다.

푸생은 격렬한 표현 방식으로 믿을 수 없는 납치 전쟁을 확실하게 묘사한다. 그는 주제를 모르는 사람도 이해하기 쉬운 그림을 그리기 위해서 인물의 자세를 다양하게 표현하고 강한 색으로 혼란과 격앙된 공포를 강조한다. 예를 들어 전체 구성은 굽은 선과 순환하는 효과로 인파에 무질서한 움직임의 느낌을 주며 이를 위해서 얼굴 표정보다는 팔 다리 동작을 과장하듯 강조하는 연극적 효과에 집중했다.

클로드 로랭도 푸생처럼 고대 역사나 신화에서 주제를 선택했지만 그림의 실제 주제는 자연의 전원적인 아름다움이었다. 낭만적인 풍경, 태양, 빛의 효과 및 아카데믹하고 대칭적인 구성이 로랭 그림의 특징이다.

로랭은 어려서 제과와 제빵을 배웠다. 열두 살에 부모를 잃고 목판화를 하던 형과 함께 지내다가 열네 살이 되면서 빵, 케이크 만드는 사람들을 따라 로마로 간다. 로마에서는 화가 타시Agostino Tassi, 1578~1644 곁에서 요리와 집안일을 도우며 그림의 색 준비도 하게 되는데 이때 타시가 그림 그리는 걸 볼 기회를 갖는다. 로랭은 그림을 시도하게 되고 이를 본 주인 타시는 로랭의 재주를 알아보고 본격적으로 그를 가르치게 된다. 이후 로랭은 풍경화가에게서 배우게 되고 프랑스와 스위스 등을 여행한 후에 로마에서 활동한다.

로랭 그림의 주요 특징이자 로랭의 관심사는 빛 효과다. 그에게 세상의 실재는 빛이다. 로랭은 자연에서 관찰한 태양빛 효과와 아틀리에의 관례적인 빛을 어떻게 일치

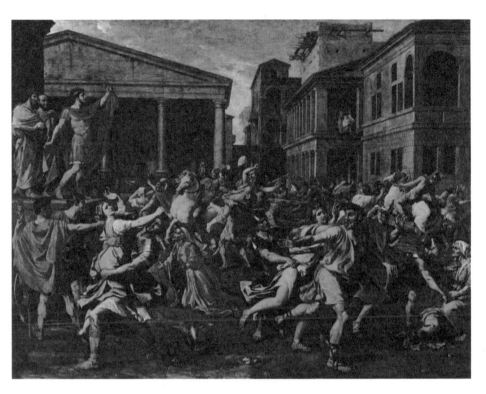

푸생, 〈사비나 여인들의 납치〉, 1637~1638년경,
캔버스에 유화, 159×206cm, 루브르 박물관, 파리

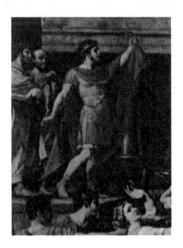

푸생, 〈사비나 여인들의 납치〉 (부분도)

시킬지 고민하다가 이를 색 원근법을 통해서 해결한다. 로랭은 관찰자와의 거리가 멀어지면 멀어질수록 색이 옅어지는 색 원근법을 사용해서 그림 안에서 거리와 입체감을 나타냈다.

모든 것이 태양빛으로 집약되는 꿈 같은 나라를 구상한 로랭의 그림에서 자연은 살아 있는 힘으로 나타나지 않고 편안한 전원 형태로 나타난다. 인간의 내부 감정이 외부 형태로 나타난다.

〈시바 여왕이 승선하는 항구〉를 보면 이 장면은 솔로몬의 명성을 들은 시바의 여왕이 수수께끼를 들고 솔로몬에게로 떠나고 있는 성경의 한 대목(〈열왕기상〉 10장)을 보여준다. 태양빛은 시바 여왕의 모든 질문에 답을 한 현자 솔로몬의 지혜를 생각하게 한다.

시바의 여왕은 예루살렘에 향유, 금, 귀한 돌 같은 진귀한 것을 가지고 간다. 로랭은 시바 여왕이 예루살렘으로 가기 위해서 왕국의 항구를 떠날 준비를 하는 장면을 그렸지만 여왕의 출발은 부수적인 주제이고 이 요소들은 무한한 바다와 하늘, 태양의 미스테리한 빛을 위한 장식일뿐이다. 항구는 실제 요소들로 구성되어 있지만 여러 시기에 속해 있는 건축 요소들은 그림이 순수한 상상의 결과임을 강조하고, 건물에 어울리지 않는 인물과 배의 크기 그리고 어디인지 알기 힘든 장소는 이 상상을 뒷받침한다.

로랭의 풍경은 지형학적인 풍경이 아니라 아르카디아의 자연이나 이상향 속의 고대였다.

원근법과 그림의 깊이감은 감상자의 시선을 빛으로 물든 먼 곳으로, 무한한 바다로 인도한다. 웅장한 건축, 정교한 색과 이상화된 풍경은 시간을 초월하는 무한함을 제안한다. 로랭은 모든 시점이 모이는 위치에 있는 떠오르는 해에 가치를 둔다. 이런 로랭의 작품은 18세기 및 19세기 영국 풍경화에 많은 영향을 미친다. 특히 윌리엄 터너 Joseph Mallord William Turner, 1775~1851는 풍경 구성에서 로랭의 영향을 받는다.

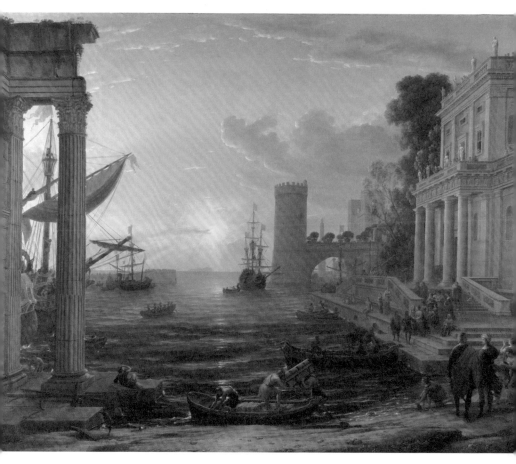

로랭, 〈시바 여왕이 승선하는 항구〉, 1648,
캔버스에 유화, 149.1×196.7cm, 내셔널 갤러리, 런던

플랑드르 바로크의 대표 화가, 루벤스

푸생이 프랑스 바로크 화가라면 루벤스는 플랑드르 바로크를 대표한다. 1600년에 로마로 와서 이탈리아 대가 작품 연구에 매진한 루벤스는 소묘와 색 사용에 있어 알프스 북쪽 어느 지역에서도 그에게 대적할 사람이 없을 정도로 그 능력이 뛰어났다. 큰 작품을 선호한 루벤스는 초벌 그림을 제자들에게 확대해서 그리게 함으로써 다작을 했고 성모자상을 제작해 돈도 벌고 유명세를 얻으면서 정치적 영향력까지 행사한 화가였다.

그의 작품 〈레우키포스 딸들의 납치〉는 강조된 색 대비, 풍부한 몸의 여유 있는 움직임, 내부의 힘의 효과로 만들어진 생기 있고 활기 넘치는 복합적 구성으로 루벤스의 회화적 특징을 잘 나타낸다.

포이베와 힐라에이라는 아르고스의 왕, 레우키포스의 딸들로 쌍둥이 형제인 이다스, 린케우스와 약혼한 상태에서 카스토르와 폴리테우케스에 의해 납치된다.

그림은 두 여인의 위협적이지 않은 저항으로 인해 사랑하는 사람들의 공모가 느껴진다. 이런 느낌은 흥분 상태의 밤색 말을 잡고 있는 큐피드로 더 확실해진다. 회색 말은 다른 큐피드가 잡고 있다. 이는 두 남자가 이 두 여자를 사랑하고 있음을 암시한다. 밤색 말 위에 앉아 있는 카스토르의 팔에는 힐라에이라가 있다. 그녀는 팔을 들어 하늘을 보고 그녀의 붉은 옷은 카스토르의 옷 색과 연결되어서 힐라에이라가 원하는 사람이 카스토르라는 것을 암시한다. 동생 폴리테우케스는 갑옷을 입지 않은 채 말에서 내려 여자들을 잡고 있다. 큐피드가 지상의 사랑과 천상의 사랑을 묶으면서 말의 고삐를 잡고 있는 이 장면은 영혼의 구원을 풍자적으로 표현한다.

그림은 육체를 강조한다. 남성은 근육질의 몸매로 여성은 풍만한 핑크색 피부로 토실하게 묘사되었는데 이는 살에 대한 오마주이며, 육감적이고 관능적인 누드 여인에 대한 오마주임을 알게 한다. 여성들의 피부색이 남성들의 피부색과 대비되면서 더 강

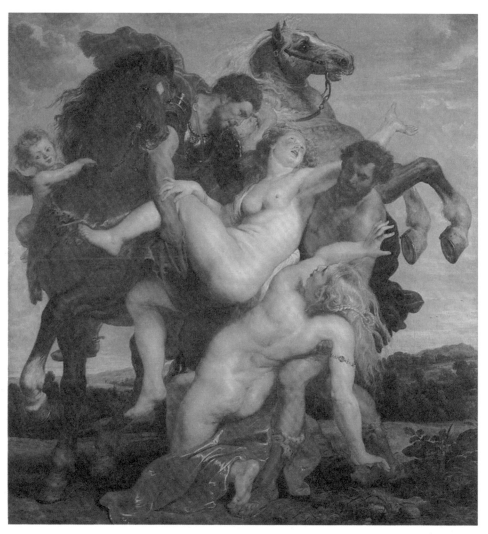

루벤스, 〈레우키포스 딸들의 납치〉, 1618년경,
유화, 224×210.5cm, 알테 피나코테크 미술관, 뮌헨

조된다. 그림 오른쪽에서 오는 빛은 여성들의 몸에 숨을 불어넣는 것처럼 그녀들을 살아 숨쉬게 한다.

　루벤스는 이 그림에서 형태와 색의 혼합 속에서 진정한 균형을 찾으면서 가장 뛰어난 바로크 표현자로 우뚝 선다. 그림은 화면 전체를 채우고 있는 구성이 특징이다. 오른쪽 상단에서 왼쪽 하단으로 이어지는 대각선이 두 여인의 다리와 팔로 그려지지만 화면은 신체가 꽉 들어찬 덩어리를 형성한다. 움직임이 많음에도 불구하고 이 덩어리가 잘 유지되고 있다. 이 인물들의 덩어리가 중심을 찾지 못하게 하면서 특별히 강조되는 부분이 없이 하나의 전체를 형성한다. 지평선이 화면의 밑에 위치하면서 이 덩어리를 더 두드러지게 한다.

　그러나 그림은 고요하거나 평온하지 않다. 정도와 균형이 거의 정지 상태이면서 절정의 순간임을 드러낸다. 이런 구성은 고대의 조각 형태의 모델과 고전주의에서 벗어나 신체를 그리는 새로운 방법을 보여준다. 어떤 것이 신체를 표현하는 새로운 방법일까? 루벤스에게 이상적인 신체 표현은 어떤 것인가? 우선 반대되는 힘의 두 영역을 볼 수 있다. 바닥에 있는 여인의 신체 곡선은 그 위의 여인(힐라에이라)의 신체 곡선과 반대되고 서 있는 인물의 자세와는 유사하다. 이 유사 형태의 곡선들이 가운데 여인을 위로, 사랑으로 끌어당겨지게 도와준다.

　마름모 형태의 구도는 일시적이며 불안정한 균형을 보여준다. 모서리 중 하나로 균형을 잡고 있기 때문에 전체적인 동작은 쉽게 깨질 수 있는 사각형을 형성한다. 이는 바로 무너지려는 느낌을 강조하면서 신체를 일시적인 동작 안에 가둔다.

　괴테Johann Wolfgang von Goethe, 1749~1832는 "우리가 감상할 때 조형 예술 작품이 진정으로 생명을 갖기 위해서는 과도기적인 순간의 선택이 필요하다. 약간 먼저는 전체의 어떤 부분도 이 위치에 있어서는 안 된다. 조금 나중에는 각각의 부분이 전체를 떠

나지 않을 수 없다." [14]고 했다. 이것이 바로 어떻게 감상자에게 현재 진행되는 납치의 긴장감을 조형적으로 전달할 것인가, 눈앞에서 펼쳐지는 동작의 느낌을 어떻게 감상자에게 보여줄 것인가에 대한 루벤스의 해결책이다. 여기에 두껍고 강렬한 터치, 납치하는 사람의 공격적인 근육의 긴장과 비틀림 및 납치당하는 사람의 반대되는 곡선은 이런 납치 효과를 눈에 띄게 한다.

루벤스의 시각적인 영감의 원천은 잠볼로냐Giambologna, 1529~1608의 〈사비나 여인의 납치〉였다. 이 매너리스트 조각은 진정한 힘의 곡예로 여러 다른 관점을 동시에 한 면에 제공한다. 4미터가 넘는 대리석 작품임에도 불구하고 사비나 여인의 살을 파고드는 납치범의 손가락에서 강한 사실감이 느껴지고 그의 근육은 납치의 의지만큼이나 굳건하다. 납치를 피하려고 안간힘을 쓰는 여인의 뒤틀림은 사방으로 분산될 뿐 안타깝게도 출구를 찾지 못한다.

루벤스는 이탈리아에 체류하면서 안니발레 카라치Annibale Carracci, 1560~1609와 카라바조를 알게 되고 르네상스 거장들의 작품을 연구하게 된다. 이들은 루벤스의 그림에 깊은 영향을 미친다. 구성과 리듬 및 덩어리의 분배는 미켈란젤로를 연상케 하고 색에서는 라파엘로를 생각나게 한다. 빛은 티치아노와 베로네세의 작품에서 영향을 받았다. 그리고 실행은 카라바조를 생각나게 한다. 이렇게 루벤스는 그가 확실하게 흡수한 여러 스타일에서부터 자신의 회화적 언어를 만들어내면서 그의 그림에 진짜 같은 특징을 부여할 줄 알았다. 루벤스 그림의 기술적인 솜씨와 생명력, 삶의 즐거움과 감수성은 당대부터 이미 굉장한 성공을 거둔다.

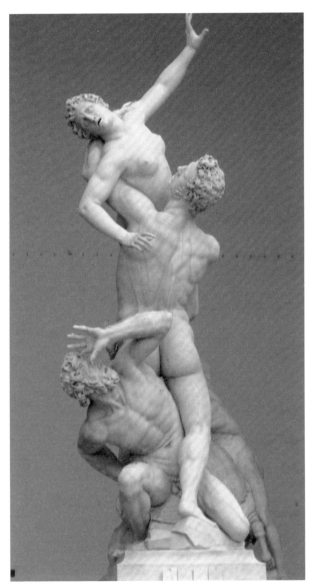

잠볼로냐, 〈사비나 여인의 납치〉, 1582,
대리석, 높이 410cm, 로지아 데이 란치, 피렌체

최고의 초상화가, 벨라스케스

회화사상 최고의 초상화가 지위를 얻은 디에고 벨라스케스는 1630년 루벤스의 조언으로 로마를 여행하고 로마에서 화가들 작품을 실제로 보고 연구했으며 루벤스와 티치아노의 화법을 관찰했다. 오늘날 많은 이들이 벨라스케스가 이 두 거장을 능가했다고 평가한다. 그림의 선, 대중적인 리얼리즘 및 소박한 사람들에 존엄성을 부여하는 센스는 카라바조의 영향이다.

〈시녀들〉은 객관적인 태도와 관찰을 기반으로 하는 사실주의에 입각한 그림으로 외형적인 특징을 정확하게 옮기고 있다. 벨라스케스는 빛의 변화에 따라 눈이 지각하는 대로 마티에르를 표현하려고 했다. 매끈한 터치와 풍부하고 정교한 뉘앙스에 의해서 인물의 조형성이 강조되고 인물들의 태도와 감정을 잘 포착해서 사실적이다.

오른손에 붓, 왼손에 팔레트를 들고 큰 그림 앞에 서 있는 벨라스케스는 감상자를 그리려고 하는 것처럼 보인다. 그는 이렇게 큰 캔버스 앞에서 그림 내부의 공간을 넘어 그림 밖으로 시선을 향하고 있다.

벨라스케스는 그림을 그리고 있는 전통적인 화가의 모습을 그려 넣으면서 예술 창작과 회화의 고귀함을 상징적으로 보여주고 있다. 회화가 평가절하되고 있던 17세기 스페인 상황에서 벨라스케스는 이 그림을 통해 화가와 왕의 관계를 강조하고, 왕이 가지고 있던 자신의 작품에 대한 관심을 내세우면서 자신의 고귀함과 순수 예술의 고귀함을 보여준다.

이러한 순수 예술의 신성화와 고귀한 상징성은 왕과 왕비 그리고 공주의 등장으로 더 강조된다.

그러나 그림에 숨겨진 주인공은 그가 열망했던 산티아고 기사단을 상징하는 붉은 십자가를 가슴에 단 모습의 벨라스케스 자신이다.[1] 붉은 십자가는 그림 속 시녀들이

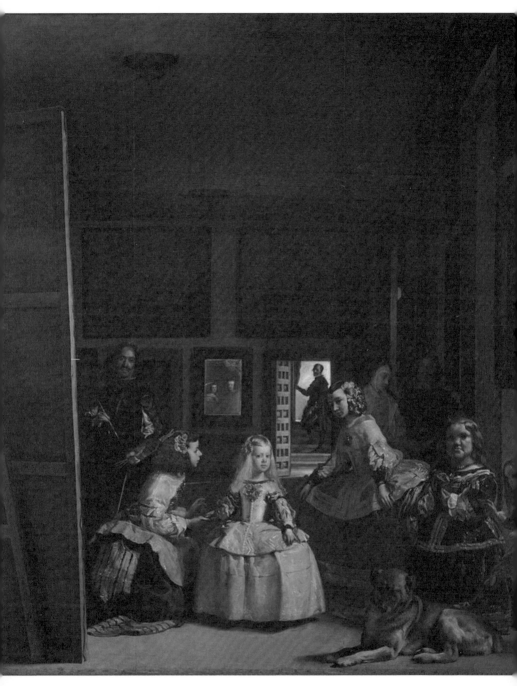

벨라스케스, 〈시녀들〉, 1656,
캔버스에 유화, 318×276cm, 프라도 미술관, 마드리드

나 난장이와 자신의 신분은 엄연히 다름을 주장하고 있다. 그러나 붉은 십자가가 상징하는 기사 작위는 그림이 완성되고 2년 뒤인 1658년에 받았기 때문에 이 붉은 십자가는 제자이자 사위인 후안 바우티스타 델 마소Juan Bautista Martínez del Mazo, 1611~1667 또는 벨라스케스 자신이 나중에 그려넣었을 것으로 추측된다.

뒷 배경에는 루벤스의 작품이 그려져 있다. 1631년 펠리페 4세Philippe IV, 1605~1665로부터 기사 작위를 수여받은 루벤스는 동시대 화가들에게 동경의 대상이었다. 배경의 그림들은 인간의 솜씨를 뛰어넘는 예술을 보여주는 루벤스를 향한 존경심과 스페인의 루벤스가 되고 싶은 벨라스케스의 야심을 보여준다. 그 야심을 위한 벨라스케스의 답이 전경에 위치한다.

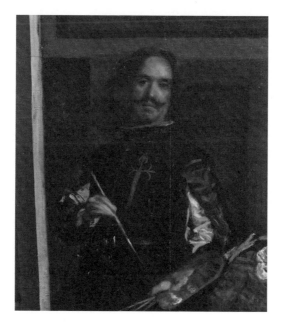

|1|
벨라스케스, 〈시녀들〉 (부분도)

우리에게 가장 가까이 있는 개와 캔버스 색이 동일하게 처리되었다. 이전부터 그림에서 개는 긍정적인 역할이었으며 그중에서 가장 널리, 가장 오래 전부터 증명된 것은 얀 반 에이크의 〈아르놀피니의 결혼〉에서처럼 성실성과 충정심의 상징이다. 이 개와 캔버스를 동일 선상에 위치시키면서 벨라스케스는 화가로서 자신의 태도와 감정을 확실하게 하고 화가와 순수 예술의 고귀한 가치와 역할을 내세운다. 인물이 거울에 비치면서 후경으로 보내지는 세련된 구성이다.

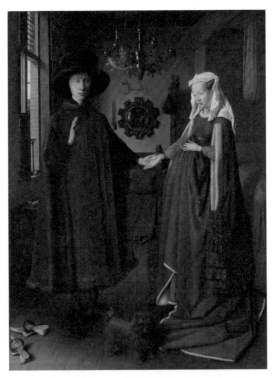

반 에이크, 〈조반니 아르놀피니와 그의 부인의 초상화〉, 1434,
나무에 유화, 82.2×60cm, 내셔널 갤러리, 런던

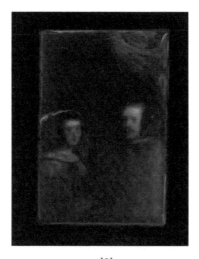

|2|
벨라스케스, 〈시녀들〉 (부분도)

후경에는 거울이 있고 거울 속에는 왕과 왕비가 보인다.|2| 거울과 열린 문을 통해서 공간을 확장하는 방식은 벨라스케스가 자주 사용하는 방식이다. 그러나 왕과 왕비가 벨라스케스가 그리고 있는 그림 속의 모습으로 작품 내부가 아닌 외부 공간에 있는 것인지는 명확하지 않다. 후경의 거울을 벽에 걸린 다른 그림들과 비교해보면 그것이 거울인지 아니면 벽에 걸린 그림인지에 대한 궁금증을 갖게 한다. 화면 오른쪽의 개는 눈을 감고 아무것도 안 보고 있다. 화면 왼쪽 캔버스의 그림은 감상자에게는 보이지 않는다.

이런 모호한 시각 구조가 그림 내부 세계와 그림 외부 세계 사이의 경계를 없애고 감상자가 그림 안으로 들어가는 효과를 만들고 있다. 이렇게 감상자의 시선, 현실과 이미지, 현실과 환상의 관계가 얽히면서 그림은 단순한 초상화의 차원을 넘어선다.

벨라스케스는 실제와 가상이 떼어놓을 수 없게 된 거의 초현실적인 세계를 만들어

내고 있다. 구성은 어느 것이 현실이고 어느 것이 가상인지에 대한 의문을 갖게 하면서 보는 사람과 보이는 인물 사이의 관계를 불확실하게 만든다. 이런 복잡함으로 인해 이 작품은 가장 많이 연구된 서양화 작품 중 하나다.

그림 속 인물들은 모두 그림 밖 누군가를 바라보고 있다. 그래서 그림의 실제 주인공은 화면 중앙의 마르가리타Margarita 공주와 광대인 난장이가 된다. 후경의 거울과 열린 문은 우리를 지금 보이는 장면 전후로 보낸다.

네덜란드 바로크를 이끈 거장들, 렘브란트, 베르메르, 스텐, 헤다

렘브란트가 〈야간 순찰〉을 완성한 1642년은 네덜란드의 전성기에 속한다. 1648년에 독립에 이른 네덜란드는 정치적인 독립과 함께 경제, 문화, 예술에서 전례없는 활기를 띠며 훗날 네덜란드의 황금 시대로 불리게 된다. 이 시기 네덜란드는 자유무역으로 풍요로워지고 중산층이 새롭게 떠올랐다. 부유한 중산층은 귀족 계급의 세련미에 접근하기 위해서 자신들의 집을 예술 작품으로 꾸미기 원했다. 예술 작품으로 집을 꾸미는 일은 그때까지 귀족에게만 가능했던 것이다. 이런 변화는 예술 시장과 작품 제작에 영향을 미쳤다. 아틀리에는 시장의 경제 원칙에 따라 주문에 의해서 그림을 그리기 때문에 제일 주문이 많은 주제가 제일 많이 연구된다. 그래서 중산층의 그림 주문이 늘어나자 성스러운 주제는 거의 사라지고 중산층들이 선호하는 풍경, 일상생활 장면이나 풍속화 또는 정물화를 많이 그리게 되고 자연스럽게 이 분야의 발전이 이루어졌다.

이와 함께 초상화도 급성장했다. 사회적인 위신은 없지만 스스로 자랑스러워하던 부유한 중산층들은 그림으로 자신들을 영원하게 만들기 원했다. 그중 길드Guild(11세

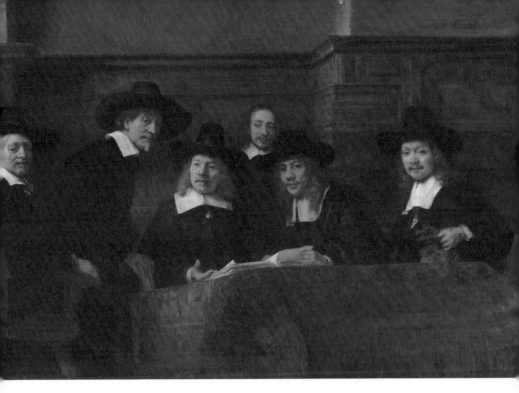

렘브란트, 〈포목상 조합의 이사들〉, 1662,
캔버스에 유화, 191.5×279cm, 암스테르담 국립박물관, 암스테르담

기부터 유럽에 있었던 같은 일이나 활동을 하는 개인들의 모임이나 단체, 일반적으로 상인)들
이 주요 고객층으로 이들은 조합 회의실을 장식하기 위해서 그룹 초상화를 주문했다.

네덜란드가 낳은 최고의 화가 렘브란트가 그린 그룹 초상화, 〈야간 순찰〉은 완성되
었을 당시 주문자들의 실망이 컸다. 이들은 예술 작품을 기다렸다기보다는 자신들의
품위를 보여줄 수 있는 그림을 기다렸기 때문에 각자가 가능한 한 더 돋보이는 방식
으로 묘사되기를 기대했다. 아마도 렘브란트의 〈포목상 조합의 이사들〉 정도의 묘사
는 기대했을 것이다. 그러나 렘브란트는 자기 시대의 스타일과는 거리가 있는 색다른
표현을 시도했다.

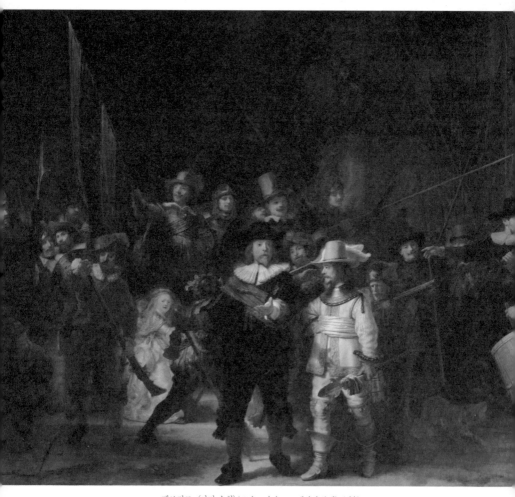

렘브란트, 〈야간 순찰〉(프란스 바닝 코크 대장의 부대), 1642,
캔버스에 유화, 379.5×453.5cm, 암스테르담 국립미술관, 암스테르담

〈야간 순찰〉은 격식을 차린 사람을 보여주던 당대의 그룹 초상화와는 다르게 규칙을 벗어난 구성이다. 묘사된 사람들의 반은 가려졌거나 뒷배경으로 보내졌고 얼굴이 어둠에 묻혔다. 이런 렘브란트의 구성은 정신적이고 계산된 것이다. 이는 장면을 더 생동감 있게 하고 또 설득력 있게 묘사하기 위한 것으로 이를 위해서 렘브란트는 인물들을 추가하기까지 했다.

이들 중 여럿은 행동이 서툴고 우스꽝스럽게까지도 보이며 가지고 있는 무기를 다루지 못하는 것처럼 보인다. 창이나 총, 군기의 교차와 무기를 잡고 있는 것이 부대라기보다는 어설픈 지원병처럼 보인다. 렘브란트는 역사적인 주제에 대한 자신의 해석을 보여주고 전통적인 구성의 룰을 깨뜨렸다. 그러나 그림의 소재가 될 만한 아름다움, 다양한 조명, 연극적인 모습과 거침없는 움직임으로 바로크 스타일을 주장했다.

이것은 렘브란트가 그림을 내용에 의해서 지탱되는 연출처럼 구성했기 때문이다. 대장은 명령의 신호로 팔을 든다. 사람들은 총을 장전하고 북을 치고 가운데 3인조는 무기의 사용을 표현한다. 화면 왼쪽의 붉은 모자와 붉은 상하의를 착용한 사람은 화약을 넣고, 지휘봉을 든 대장과 그의 왼쪽에 있는 부관 사이로 보이는 사람은 총을 쏘고, 부관의 왼쪽 뒤에 위치한 사람은 입으로 총을 불어 식히면서 무기의 사용을 보여준다.

렘브란트는 지금까지 전통적으로 미미하게 표현되던 영역인 그룹 구성원 사이의 서열을 무기를 통해서 그림에 표시한다. 무기는 민병대 안에서의 계급을 알려준다. 대장의 지휘봉, 부관의 미늘창, 하사관의 창과 도끼를 결합한 미늘창 그리고 일반 민병에게서는 창이나 화승총을 볼 수 있다.

렘브란트는 이 연출에서 사람들의 배치 및 빛과 그림자로 공간의 깊이를 만들고 자신만의 빛 처리를 발전시킨다. 코크 대장의 왼손은 밝게 빛나지만 오른손은 완전히 어둠에 빠져 있다. 어두운 그의 의상은 밝고 환한 그의 왼쪽에 있는 부관의 옷과 대비

를 이룬다.

램브란트는 그림의 많은 부분을 어두움 안에 두면서 빛이 있는 부분을 아주 밝게 처리했지만 대부분의 빛은 구체적인 근원이 없다. 특별히 빛으로 넘치는 여자아이와 부관에서 볼 수 있듯이 빛은 내부에서 비추는 것처럼 보이고 상징적인 특징을 가진 것처럼 보인다. 램브란트는 자신의 명암법에 의해서 감정적이고 암시하는 효과를 찾는다.

램브란트에게서 카라바조의 영향을 찾을 수 있지만 카라바조와는 달리 램브란트의 작품에서 어두운 부분은 탐색해야 하는 공간을 의미한다. 빛은 형태를 붕괴시키고 또 드러낸다. 표현이 보여주지 않는 것을 재구성하기 위해서는 상상력을 동원해야 하지만 루벤스에게서와 같은 종교적인 알레고리는 없다.

18세에 독립화가로 그림을 그린 그의 초기 작업은 성공을 거두지 못했지만 그 당시의 초상화 시리즈는 화가로서 램브란트가 가지고 있던 생각을 나타내고 있다. 자신에 대한 관찰과 비평적인 태도는 심리적인 초상화로 발전되고 바로 이 심리적인 면과 함께 일생 동안 작업에 자신의 정신적 상태를 보여주게 된다. 이는 기계적이고 규칙적인 구성을 탈피해서 움직임과 빛을 통해서 연출력을 과시하게 되는 이유가 무엇인지에 대한 답을 제안한다.

램브란트와 달리 얀 베르메르 Jan Vermeer, 1632~1675는 세부 묘사에 정성을 들인다. 그는 붓자국을 남기지 않는 회화 기법으로 간결하고 평화롭고 독특한 화면 구성을 보여준다. 이런 베르메르는 작업 속도가 느리고, 적은 양의 작품을 남겼다. 베르메르는 먹고살기 위해서 그림을 그렸다기보다는 순수하게 그림 자체가 목적이었던 화가라고 할 수 있다.

베르메르가 선호하는 주제는 도시 풍경, 동양 테피스트리로 장식된 내부 모습, 인물이다. 여인은 베르메르가 가장 선호하는 주제였다. 편지를 쓴다거나 책이나 편지를 읽는다거나, 손으로 일을 하거나 악기를 연주하거나 또는 뭔가에 열중하고 있는 여인을

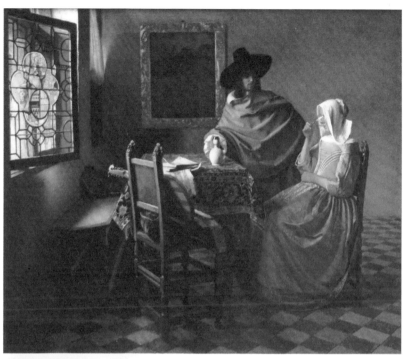

베르메르, 〈포도주잔〉, 1661~1662년경, 캔버스에 유화,
67.70×79.60cm, 베를린 국립미술관, 베를린

|1|

베르메르, 〈포도주잔〉(부분도)

자주 묘사했다. 베르메르의 작품에서 인물은 가장 중요하고 그림에 많은 의미를 부여한다. 인물을 없애면 장면은 모든 힘을 잃게 되지만 인물은 단지 액세서리로 등장한다.

〈포도주잔〉은 이런 베르메르의 구성 특징을 잘 보여준다. 방의 왼쪽 모퉁이에서 장면이 펼쳐지고 있고 빛이 화면의 왼쪽에서 들어오고 있다. 방 왼쪽의 열린 창문으로 들어오는 빛으로 명암을 처리한 것은 훗날 인상주의자들에게 격찬을 받는다. 렘브란트와는 다르게 베르메르는 이렇게 빛의 출처를 알려주고 밝은 빛을 만들어 거기서 그림의 명암을 얻는다. 그는 반사되는 재료의 질감에 따라서 빛이 변하는 특징을 분석해서 반짝이는 천, 무거운 천, 구리, 주석, 나무, 크리스탈, 도자기나 진주 등등 재료의 만져지는 질감을 섬세하게 표현한다. 이 덕분에 그림은 무척 섬세하며 사실적이다.

주제도 눈에 띈다. 화면 중심에 무심하게 등장하는 술과 음악은 관능적 쾌락을 가리킨다. 악기는 전통적으로 에로틱한 이미지를 지니고 연인들의 사랑을 상징하는데 이 악기가 두 남녀의 맞은편 의자 위에 놓여 있다. 이는 두 남녀의 관계에 아무런 문제가 없다는 의미를 전달하고 있지만 최종적인 결론을 내리지는 않는다.

애매모호함이 없지 않은 연인의 장면이다. 참을성 있는 정중한 남자의 눈을 피하려는 것처럼 젊은 여인은 잔을 입에 대고 있다. 남자는 술병을 들고 여인에게 더 권하는 자세다. 여인을 취하게 해 여인의 의지를 잃게 하려는 남자의 의도가 발산된다. 그러나 전체 장면은 무례함이나 상스러운 흔적이 없고, 천박한 성욕의 흔적도 없다.

이 그림의 자연주의적인 정확함은 더 깊은 의미가 있다. 그림은 그 시대 삶의 단순한 풍자가 아니라 관능적 쾌락에 대한 경계를 강조하는 교훈이다. 교훈적이라는 걸 보여주는 특징은 첫째, 왼쪽 유리창에서 발견되는 절제와 절도의 상징인 고삐를 잡고 있는 여인의 모습이다.|1|

둘째, 베르메르는 인물을 그림의 가운데 위치시키면서 그림의 가장자리와의 접촉을 피한다. 이렇게 해서 감상자와의 거리를 유지한다. 감상자가 아주 가까이 있다는 느낌

을 줄 수 있는 접촉을 피하기 위해서 감상자와 주인공 사이의 접촉을 차단하고 거리를 두는 것이다. 이 거리는 감상자가 그저 단순한 감상자의 입장에만 머무르게 하지 않고 이 두 남녀를 관찰하고 감독하게 한다.

마지막으로 베르메르는 모델을 개성화하거나 개별화하지 않고 볼륨을 단순화시켰는데 이는 약한 입체감의 인물을 만든다. 이로써 이들이 주인공인 것처럼 화면 중앙에 위치해 있지만 실제로는 감상자에게 보내는 교훈적 경구가 주인공이 된다.

17세기 네덜란드에서 술을 마시는 일은 무가치하고 저속한 행동으로 여겨졌다. 술이 수치스럽고 명예를 잃게 하는 행동의 원인이 될 수 있기 때문이다. 남자와 포도주를 마시는 것은 당대의 예의범절을 위반하는 여인의 모습으로 이는 여인이 갖추어야 하는 바람직한 덕목에 포함되지는 않았다.

이렇게 베르메르는 단순한 주제에 교훈적 요소를 준다. 단순한 활동을 의식적인 차원으로 끌어올리면서 아주 평범한 장면이 신비한 묘사와 비슷해진다. 조용하고 단순한 베르메르의 내부 장면은 색과 빛의 반사로 깊은 의미와 비밀스러운 매력을 준다. 상황에 대한 의미를 증가시키고 도덕적이고 상징적인 차원에 무게를 싣는다.

얀 스텐Jan Havickszoon Steen, 1626~1679의 작업에서도 베르메르의 흔적을 볼 수 있다. 왼쪽에 있는 창문, 그 창문에서 오는 빛이 어둠에 있는 오브제로 연결되고 이는 베르메르를 생각나게 한다. 교육적인 특징은 두 거장을 연결시킨다. 그러나 캐리커처나 풍자 만화에 인접하는 스텐의 생동감 있는 표현은 베르메르와 구별된다.

스텐이 선호하는 주제는 일상생활이다. 당시 풍속화가 풍경화나 정물화 못지않게 발전되었는데 풍속화는 술집에서의 싸움부터 가정생활까지 서민들의 일상을 보여준다. 스텐의 〈유쾌한 가족〉은 그런 경향을 대표하는 그림이다. 싸움, 무질서한 집, 술자리 등은 스텐의 그림에서 자주 보이는 장면들로 〈유쾌한 가족〉을 보면 무질서와 혼란

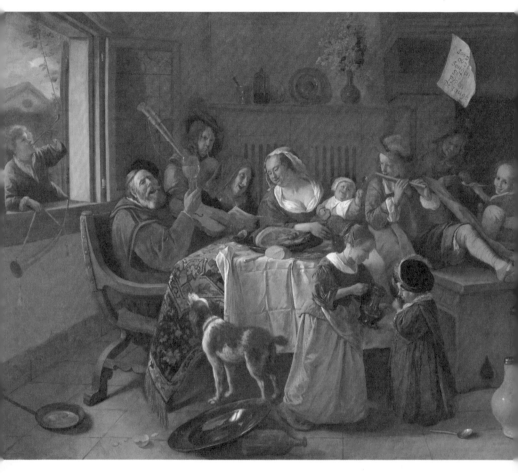

스텐, 〈유쾌한 가족〉, 1668, 캔버스에 유화,
110.5×141cm, 암스테르담 국립박물관, 암스테르담

속에 있는 서민 사회의 다양한 인물들을 보여준다. 이 가족은 시끄럽게 소리를 내고 있다. 아버지는 술을 마시며 큰소리로 노래를 부르고 어머니와 할머니도 이를 따라하고 있다. 어린이는 악기를 연주하거나 담배를 피우고 벽난로 위의 메모는 격언을 보여준다. 어른들이 하는 대로 아이들이 따라한다. 즉 부모가 좋지 않은 본보기가 될 때 그 아이들이 어떻게 되는지에 대한 경각심 고취가 이 혼란의 목적이다.

메모는 왼쪽에 넓게 열린 창문이 닫히기라도 하면 금방 떨어질 것처럼 겨우 붙어 있다. 이 힘겹게 붙어 있는 메모는 유혹에 흔들리기 쉬운 인간의 나약함과 연결된다. 유혹은 그림처럼 우리 삶에 잠재되어 있어서 조금만 경계를 게을리 해도 흔들릴 수 있다는 것을 이 불완전하게 붙어 있는 메모를 통해서 나타낸다. 불완전성을 극대화하기 위해서 사람들의 삶이 더 과장되게 묘사되었다. 이로 인해 소란스러움이 넘치고 더 혼란스럽다. 스텐을 다른 네덜란드 작가들과 구별되게 하는 것이 바로 이런 구성의 복잡성이다. 이런 복잡성으로 인해 정교하고 세련된 내부와 적은 인물이 선호되던 그 시대에 스텐은 주목받지 못했다. 그의 시각은 신랄하고 장난스럽지만 천하거나 상스럽지는 않다. 스텐의 시각은 강요하고 비난하지 않는다. 다시 말해서 스텐은 인간이 살아가는 방식을 관찰하고 그린다.

스텐은 도덕적인 교훈을 이 장면에 넣어 무절제한 삶이 무엇에 도달하는지를 우리에게 보여준다. 다시 말해서 악이나 좋지 않은 버릇에 대한 인간의 약함이 바로 스텐의 영역이다.

교훈적인 유머와 함께 스텐은 지상의 고통을 무대에 올린다. 감상자에게 보내는 경고처럼 비참함, 빈곤, 근심거리를 화면에 등장시킨다.

풍속화와는 다르게 중립적으로 보이는 정물화도 본질적으로는 도덕적인 암시를 가지고 있다. 이 장르가 17세기 네덜란드에서 절정에 이른다. 사물의 구체성과 정확성

을 가지고 재생산하는 것은 이전에 없었던 접근 방법은 아니다. 그러나 오브제 한 그룹이 그림의 중심 주제가 되는 것은 17세기에 새로 나타난 것이다. 이때부터 정물화가 독립적인 장르로 인정된다.

빌럼 클라스 헤다Willem Claesz Heda, 1594~1680의 〈도금한 컵이 있는 정물〉에서처럼 네덜란드 정물화는 반짝이는 놋쇠, 정교하게 만들어진 유리잔, 이국적인 조개류나 귀한 도자기 같은 부를 상징하는 오브제를 그림에 배치한다. 경제적·문화적으로 융성했던 당시 자신이 소유하고 있는 것들을 그림으로 그려서 부에 대한 자신감을 표현하는 것이 유행이었다. 그래서 정물화는 얼마나 정확하게 사물을 묘사하는가가 중요했다. 이런 정물화는 대부분 식사 장면처럼 구성된다.

여기서도 자연과 일상생활, 오브제에 내재된 아름다움을 보여준다. 그러나 이를 과대평가하지 말아야 한다는 것이 정물화가 함축하고 있는 의미다. 어쩌면 오늘의 이 부가 영원하지 않음을 감지하는 것, 이 일상의 삶이 영원하지 않음을 경고하는 것은 세상을 향한 자세와 태도를 바로잡게 한다. 껍질이 벗겨진 레몬의 본질적인 매력이나 유화로 그려진 오색이 영롱한 유리잔 또는 빛나는 술잔의 매력은 모델과의 완벽한 닮음에 있지 않다. 이 모든 것이 그려졌다는 걸 인식한다는 사실에 있다. 즉, 우리로 하여금 모든 것은 허망하다는 사실을 깨닫게 하려는 목적이 있다. 현실에서 있을 수 없는 반짝임과 영롱함 안에 있는 샴페인 잔은 삶의 불안정성과 약함, 껍질 벗겨진 레몬은 부패하는 본질, 반 정도 채워진 잔은 흐르는 시간, 쓰러진 잔은 지나간 삶이나 다가오는 죽음, 깨진 잔은 파괴된 삶 또는 죽음을 암시한다.

당시 네덜란드에서 그려진 바로크풍 정물화에는 이런 바니타스vanitas(허무) 주제가 지배적으로 나타난다. 세상 모든 것이 신의 뜻 아래 있다거나 진정한 구원이 신앙을 통해서 가능하다는 식의 종교적 상징이 아니라 명예, 영광, 부, 권력 등 이 모든 게 헛

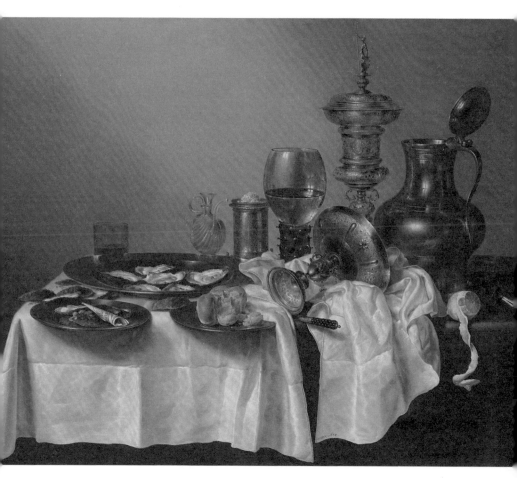

헤다, 〈도금한 컵이 있는 정물〉, 1635,
패널에 유화, 88×113cm, 암스테르담 국립박물관, 암스테르담

된, 덧없는 것이라는 격언이다. 정물화도 단지 집안을 장식하는 데 만족하지 않고 자신들의 철학과 삶의 가치를 드러내고 베르메르나 스텐의 그림에서처럼 감상자에게 교훈적 의미를 전달한다. 왼쪽 앞줄의 접시 두 개가 떨어지지 않고 아직 테이블 위에 있는 게 신기할 정도로 불안정하게 위치해 있는 것은 이 주제를 강조한다. 우리의 불안한 시선과는 상관없이 이 두 접시는 바닥으로 떨어지지 않을 것이다. 왜냐하면 이것은 그렇게 그려졌기 때문이다. 그래서 감상자의 염려가 바니타스, 즉 덧없음이 되고 만다. 부유, 풍요가 약함, 불안정과 나란히 화면을 차지하고 있다. 비움과 채움이 화면을 구성하는 것처럼.

혜다의 정물화에는 이렇게 테이블에서 떨어질 위험에 처해 있는, 아니 떨어졌어야 마땅한 접시들이 자주 등장한다. 식사 장면을 통해서 사람의 흔적을 보여주고, 그 사람의 시각으로는 이해할 수 없고 상상할 수 없는 수수께끼를 등장시켜서 존재의 약함을 보여주기라도 하려는 듯한 혜다의 정물화는 감상자를 도덕적이고 정신적인 차원으로 초대한다.

풍경도 이중 해석이 된다. 네덜란드 풍경화가들의 첫 번째 생각은 독립하는 데 힘들었던 그들의 나라를 드러내는 것이다. 물에 비치는 넓은 하늘, 지평선이 낮은 무한하고 평평한 네덜란드의 풍경은 일반적으로 전시될 장소에 따라서 작은 사이즈로 그려진다. 캔버스의 크기는 묘사된 넓은 땅과 대비를 이룬다. 강, 운하, 넓은 매립지 또는 도시 풍경이 네덜란드 풍경화의 반복되는 모티브였지만 이는 실제 풍경의 단순한 재생산은 아니었다. 많은 사람들은 풍경을 잠언처럼 이해했다.

✚ 고전 미술과 바로크 미술은 어떤 차이를 보일까?

　　바로크 미술은 모순과 다양성이 많은 스타일이다. 바로크 미술은 삶과 죽음 사이의 경계를 없앤다. 현실과 꿈의 경계를 없애고 진짜와 가짜의 경계를 없앤다. 바로크 작가들은 죽음, 사랑, 영웅심 또는 뜻밖의 사건을 좋아하고 존재 간의 차이에 열중하고 감정과 상황에 열중한다.

　　고전 미술과 바로크 미술을 비교해보면 고전은 엄격하고 형태를 직선 안에 가두고 확실히 조화롭지만 굳어 있는 반면, 바로크는 활기 있는 생생한 마티에르와 움직이는 형태를 선호하고, 곡선과 변형을 선호한다. 고전이 절도와 이성을 나타내는 것이라면 바로크는 움직임과 효과라는 성격을 갖는다. 고전이 명확함에 대한 매력을 보여줬다면 바로크는 어둠에서 빛을 나오게 하면서 만들어지는 대비를 선호한다. 고전은 안정적이고 유니버설하고 깊이 있기를 원했다. 그러나 바로크는 시간은 흐른다는 사실을, 세상은 불안정하다는 사실 및 변한다는 사실을 강조한다.

3

고전주의에서의 해방
로코코 미술

"우리가 색을 가지고 그림 그린다고 누가 말했는가.
우리는 색을 사용하지만 감정을 가지고 그림을 그린다."

— 장 바티스트 샤르댕

프랑스 예술의 엄격한 고전주의에서의 해방은 아이러니하게도 태양왕 루이 14세의 죽음과 함께 시작된다. 1715년 루이 14세가 사망하고 당시 어렸던 루이 15세Louis XV, 1710~1774가 왕위에 오르면서 필리프 도를레앙Philippe d'Orleans, 1674~1723의 7년 섭정 정치가 이루어진다. 섭정 정치를 시작하면서 그는 왕의 거처를 베르사유에서 파리로 옮기고 이렇게 문화와 정치의 중심도 파리로 옮겨진다. 이때부터 파리의 개인 저택에서 연극, 저녁 모임 및 무도회 등이 활발하게 이루어지면서 우아한 살롱 문화가 꽃피게 된다. 살롱 문화는 파리의 개인 저택을 섬세하고 정교하게 꾸미게 만들었고 이는 로코코 양식을 태어나게 한다.

루이 14세의 엄격한 왕권의 시대가 막을 내리자 사회의 윤리 의식은 해이해지고 파티와 살롱 문화는 현실 직시를 거부했던 귀족들의 일상이 된다. 이런 변화는 그림에도 많은 영향을 미친다. 구성에서 정확한 합리성이 보이는 푸생 같은 스타일은 약간의 파격을 즐기는 당시 사회 정신에는 맞지 않게 되고 장엄했던 바로크 미술은 더 장식적이며 감각적인 귀족 미술로 변모해간다. 지난 시대의 정확한 균형 대신 환상과 섬세함, 장식적 즐거움이 자리를 잡는다. 특히 당시 활발했던 연극의 영향이 로코코 그림의 구성과 인물의 배치, 자세 그리고 의상 등에 나타나는데 이것은 있는 그대로의 세상을 보여주려는 것보다는 그들이 믿고 있는 세상을 보여주려는 의지로 볼 수 있다. 18세기 이런 예술 형식이 바로 로코코이며 가벼움과 즐거움, 빛과 맑음이 돋보인다. 이러한 경향은 사회의 불안을 압축하고 있으며 현실에서 멀리 도망가려는 의도를 함축하고 있다. 로코코라는 용어는 조약돌과 조개로 만든 장식물을 뜻하는 프랑스어 로카이유Rocaille에서 만들어졌고 바위와 조개 껍질의 구불구불한 형태를 생각나게 하는 장식을 가리킨다.

이 시기 화가들은 귀족은 물론 일반 대중에게도 관심을 갖는다. 문화 계층이 귀족 계급 외에 이제는 부유해진 상인이나 은행원 및 일반 농장주들로 확대되면서 예술이

전향의 시기로 들어간다.

정기적인 미술 전시회에 작품이 전시되면서 대중들이 화가들의 작품을 직접 만나게 된다. 이렇게 대중적인 의견과 비판이 자연스럽게 형성되고 드니 디드로Denis Diderot, 1713~1784 같은 철학자가 비평을 전문적으로 하게 되면서 예술 비평이 탄생된다.

예술이 궁정 예술이 아닌 사회적 예술이 되면서 미술 시장에도 변화가 찾아온다. 수요가 넓어지면서 화가들에게 많은 주문이 들어와 화가들의 생계 걱정은 덜었지만 다시 직공의 처지로 돌아가게 되었다. 화가들은 자신만의 스타일을 추구하기보다는 주문자의 요구에 치중한 비개성적인 그림을 생산하게 되고 회화는 서술적인 특징에 집중한다.

부세와 프라고나르, 로코코의 불안정한 황홀함

프랑수아 부세François Boucher, 1703~1770와 그의 제자 장 오노레 프라고나르Jean-Honoré Fragonard, 1732~1806가 로코코 스타일의 대표 작가들이다.

1765년부터 1770년 사이 프라고나르가 그린 그림의 주제는 주로 사랑이었으며, 에로틱하다. 그는 가장 단순한 제스처와 상황을 사랑의 아름다운 장면으로 변화시킨다.

〈그네〉를 보면 젊은 여인과 밑에서 그녀의 치마 속을 훔쳐보는 애인 그리고 그 뒤에서 그네를 미는 나이든 남자가 등장한다. 젊은 여인이 숲 속에서 그네를 타면서 더없이 즐겁고 행복해하는 일상을 그린 것 같지만 이는 당시 공공연하게 만연하던 외설을 표현하고 있다.

프라고나르는 풍경에서 외설을 특별한 솜씨로 보여준다. 젊은 여인이 그네를 탈 만

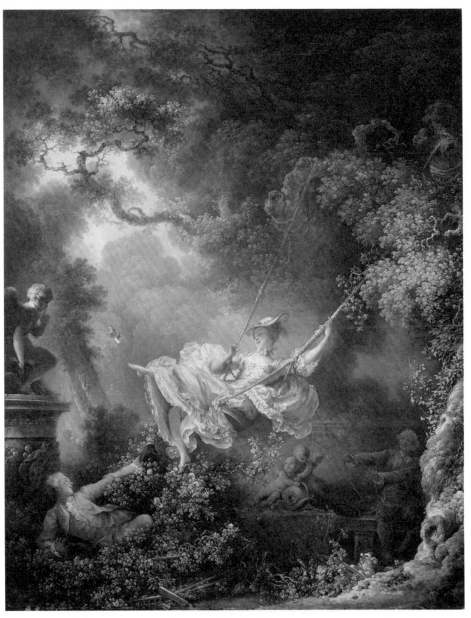

프라고나르, 〈그네〉, 1767, 캔버스에 유화,
81×64.2cm, 월러스 컬렉션(Wallace Collection), 런던

한 장소라기에는 왠지 너무 울창하고 정리되지 않은 숲이 정교하고 사랑스러운 드레스 입은 여인을 강조한다. 자연스럽게 시선은 그네 탄 젊은 여인이 방금 헤치고 나온 것 같은 이파리들로 옮겨간다. 프라고나르는 이파리와 구름에 흰색을 사용해서 인공적인 특징을 드러내고 꽃잎과 나뭇잎을 비슷하게 그리면서 리얼리즘에서 멀어지는 환상적인 효과에 집중한다. 다시 시선은 화면에서 가장 어두운 윗쪽으로 연결된다. 화면 상단의 하늘에 프리드리히Caspar David Friedrich, 1774~1840의 음산한 풍경화에서나 나올 법한 메마른 나뭇가지들을 어둡게 배치해서 다가올 위험을 예고하는 것 같다. 그러나 인물들은 이 위험을 알아차리는 데는 관심이 없고 오직 각자가 하고 있는 일에 집중하고 있다. 여인의 시선은 고정되어 있고 인형 같은 얼굴에 눈은 마치 유리 눈 같다. 이런 인공적인 특징은 이 장면에 비현실성과 어색함을 만들고 공개적으로 드러내고 싶지 않은 이 상황을 은유적으로 표현한다.

|1| |2|

프라고나르, 〈그네〉(부분도)

파스텔톤의 장미색 로코코 드레스를 입고 모자를 쓴 여인은 풍경에 스며드는 부드러운 태양빛으로 환하게 표현된다. 그네를 타고 밀려 올라가면서 여인의 신발은 날아가고 다리는 앞으로 들린다. 이렇게 해서 아래 위치한 애인이 기다리던 광경이 연출된다.|1|

이 그림 안에서는 모든 것이 균형을 중심으로 돌아간다. 이는 시대의 상징이기도 하다. 이 그림에서 프라고나르는 우아하게 위험을 피한다. 장면은 확실한데 의도가 우연한 형태 아래 가려져 있다. 남자는 마치 우연히 균형을 잃고 덤불숲에 넘어진 것처럼 사랑의 신 큐피드 동상 밑에 눕듯이 있다. 그네를 타고 있는 여인의 치마 밑에 위치한 것도 우연의 일치로 보인다. 그러나 이 장면이 우리에게 보여주는 것은 노출증이나 변태 성욕과는 거리가 있다. 사랑의 신도 모든 것을 알지만 입에 손을 가져다 대면서 그저 우연이라 말한다.|2|

장미 덤불에 누워 있는 젊은 남자의 얼굴이 환하게 빛난다. 그를 비추는 빛은 그네 위의 여인에게서 오는 것 같다. 그의 왼쪽 가슴에는 그네를 미는 남자에게는 없는 사랑을 상징하는 장미가 꽂혀 있다. 이 장미는 심지어 여인의 드레스와 같은 색이다. 이렇게 이 그림은 애인에 대한 오마주임을 보여준다. 그러나 프라고나르는 애인의 오마주와 애인의 아름다움보다 더 많은 것을 표현한다.

여기서 펼쳐지는 것은 벌써 절정을 상징한다. 그네는 절정에 다달았고 이제 곧 뒷쪽 어둠에 서 있는 나이든 남자가 당기는 힘에 의해서 그네는 다시 돌아갈 것이다. 남자의 당기는 힘이 아니어도 그네는 다시 떨어질 것이다. 다시 말해서 지금은 잠시 동안의 에로틱한 황홀, 로코코처럼 불안정하고 달콤한 황홀 같은 것이다. 덤불 위의 애인이 느끼는 황홀감이 로코코의 시각적 효과라면 그네 뒤에서 여인의 뒷모습을 바라보는 나이든 남자의 느낌은 달콤하지만 불안정한 황홀감이 감추고 있는 로코코의 상징적 의미라고 할 수 있다.

잠깐의 달콤한 황홀은 부셰의 〈퐁파두르 후작 부인의 초상화〉에서도 계속된다.

퐁파두르 후작 부인la marquise de Pompadour, 1721~1764은 루이 15세가 아끼던 후궁이다. 퐁파두르는 1745년 루이 15세의 후궁이 되어 1764년 사망할 때까지 부셰에게 자신의 초상화와 더불어 신화를 소재로 한 그림들을 주문하며 부셰를 후원했다. 로코코 스타일처럼 밝고 경쾌한 성격의 퐁파두르는 예술을 즐기고 사교계를 이끄는 발랄하고 재치 있는 인물이다. 아주 예쁘고 보통보다 큰 키에 날씬하고 우아하며 몸이 유연하다고 전해진다. 얼굴은 계란형에 머리는 밝은 갈색이며 특별한 매력이 있는 눈을 가졌다고 기록되었는데 그림은 이를 잘 드러내고 있다.

18세기는 화가들이 초상화를 즐겨 그렸는데 주문자를 매혹적인 자태로 표현했으며, 주문자의 사회적 신분이나 개성을 나타낼 수 있는 장식이 함께 등장하는 것이 특징이다.

여기서도 여인은 책과 꽃으로 둘러싸인 교양 있고 세련된 취향을 갖춘 모습이다. 머리 스타일은 부자연스럽게 치장하지 않았고 보석 없이 꽃으로 기품과 요염함은 물론 세련된 우아함을 표현한다.

예리한 붓터치와 화면 전체의 곡선은 초상화에 생기를 주면서 로코코 회화의 밝은 분위기를 보여준다. 뒷배경의 큰 거울 덕분에 공간은 밝고 여인은 활기 있고 젊게 보인다. 여인의 젊음과 아름다움을 상징하는 장미꽃은 색과 장식성을 강조하면서 사랑과 결부된다. 충직함을 의미하는 강아지를 발밑에 배치해서 루이 15세를 향한 퐁파두르의 충직함은 물론 동물을 아끼는 성품까지 묘사하고 있다. 책과 펜, 종이는 예술과 문학에 대한 그녀의 관심을 보여주며 지성을 나타낸다. 아름다움과 허영심을 의미하는 치마 위의 많은 꽃은 여인의 젊음과 아름다움도 로코코처럼 불안정한 잠깐의 황홀임을 드러내고 있다. 거울에 비치는 사랑의 신은 왕의 마음을 사로잡은 퐁파두르의 아름다움과 매력의 상징이며 부셰는 그 옆에 시계를 그려서 퐁파두르에 대한 왕의 마음

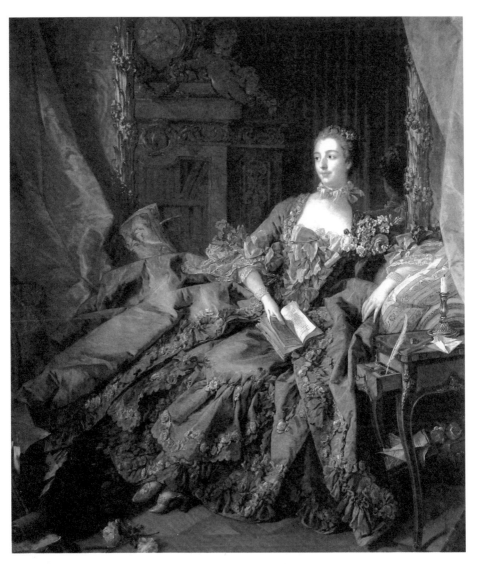

부셰, 〈퐁파두르 후작 부인의 초상화〉, 1756,
캔버스에 유화, 201×157cm, 알테 피나코테크, 뮌헨

도 퐁파두르의 아름다움처럼 영원하지 않음을 잊지 않게 했다. 실제로 1750년 이후부터 루이 15세와 퐁파두르의 관계는 정신적 관계, 우정의 관계로 변화되었다. 풍성한 드레스는 18세기 프랑스 스타일의 드레스로 우아함의 절정을 보여준다. 이 드레스는 가슴이 많이 파이고 몸에 밀착되는 윗부분과 허리부터 우산처럼 퍼지는 아랫부분으로 구성된다. 드레스 아랫부분을 보면 뒤가 앞보다 조금 길어서 자연스럽게 바닥에 살짝 끌린다. 드레스 윗부분은 가슴을 풍성하게 하고 허리를 잘록하게 보이게 한다. 이런 드레스 덕분에 실루엣은 우아했을지라도 그 불편함은 상상 이상이었을 것이다. 이 프랑스 스타일의 드레스가 로코코를 요약한다고 해도 과언이 아니다.

혼란스러울 정도로 많은 사물들이 널부러져 있는 부셰의 〈화장〉을 보면 화려함을 위해서 지불해야 할 값이 상상이 된다. 화면을 장악하는 어수선함과 복잡함이 만들어내는 이 혼란은 화려함의 보여주고 싶지 않은 뒷모습 같다.

우아한 여인이 자신의 긴 비단 양말을 흘러내리지 않게 무릎 위에서 묶고 있다. 그녀는 화장하고 머리손질할 때 입는 흰색 가운만을 걸치고 모자를 들어 보이면서 여인의 대답을 기다리는 하녀를 바라본다. 벽난로 위에는 그녀의 왼쪽 양말을 묶어줄 리본과 새 형상의 도자기, 금띠가 둘린 뚜껑 있는 도자기, 편지, 은촛대 위에 불 켜진 초가 있다. 병풍과 벽난로 위의 도자기는 당시 중국 물건에 대한 관심을 드러내는 한편 실내를 더 어수선하게 한다. 당시 유행이었던 중국 물건들은 두 가지 측면에서 접근이 가능하다. 하나는 당시 생활상의 기록적 차원이고 다른 하나는 유행에 민감한 여인의 상징이다. 그러나 이 덕분에 실내는 어색함과 어수선함이 차지하면서 몸치장의 분주함을 드러낸다.

그녀의 오른쪽 옆의 테이블 위에는 방금 끓여온 듯 김이 나는 찻주전자와 받침이 있는 잔이 있다. 몸치장을 하면서 마실 생각인 듯하다. 바닥에는 사각형의 풀무, 부채, 깃털 빗자루가 있고 파르푸(연소를 막는 가림막) 위에 뜨개질 주머니가 매달려 있다. 거기

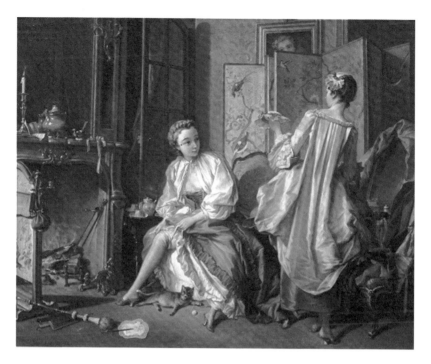

부세, 〈화장〉, 1742, 캔버스에 유화, 52.5×66.5cm, 티센-보르네미사 미술관, 마드리드

서 어떻게 빠져나왔는지 실타래 하나가 여인 밑에 있는 고양이까지도 분주하게 하면서 이 장면의 혼란스러운 특징을 강조한다.

유리문 뒤로 보이는 천, 거울을 둘러싼 직물 그리고 의자 위에 아무렇게나 올려져 있는 망토까지 방안은 온통 옷과 천 등 치장을 위한 것들로 어수선하다. 이 어수선함과 무질서 속에 여인을 가두기라도 하려는 듯 뒤로는 병풍과 거울, 의자가 있고, 왼쪽에는 벽난로, 천이 드리워진 문, 티테이블 그리고 앞에는 파르푸와 풀무, 그리고 부채까지 여인을 에워싸고 있다. 이렇게 여러 사물들이 여인을 가두면서 여인의 몸치장을 더 개인적이고 사적으로 만들지만 이 사적인 공간은 닫혀 있지 않다. 이것이 어쩌면 더

이 장면을 선정적으로 만든다. 병풍 너머 벽에 걸린 초상화의 여인이 내려다보고 있다. 오른쪽의 거울 그리고 왼쪽의 유리문 뒤 천에 누군가 숨어 있음직하다. 티테이블이 아니라면 열린 이 유리문으로 그 누군가는 바로 들어올 수도 있다.

다리 벌리고 치마를 걷어올린 채 가슴을 보이는 여인의 자세와 그 밑에 있는 고양이는 분명히 선정적이어야 하지만 어색하고 익살스럽다. 열쇠 구멍을 통해서 봐야 하는 장면을 대놓고 보려다가 고양이에게 들키고 만 것 같은 장면이다. 게다가 여기서 고양이만 감상자를 보고 있다. 고양이가 가지고 놀던 실타래를 우리에게 던지기라도 하는 날엔 어떻게 될 것인가? 여인의 오른쪽 눈꼬리 옆에 붙어 있는 애교점은 18세기 화장의 포인트였다. 이 가짜 점은 화장의 인공적인 특징을 드러낸다. 부세의 〈아침 식사〉에서도 등장하는 이 애교점은 17세기에 유행을 해 18세기까지 지속된다. 애교점은 얼굴을 하얗게 보이게 해서 매력적으로 만든다. 주로 다른 여인들과 차별화하기 위해서 얼굴이나 목에 붙였다. 흰 피부는 당시 귀족의 의미였다. 부는 있으나 귀족의 칭호가 없었던 중산층에서 귀족처럼 보이기 위해서 이 가짜 점이 유행했다. 애교점 사용은 혁명 시기에 잠시 주춤했다가 19세기에 다시 유행한다. 이 애교점은 통이 따로 있어서 들고 다닐 수도 있고 통 안에 거울이 있어서 언제 어디서도 애교점이 잘 붙어 있는지 확인할 수 있었다. 여러 형태로 되어 있지만 둥근 형태를 가장 많이 사용했고 가끔 점 위에 은이나 자개, 다이아몬드로 장식을 하기도 했다.

로코코식 화려함을 거부한 장 바티스트 샤르댕

이렇게 화려함과 환상적인 특징을 가진 로코코 스타일은 귀족들의 낭비의 변명이 된다고 합리주의자들에 의해서 비난받는다. 그중 프라고나르의 〈그네〉나 부세의 선정적인

누드 작품들은 기독교 정신에 반하는 형태를 보이고 있어 비난의 중심에 놓인다. 루소 Jean-Jacques Rousseau, 1712~1778 나 볼테르Voltaire, 1694~1778 같은 계몽 시대의 철학자들은 이성 사용 및 귀족이나 교회의 생각에 기대지 말고 자연이 준 능력을 활용할 것을 주장한다. 이는 원시적인 삶으로 돌아가라는 의미라기보다는 겉모습의 세계를 버리고 자연스러움을 부활시키라는 의미를 뜻한다.

이런 철학 정신이 추구하던 객관성과 소박함이 장 바티스트 샤르댕Jean-Baptiste Chardin, 1699~1779 의 작품에 깔려 있다. 그는 귀족의 삶과는 반대되는 평범한 사람들의 일상생활을 묘사하면서 네덜란드식 그림을 부활시킨다. 베르메르에게서 영향을 받아서 밀도 높은 붓터치가 돋보이는 샤르댕의 작품은 평민들의 삶의 특징을 보여준다. 그동안 조명받지 못하던 것들에서 그 가치를 발하는 아름다움을 발견하면서 샤르댕의 진지한 시선은 사소하지만 반드시 있어야 할 것에 시간을 초월한 아름다움을 부여한다. 부셰, 프라고나르 그리고 샤르댕의 작품은 이분된 파리 사회를 나타내고 있으며 1789년의 프랑스 혁명으로 연결되는 사회 분열과 갈등을 이해하게 한다.

침착한 색, 안정적인 구도로 솔직한 삶의 현장을 증언하는 샤르댕의 〈식모〉는 빛과 색이 절제되어 있고 어느 것도 갑작스럽거나 거칠지 않고 그저 조용하다. 그림에서 보여지는 이 조용함은 내부의 일관성에 의한 결과다.

이 그림은 부셰나 프라고나르로 대표되는 로코코 미술에 대한 우리의 생각을 완전히 벗어나게 한다. 그러나 로코코 경향이 사회 불안을 압축하고 있다는 사실을 생각한다면 이 그림 역시 시대와 어울린다.

이 장면은 여인이 불특정한 공간 안에서 잠시 하던 일을 멈춘 상태를 보여준다. 여인은 깎던 무와 칼을 손에 든 채로 있고, 즐거움도 슬픔도 드러내지 않는 표정과 시선은 허공에 고정되어 있다. 순간의 휴식은 여인을 시간에서 분리된 영원함으로 빠지게

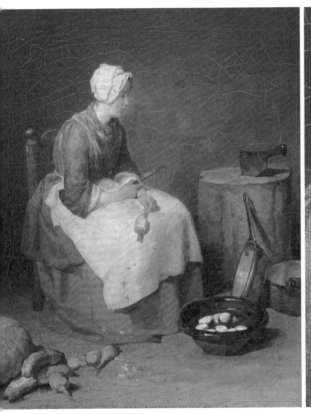

샤르댕, 〈식모〉, 1738, 캔버스에 유화, 46.2×37.5cm, 내셔널 갤러리 오브 아트, 워싱턴

한다. 덧없음과 불안의 세상이 감춰져 있는 시간과 현실에서 분리된 영원함이다. 시간과 공간을 알 수 없는 배경과 이 휴식을 방해할 장애 요소가 없다는 것은 현실과 분리되어 있음을 나타낸다. 이런 특징을 이용해서 샤르댕은 감상자가 그림에 빠져들게 하기보다는 여인이 누리는 휴식을 공감하게 한다. 이 그림을 보고 있으면 "우리가 색을 가지고 그림 그린다고 누가 말했는가. 우리는 색을 사용하지만 감정을 가지고 그림을 그린다"는 샤르댕의 말이 들리는 것 같다.

그림의 단순한 특징은 평범한 일상을 소박하게 드러낸다. 일상의 복잡함과 스트레스는 단순한 것들이나 일상을 보기 힘들게 하는데 그 시간을 멈추게 하면서 순간의 행복을 맛보게 한다. 아이러니하지만 휴식도 복잡함이나 스트레스 같은 상반되는 가치가 있기에 가능한 것이 아닌가. 여인에게도 감상자에게도 짧지만 귀한 휴식의 시간이다. 이렇게 샤르댕은 베르메르에게서 영향을 받았지만 베르메르처럼 교육하려 하지 않고 일상생활을 가치 있게 한다. 가치를 일상의 작은 것들에 부여하면서 사람과 사물의 유한성을 생각하게 한다.

〈고기 있는 메뉴〉에서도 일상에 대한 샤르댕의 특별한 접근이 돋보인다. 17세기까지 그림에서는 실용적인 도구들보다는 꽃다발이나 과일 또는 죽은 동물 등을 볼 수 있었다. 18세기에도 여전히 장식적인 장점 때문에 과일이나 꽃 구성이 많았는데 샤르댕은 아주 색다른 방법으로 정물화를 그렸다. 부엌에 걸려 있는 빨간색 고깃덩어리는 배경에서 다른 것들과 구별되면서 시선과 관심이 집중된다. 샤르댕은 음식을 미화시키지 않고 있는 그대로 보여주는 특징을 드러낸다. 당시에는 부유한 사람들만 고기를 먹을 수 있었지만 이 음식은 평범한 날의 음식임을 강조하는 구성이다. 평범한 날의 메뉴는 〈고기 없는 메뉴〉에서 볼 수 있는 달걀, 채소, 생선 같은 음식을 먹는 성스러운 날의 메뉴와는 다른 것이다.

샤르댕은 음식의 질감을 강조하는 것은 물론이거니와 금속의 반사와 유리나 도자기의 질감을 강조해서 각각의 사물의 특징을 드러낸다. 현실을 흉내 내기보다는 회화적 효과를 만들려는 방법으로 가장 겸허한 물체의 유일함을 그린다.

정물은 그리 넓지 않은 테이블 위에 올려져 있고 시점은 테이블보다 약간 위쪽에 위치했다. 이런 시점을 통해서 음식을 요리하는 조리 테이블이라기보다는 재료와 도구를 모아두는 정리 테이블 정도로 생각하게 한다. 테이블 두께는 두껍고 투박하며 뒷배경과 테이블 사이의 경계를 명확하게 처리하지 않아서 테이블의 크기를 가늠할 수 없

샤르댕, 〈고기 없는 메뉴〉, 1731,
동판에 유화, 33×41cm, 루브르 박물관, 파리

게 했다. 이런 테크닉은 공간보다는 오브제에 관심을 두는 샤르댕의 의지를 보여준다. 한 오브제는 테이블을 살짝 벗어나 있고 전체적으로 정리된 장식미보다는 삶의 자연스러움과 소박함에 초점을 맞췄다.

전체적으로 좀 어둡고 조명이 약한 장소를 선택해서 사물에 집중할 수 있게 한다. 전경의 테이블 두께면을 관찰하면 왼쪽 위에서 오는 빛이 좁은 통로를 통해서 들어오고 있다는 것을 짐작하게 한다. 옅은 빛은 사물들의 노출보다는 개성화에 가치를 둔다.

〈아침 식사〉는 부셰의 작품에서는 흔하지 않은 사적이고 개인적인 장면으로 18세

부셰, 〈아침 식사〉, 1739, 캔버스에 유화,
81×65cm, 루브르 박물관, 파리

기 중산층 집안의 아침 식사 장면을 보여준다. 의도적으로 서민의 삶을 묘사한 샤르댕과는 다르게 부셰는 중산층의 모습들을 다룬다.

당시 귀중하고 세련된 취미를 반영하는 이 그림은 특히 기록적인 가치가 있다. 가벼운 일상생활을 다룬 이 그림을 관찰하다 보면 그 당시 생활상을 파악할 수 있다.

환한 분위기와 색으로 당시 로코코 스타일의 우아한 내부를 묘사한다. 창문을 통해 들어오는 빛과 그 그림자로 환한 분위기를 만들고, 공간을 더 넓고 밝아 보이게 하기 위해서 많이 사용했던 거울은 이런 분위기를 한층 더 고조시킨다. 거울과 시계처럼 장식이 많은 오브제가 로코코 스타일의 특징임을 한눈에 이해할 수 있게 배치했다.

이동에 편리한 작은 테이블 같은 로코코 스타일의 가구가 보이고 당시 세련미의 상징인 중국 도자기가 전경 왼쪽에 있다. 거울 뒤 시계 아래 선반에는 중국 도자기 인형이 놓여 있다.

시계와 거울, 작은 테이블은 〈퐁파두르 후작 부인의 초상화〉에서도 등장하는 오브제다. 특히 이 작은 테이블은 전경의 테이블이나 부셰의 초상화에서 볼 수 있는 글 쓰는 테이블과는 다른 스타일이다. 이처럼 장식이 없는 스타일의 다리와 청동으로 된 옆으로 굽은 다리는 전형적인 로코코 스타일 가구의 특징인데 부셰의 〈아침 식사〉에서는 두 가지 스타일의 테이블 다리를 모두 볼 수 있다. 당시 신흥 중산층은 탄탄하게 자리 잡아갔고 집안 장식에도 관심이 많아 집안이 새로운 스타일로 바뀌었다. 프랑스의 세련된 사회상이 가구 제작에도 반영되어 장인의 상상력이 가구 제작에 녹아들었고 생활에 필요한, 특히 여자들이 사용하는 다양한 가구를 고안해서 주문자의 취향에 부흥했다.

로코코 가구의 특징은 주인의 사회적 신분을 상징할 뿐만 아니라 사용하기에 편하고 각각의 사용을 위해서 특화되었다. 작은 테이블의 경우 편지 쓰는 테이블, 게임하는 테이블, 바느질하는 테이블, 식사용 간이 테이블 등으로 세분화되었다. 이런 지나

친 세분화는 로코코 시기의 환상적이고 화려한 분위기의 반향이라고도 볼 수 있다.

아동기가 새롭게 조명된 것도 이 시대의 한 특징이다. 이 그림에서 어른들의 시선이 어린이들을 향하고 있는 것은 부모와 아이들의 관계가 새로이 정립되었다는 것을 알 수 있게 한다. 이 시기에 육아에 대한 변화를 반영하듯 충격방지용 모자를 착용하고 있는 사실적인 어린이의 묘사가 나타나고 인형이나 목마처럼 어린이가 사용하는 오브제가 등장한다.

이런 특징은 샤르댕의 아동 교육 주제에서 잘 드러난다. 〈가정 교사〉에서 보여지는 교육은 17세기 네덜란드 그림에서와 비슷하지만 회초리나 울음 없이 부드럽고 온화해졌다. 부드러운 가르침과 격려를 통해서 인간의 자연스러운 본성을 발달시킬 수 있다고 본 18세기 계몽주의 지식인들의 생각이 드러난다. 큰 등받이 의자에 앉은 여인은 몸을 어린이 눈높이로 숙여서 부드럽고 위엄 있게 보인다. 어린이도 예의 바른 자세로 경청하고 있다. 화면 왼쪽에 어린이와 어린이의 것으로 보이는 장난감을 배치해서 어린이의 영역을 존중하고 있고 오른쪽에는 여인과 여인이 방금 전까지 사용하던 바느질함을 배치했다. 이렇게 이 작품에서는 어린이도 여인처럼 주체적인 인격체로 대우받고 있다.

이런 어린이 양육의 새로운 양상은 〈근면한 어머니〉에서도 계속된다. 가정에서의 가사와 양육이 여성에게 주어진 일이고 바느질과 실잣기는 가정주부의 기본적 일거리로 여성의 덕목으로 적용되었음을 알 수 있다. 소녀는 어머니처럼 현모양처가 되기 위해 필요한 덕목을 교육받고 있는 중이다.

18세기에 프랑스 남자아이들은 직업을 갖기 위해서 공부하는 반면 여자아이들은 미래의 어머니와 집의 안주인이 되기 위해서 공부했다. 귀족이나 상류층 집안의 소녀들은 수도원에 위탁되어 교육받는 관습이 있었지만 소년들과는 달리 수업 과목이나 과정이 있었던 것은 아니다. 이 소녀들은 수도원 등에서 예의범절, 사회 예절 및 춤, 음

샤르댕, 〈가정 교사〉, 1739, 캔버스에 유화,
46.7×37.5cm, 캐나다 국립미술관, 오타와

샤르댕, 〈근면한 어머니〉, 1740년 살롱에 전시, 캔버스에 유화,
49×39cm, 루브르 박물관, 파리

샤르댕, 〈식사 기도〉, 1740년 살롱에 전시, 캔버스에 유화,
49×38cm, 루브르 박물관, 파리

악, 미술 같은 교양을 갖추는 데 주력했다. 반면 상류층이 아닌 소녀들은 집에서 어머니로부터 가정교육을 받았다.

쉽게 더러워지는 밝은색 의상은 이들의 지위나 경제적 상황을 짐작케 해주며 이들의 근면함을 증명하는 요소다. 빨래, 실잣기, 바느질 같은 시간을 요하는 노동에서 근면은 큰 중요성을 갖는다. 그림은 실잣기와 바느질 교육으로 현모양처가 갖춰야 할 근면, 검소, 정숙의 미덕을 배우는 중이며 이는 화면에서 여자들의 공간을 구획해주는 병풍 배치와 전경의 강아지를 통해서 강조된다.

〈식사 기도〉에서처럼 식사 시간은 일상에서 아이들의 중요한 가정교육 시간으로 간주되어왔다. 샤르댕은 장면을 클로즈업해서 신앙과 예절 교육의 중요성을 실제 감상자의 눈앞에서 펼쳐지는 것처럼 보여준다. 〈식사 기도〉는 특별한 상징적 요소 없이 교육의 순간을 묘사하고 있는 것이 특징이다. 〈근면한 어머니〉에서 보여지는 검소함과 마찬가지로 〈식사 기도〉에서도 소박함과 검소함이 돋보인다. 스프뿐인 식사지만 기도를 하려는 아이와 이를 기다려주는 언니 그리고 엄마의 자세와 표정이 부드럽고 온화하기 그지없다. 어른 의자와 어린이 의자의 다른 점은 그 당시 어린이에 대한 새로운 접근을 잘 보여준다. 찬장, 의자, 식탁, 식기나 간이 화로 등도 18세기 변화된 중산층의 생활 공간과 식사 문화를 드러낸다.

〈식사 기도〉와 〈근면한 어머니〉는 1740년 살롱 전시 이후 루이 15세 왕가의 컬렉션에 포함되었다가 1793년 루브르 박물관의 전신인 중앙 미술관Muséum central des arts에 들어와서 오늘에 이른다.

부셰의 〈아침 식사〉에서는 새로운 음료의 등장을 볼 수 있다. 아침을 먹는 건 최근의 일이다. 그전에는 하루가 10시경 식사로 시작되었지만 18세기에 들어서면서 좀더 이른 시간의 아침 식사가 시작된다. 처음에는 이런 변화를 파리에서만 볼 수 있었지만 점

차 다른 도시로 확산되었다. 대단한 커피 애호가였던 루이 15세가 아침에 빵과 함께 따뜻한 음료를 마셨는데 이 시기 프랑스는 번창했고 차, 커피, 마시는 초콜릿 같은 따뜻한 음료가 궁중뿐 아니라 파리 시민들 사이에서도 인기가 있었다. 외국에서 들어온 새로운 음료인 마시는 초콜릿은 프랑스 궁중을 더욱 달콤하게 했고, 귀부인과 아이들이 즐기는 차로 인기 있었다. 18세기 파리의 신흥 중산층들은 초콜릿이나 크림 커피 한 잔을 아침 8시에서 9시 사이에 먹었으며 이때 파리의 평민들은 우유 커피를 마셨다. 입는 것이나 주거 환경뿐만 아니라 먹는 것을 통해서도 신분이나 계층이 그대로 드러났다.

그림 중앙에 커피 주전자 혹은 초콜릿 주전자를 눈여겨보자. 새로운 음료는 지금까지 없던 특별한 용품을 사용하게 한다. 커피나 마시는 초콜릿을 담는 은주전자와 도자기로 된 받침 있는 잔이다. 도기가 있기는 했지만 18세기까지 유럽의 자기는 대부분 중국의 것이었다. 중국산 수입을 줄이기 위해서 유럽 여러 나라들처럼 프랑스도 자국 내에서 도자기 생산을 시작했다. 도자기로 유명한 프랑스의 세브르Sèvres나 리모주 Limoges 같은 도시가 이때부터 형성된 것이다.

〈아침 식사〉의 분위기는 편안함과 무한한 밝음이다. 그림은 샤르댕의 작품에서 보여지는 삶보다는 무게가 덜하고, 품위와 신선함이 돋보이는 삶을 보여준다. 어린이는 태평하고 근심이 없는 모습을 상징하고 여인과 남자는 젊음과 아름다움을 상징한다. 아침 시간은 그늘과 어둠이 없는 밝음을 상징한다. 금장식 거울과 커튼, 밝은 도자기와 길게 바닥까지 내려오는 창문 역시 밝음과 빛의 흔적이고, 어두움이나 나이 및 모든 가난을 무시한다. 우리는 단지 왼쪽 윗부분의 시계를 통해서 흐르는 시간의 불안을 겨우 포착할 뿐이다.

픽처레스크의 탄생

오랫동안 프랑스 사람들에게 영감의 원천이었던 영국을 보자. 종교적인 주제는 오래 전부터 신교도로 개종한 영국에서는 관심받지 못했으며 바로크 그림이나 로코코의 장식적인 경향은 내용이 빈곤하고 타락하거나 부패한 것처럼 인식되었다. 영국 작가들은 속이지 않고 느낌을 표현하는 새로운 스타일을 찾는다.

토머스 게인즈버러Thomas Gainsborough, 1727~1788와 조슈아 레이놀즈Joshua Reynolds, 1723~1792가 방법은 다르지만 이런 목표를 추구한다.

레이놀즈는 진짜 아름다움과 독창성을 위해서 고대 미술을 참고로 삼았다. 그는 자기 시대의 장식적 예술이 잃어버린 위대함과 고귀함을 작품에 담기 위해서 고전적 이상에서 영감을 얻었다.

게인즈버러는 레이놀즈의 고대 미술에 대한 흥미를 갖고 있지 않았고 시각적인 느낌에 관심 있었다. 그리고 자신의 주요 수입원이었던 초상화보다도 풍경화를 선호했다. 이를 증명하듯 게인즈버러는 〈앤드루스 부부〉에서처럼 한 그림 안에 주문자의 초상화와 풍경의 사실적 묘사를 같이 시도하면서 자신의 기호와 주문자의 요구 사이에서 타협점을 찾았다. 초상화와 풍경화의 혼합을 보여주는 새로운 장르의 탄생이다.

게인즈버러는 로랭식의 아카데믹한 스타일 안에서 풍경을 그리지 않았다. 그렇다고 로코코 장식을 그리지도 않고 자기가 본 풍경을 그렸다. 게인즈버러는 자연을 세심하게 보여주는 네덜란드 풍경화의 리얼리즘에서 영향을 받았다. 손대지 않은 자연의 효과를 보여주는 이 풍경은 그 시대의 이상에 딱 맞았다. 18세기 중반부터 유행했던 영국식 정원과 공원의 특징이기도 한 이 픽처레스크picturesque 정원은 당시 현대적인 시각을 갖는 사람들에겐 개인의 자유와 자연미의 상징처럼 보였다. 현실의 경험적인 파악에 우선권을 주는 게인즈버러식 접근은 18세기 영국에서 널리 알려졌다.

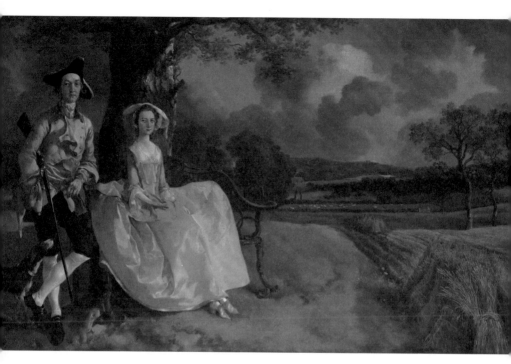

게인즈버러, 〈앤드루스 부부〉, 1750년경,
캔버스에 유화, 69.8×119.4cm, 내셔널 갤러리, 런던

픽처레스크 정원은 정리된 자연미, 꾸며진 자연스러움, 자연스러운 아름다움을 지
닌 정원을 지칭한다. 원시적이고 야생적으로 보이면서 정말로 자연스럽게 보이기 위
해서 충분히 손질된 자연의 매력을 찾는 것이다.

영국식 정원은 화가들이 그리고 싶은 그림 같은 시점이 펼쳐지는 구불구불한 길을
따라 구성된다. 기하학적인 프랑스식 정원은 건축가들이 구상하는 반면 영국식 정원
은 화가들이 구상한다. 이런 이유로 시각적 구성이 그림의 구성 원칙과 비슷하다. 정
원은 자연의 요소에 가치를 두면서 균형과 조화가 우선된다. 픽처레스크 장소를 그리

려고 했던 풍경화와 그림 속에 표현된 공간을 실제 자연 속에 옮기고자 한 픽처레스크 정원은 서로 영향을 주고받았다.

프라고나르도 픽처레스크 풍경을 그렸다. 그러나 그는 풍경을 그리는 데 그치지 않고 풍경이 줄 수 있는 감정적 효과를 이해해서 그것을 연인의 사랑으로 표현했다. 〈그네〉에서도 풍경은 주인공들의 미묘한 사랑의 감정을 시각적으로 보여주어 감상자로 하여금 그림 속 인물들의 감정을 공유하게 한다. 그림에서 젊은 남자가 누워 있는 장미 덤불이나 울창한 나무숲 사이 빈 공간에 매어놓은 그네는 이 그림을 픽처레스크 정원과 연관짓게 한다. 나무들은 그림 중앙에 빈 공간을 만들고 그 공간으로 감상자의 시선을 집중시킨다. 정원은 얼핏 보면 자연스러운 숲속 같기도 하지만 모든 요소들이 자연의 다양함과 무질서함을 느낄 수 있도록 구상되었다. 나무들은 수직으로 뻗어 올라가면서 뿜어져 나오는 듯한 연인들의 감정 상태를 대변한다.

게인즈버러의 작품에서 이런 자연미의 개념을 찾을 수 있다. 자연스러운 자연 속에 놓인 긴 의자 위에 앉은 부인과 그 옆에서 사냥총을 팔에 끼고 사냥개와 함께 여유롭게 기대어 서 있는 앤드루스. 사냥과는 거리가 있어 보이는 이들의 의상과 자세는 사냥 장면보다는 새로운 초상화의 등장을 보여준다. 이들은 얼굴의 생김새나 의상으로 자신을 드러내던 초상화에서 이제 자신들의 생각으로 자신이 누구인지를 드러내는 초상화로 변화를 보여준다.

4

이성에 대한 믿음
신고전주의

"보고 그린 것 같은 리얼리즘이지만 현실을 재현하지 않고 생각을 보여준다.
이런 의미에서 신고전주의 그림은 생각의 그림이다."

18세기 후반에 들어서면서 이성에 우선권을 주는 철학 정신에 따라 예술가들은 이성적이고 명확함에 근거를 두는 예술에 관심을 갖기 시작한다. 이렇게 다시 고전 쪽으로 돌아서게 되는데 그리스-로마 문명에 근거를 두는 이런 새로운 예술 개념을 '신고전주의'로 분류한다. 이성에 대한 믿음이 신고전주의를 탄생시킨다.

계몽주의 철학, 산업혁명, 봉건적 절대주의 왕정의 몰락은 신의 개념, 세상의 개념은 물론 인간의 개념을 다시 고려하게 한다. 사회에 대한 사람의 시각이 근본적으로 변하기 시작한 것이다. 이런 가치의 변혁이 예술에도 반영된다. 바로크까지도 우세하던 종교적인 모티브는 그림에서 거의 사라지고 사회에서 예술의 지위도 변했다. 예술은 프랑스 혁명 이후 공공의 관심거리, 국가의 관심거리로 여겨지고 예술가의 역할이 근본적으로 변화한다. 이후 예술가는 스스로 주제를 선택하고 자기에게 맞는 형태로 개인적인 시각을 표현한다.

상징적 리얼리즘의 자크 루이 다비드

프랑스는 마랭고 전투에서 승리하면서 오스트리아와의 전쟁을 끝맺게 된다. 나폴레옹 1세Napoleon I, 1769~1821는 1800년 6월 14일 이 전투에서 오스트리아군을 밀어내면서 전쟁 상황을 뒤집는다. 바로 몇 달 전에 쿠데타로 제1집정관의 자리에 오른 나폴레옹이 그 정당성을 주장하고 지지를 이끌어낼 수 있는 절호의 기회였다. 마랭고 전투의 승리는 나폴레옹이 시민과 군대에 권위를 굳건히 하는 중요한 역할을 했다. 이렇게 전세를 뒤집고 황제의 자리에 올라 스스로에게 왕관을 씌워주면서 전례 없는 영웅적 행보를 해나가기까지 나폴레옹에게는 수많은 선전 활동이 필요했다. 그 한몫을 담당하는 데 자크 루이 다비드Jacques-Louis David, 1748~1825의 그림이 있었다. 나폴레옹의

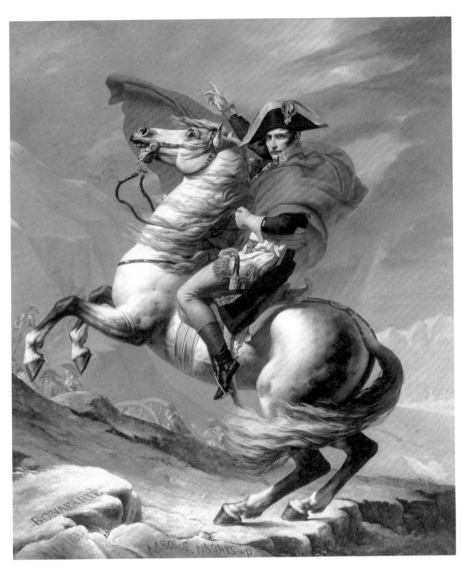

다비드, 〈알프스 산맥 그랑 생 베르나르 고개를 넘는 나폴레옹〉, 1800,
캔버스에 유화, 259×221cm, 샤토 드 말메종 국립미술관, 뤠이-말메종, 프랑스

공식 초상화로 쓰였던 이 그림, 〈알프스 산맥 그랑 생 베르나르 고개를 넘는 나폴레옹〉은 두 번째 이탈리아 원정 초에 알프스 산맥을 넘는 장면이다.

실제 나폴레옹의 모습은 긴 회색 코트를 입고 노새 등에 앉아서 알프스를 넘는 폴 들라로슈Paul Delaroche, 1797~1856의 그림에 더 가까웠을 것이다. 들라로슈의 〈1800년 알프스를 넘는 나폴레옹〉이 주인공의 우수적인 시선과 산의 위험 및 기상 조건의 악화를 강조해서 더 현실적이다. 들라로슈의 그림에서 나폴레옹은 그저 자연의 힘에 순응하는

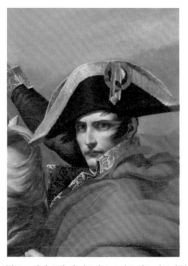

〈알프스 산맥 그랑 생 베르나르 고개를 넘는 나폴레옹〉
(부분도)

한 사람이다. 그러나 다비드는 단순한 사건의 묘사를 넘어서서 나폴레옹을 이상화해 군대를 지휘할 줄 아는 카리스마를 가진 장군으로 묘사했다.

그림 전체 방향은 왼쪽 즉 오스트리아와 이탈리아쪽으로 향한다. 말꼬리, 깃발, 나폴레옹의 망토는 물론 나폴레옹의 동작에서도 이 움직임은 계속된다. 강한색 외투를 걸친 나폴레옹의 동작은 확실하고, 절제된 얼굴은 굳은 의지와 냉정함을 강조한다. 앞발을 들고 서 있는 말 위에서 자기 군대에 나아갈 방향을 지시하고 있는 장면이지만 마치 감상자를 보면서 나아갈 방향을 지시하고 있는 듯하다.

하늘은 회색이고 산은 식물 없는 어두운 바위산이다. 이 눈 덮인 산은 예기치 않은 변화의 위험을 안고 있고 거친 환경과 쉽지 않은 상황을 떠올리게 한다. 어깨 망토, 갈기나 말꼬리가 보여주는 것처럼 바람도 산을 오르는 것을 어렵게 한다.

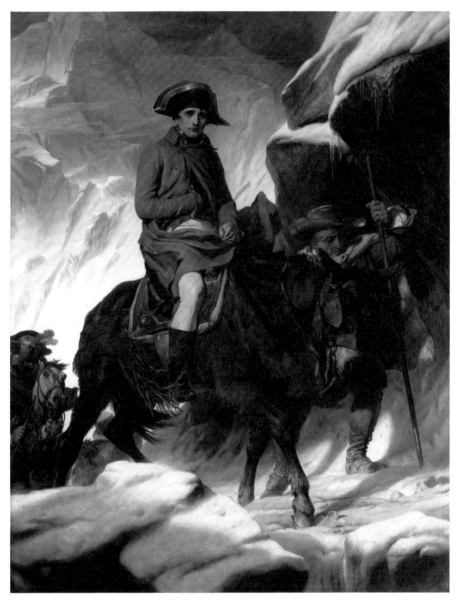

들라로슈, 〈1800년 알프스를 넘는 나폴레옹〉, 1848,
캔버스에 유화, 289×222cm, 루브르 박물관, 파리

다비드의 작품은 들라로슈의 그림에서와 같은 사실적 리얼리즘이 아닌 상징적인 리얼리즘이다. 하늘과 땅이 대각선에서 만나고 말은 그 대각선에서 산꼭대기와 평행을 이룬다. 실제로 뒷발로 일어선 말은 등반을 불가능하게 하고 굴러떨어질 위험이 있지만 작품에서는 안정적이다. 말은 격분하고 있는데 나폴레옹은 침착하다. 말 고삐는 풀려 있고 나폴레옹은 말 위에서 등자를 발끝으로만 누르고 있다. 그러나 말의 상승하는 대각선과 반대 대각선에 있는 나폴레옹의 몸은 힘의 균형을 잡는다. 어려운 등반을 제압하고 있다는 듯 뒷발로 선 말의 축과 기사의 축이 에너지 넘치는 십자가를 형성한다.

다비드는 공화국의 상징으로서의 나폴레옹을 서사적 시각으로 묘사하고 군인들을 그의 보호 아래 놓았다. 무거운 장비를 가지고 가는 포병대의 힘겨운 전진이 말의 배 밑으로 보인다. 군인들의 파란색 군복과 포병 장비는 전쟁을 내포하지만 장군과 비슷한 군복을 입고 그들의 반만 보여주면서 부대를 더 인간답게 한다. 일반 군인에게도 나폴레옹에게도 춥고 험한 기후와 환경에서의 어려운 등반이지만 자세는 한없이 영광스럽다.

전경의 돌에는 알프스를 넘었던 선대 장군들의 이름이 새겨져 있다. 다비드는 나폴레옹을 의도적으로 한니발Hannibal, BC 247~183, 샤를마뉴Charlemagne, 742~814와 같은 선에 놓았다. 한니발, 샤를마뉴와 같은 돌에 이름을 새기면서 나폴레옹은 정복자의 대열에 위치한다. 그림에서 나폴레옹은 중세와 고대 영웅의 후손처럼 부대를 지휘하면서 새로운 한니발, 새로운 샤를마뉴가 되어 황제로서 자신의 정당성과 명예와 용맹, 조국을 구한 자신에 대한 의무를 보여준다.

자크 루이 다비드 그림에서 나폴레옹은 지도자와 영웅의 알레고리다. 따뜻한 색과 빛이 나폴레옹에게 집중된다. 장갑 없는 오른손은 하늘을 향해서 승리의 길을 가리킨다. 희망과 삶의 표시인 젊은 얼굴은 우리를 보고 있다. 마치 감상자에게 자신의 결심과 확신을 증명해보이기 위한 것처럼.

모자 위의 프랑스 삼색 휘장, 군복, 오른쪽 밑에 펄럭이는 깃발은 나폴레옹이 구하게 되는 공화국의 구현으로 접근할 수 있다. 이를 증명하듯 그림의 주도색은 바로 프랑스 국기색인 파랑 군복, 흰색 말, 빨강 망토다.

생각의 그림, 신고전주의의 특징

다비드에게 회화는 로코코의 가벼운 장면보다는 고대 역사나 신화에서 나온 진지하고 서사적인 이야기를 담고 있어야 했다. 당시 사회가 쾌락 추구에 몰두해 있었기 때문에 질서를 회복하기 위해서라도 회화에서 애국적이고 도덕적인 주제들이 강조된다.

고전적인 모델에 형식적인 언어를 발명하면서 예술가들은 자신들의 의도를 명확하게 표현한다. 보고 그린 것 같은 리얼리즘이지만 현실을 재현하지 않고 생각을 보여준다. 이런 의미에서 신고전주의 그림은 생각의 그림이다.

다비드의 〈호라티우스의 맹세〉는 예술의 이런 새로운 개념을 잘 보여준다. 정치적 메시지와 예술의 혼합이 새로운 스타일을 만든다. 당시 사람들이 그 시대 가장 아름다운 그림으로 여겼던 이 그림과 함께 다비드는 혁명적인 신고전주의의 대표자로 부각된다. 다비드는 그의 첫 번째 스승이었던 부셰처럼 사랑을 나타내는 주제 대신 로마의 역사와 코르네유Pierre Corneille, 1606~1684의 고전적 희곡에서 영감을 얻어서 애국심의 본보기를 보여주려고 했다.

코르네유의 희곡에서 영감을 얻은 이 그림은 BC 7세기경 로마와 알바가 승패를 가리지 못하고 오랫동안 전쟁이 지속되자 이를 끝내기 위해서 양국을 대표하는 가문의 장수끼리 결판을 짓기로 했다. 이 그림은 로마의 대표로 선택된 호라티우스 집안

다비드, 〈호라티우스의 맹세〉, 1784.
캔버스에 유화, 330×425cm, 루브르 박물관, 파리

의 세 아들들이 적국의 장수를 상대로 죽을 때까지 싸울 것을 아버지 앞에서 맹세하는 장면이다. 이 그림은 개인적인 맹세이며 시민의 의무와 애국심의 표현으로 혁명의 정신적 요구다.

구성은 크고 단순하다. 작품의 큼직한 크기는 영웅적인 희생과 충성이 가족과 자신의 편안함보다 중요하다고 역설한다. 다비드는 바로 본론으로 들어간다. 이 그림은 로마 귀족 집의 대리석 깔린 내부 마당에서 벌어지는 장면으로 기하학적인 내부를 강조하고 있다. 실물 크기의 인물들은 그 수가 적고 원근감이 거의 없이 분포되어 이 장면

다비드, 〈호라티우스 형제의 맹세〉(부분도)

이 우리 앞에서 펼쳐지는 것처럼 했다.

배경은 어두워서 모든 관심을 인물에 집중하게 하고 세 개의 반원형 아치는 세 명의 형제, 아버지, 세 여자들과 아이들, 이렇게 세 그룹의 인물들을 두드러지게 한다. 이렇게 아치나 원주 같은 로마적인 요소를 가미한 것은 신고전주의 특징이다.

왼쪽에 세워진 창은 오른쪽 기둥 끝과 아버지의 빨간 망토로 정사각형을 만들고 이는 국가를 위해 하나로 뭉친 남자 그룹의 결합과 일치를 상징한다. 다비드는 이렇게 주제를 확실하게 했다.

팔, 다리, 칼 등 남자들에게서는 직선적 형태가 주를 이룬다. '색은 감성에 호소하고 선과 소묘는 이성에 호소한다'고 믿었던 다비드는 선과 소묘에 집중해서 희생의 결의를 다지고 우리의 이성을 자극한다. 준엄함, 혹독함, 남자의 육체적 힘, 저항 및 결심을 보여주는 직선적 형태는 남자들의 의지를 드러낸다. 혼합된 색의 옷을 입은 여자들과는 달리 남자들은 선명한 단색의 옷을 입어 더욱 힘 있게 보인다.

여자들 그룹에서는 부드러움, 감미로움, 환상, 유연성, 경쾌함 및 상냥함을 표시하는 곡선이 주를 이룬다. 서 있는 남자들은 그림의 중앙 위쪽까지 차지하는 반면 여자들은 중앙 아래 절반만을 차지한 채 다가올 슬픔을 예견하듯이 고개를 숙이고 있다. 여자들은 이 결정에 끼어들 수 없다는 걸 알지만 자기 사람을 사지로 보내야 하는 슬픔은 감출 수 없는 듯하다.

바닥의 대리석과 기둥의 머리 부분, 측면 벽돌의 소실점이 칼을 잡고 있는 아버지의 손에 위치한다. 아버지의 시선은 빛과 마주하면서 신성한 접촉을 의미한다. 이를 통해서 칼은 이들이 목숨을 걸고 지켜야 하는 애국의 알레고리라는 것을 알 수 있다. 죽음을 부를 수도 있는 이 칼을 성스럽게 쓸 것을 맹세한다. 칼을 잡은 아버지는 개인의 현실이나 부정을 바라보는 게 아니라 애국심을 가리킨다.

다비드의 메시지는 확실하다. 공공의 관심이 개인의 관심보다 앞서고, 가족의 사랑

과 가족의 관계보다 국가의 이익이 우선이라는 것이다.

자기희생을 강조하는 새로운 사회 분위기를 반영하고 있어서인지 그림은 사진 같은 리얼리즘에도 불구하고 생동감이 없고 숨막히는 분위기가 연출된다. 우리 눈앞에서 펼쳐지는 듯 시각적으로는 가까이 있지만 객관적이며, 감상자와의 거리를 자연스럽게 유지한다. 억제되고 냉철한 색깔, 정확한 소묘, 전략적인 구성, 부담스러운 분위기, 환상적 효과의 부재 및 만들어진 강한 빛은 강렬한 생각의 표현이다.

혁명이라는 이름으로, 〈암살당한 마라〉

장 폴 마라Jean-Paul Marat, 1743~1793는 프랑스 혁명 때 급진적이고 민주적인 정책의 산악당 대변자로 산악당이 반대파를 장악하던 바로 그 순간에 산악당의 정치적 행보에 불만을 품은 여성, 샤를로트 코르데Charlotte Corday, 1768~1793에게 암살당했다.

당시 사람들은 암살당한 마라을 그릴 때 샤를로트 코르데가 결정적인 역할을 한 암살 장면 자체를 재연하거나 암살 소식을 듣고 모여든 흥분한 마라 지지자들의 소란스러운 장면을 묘사했다. 그러나 다비드가 생각하기에 이는 너무 산만하고 영웅적 느낌이 부족했다.

그는 마라의 영웅적인 이미지를 강조하기 위해서 마라가 마지막까지 간이 책상에서 민중을 위해 글을 쓰다가 숨을 거두는 순간을 선택했다. 민중을 위해 일을 하다가 숨을 거둔 마라, 다비드는 이를 시점의 이동을 통해서 보여준다. 시점이 얼굴에 위치한다. 그리고 팔로 연결되고 다시 마라가 읽던 편지로 이동한다. 그 이후에 상자 위의 잉크병과 편지, 그리고 오른손에 들려 있는 깃펜으로 옮겨간다. 이 시점의 이동은 1789년 9월《민중의 벗L'Ami du peuple》'이라는 정기적인 팸플릿 형태의 정치 신문을 창

다비드, 〈암살당한 마라〉, 1793, 캔버스에 유화, 165×128cm, 벨기에 왕립미술관, 브뤼셀

간해서 (중간에 제목이 바뀌기는 했지만) 1793년 사망하는 날까지 타협과 비양심을 고발하는 글을 쓰면서 민중들 사이에서 인기 있었던 마라의 펜을 상징적으로 보여준다. 마라의 신문은 급진주의적인 그의 입장과 반혁명 세력에 대한 비판 의견을 개진하면서 프랑스 혁명 당시 민중의 시위와 정치적 주장에서 중요한 역할을 담당하고 있었다.

욕조에서 맞이하는 죽음이 영웅이나 순교자에게 어울리지 않는 장면으로 생각될 수도 있지만 엄격하면서도 절제된 스타일은 장소를 무시하게 한다.

마라를 진정으로 존경했던 다비드는 비장한 분위기로 마라를 향한 존경과 연민을 끌어내려 했다. 그림은 그들이 목숨을 걸고 지켰던 대의를 상기시켜야 하며 당시 사람들의 사기를 고취할 수 있는 원천이 되어야 했다. 살인 사건을 역사적 차원으로, 현실을 넘어서는 차원으로 끌어올리기 위해 다비드가 보여주는 특징을 보자.

미켈란젤로, 〈피에타〉, 1498, 174×195cm, 대리석, 산 피에트로 대성당, 바티칸

첫째, 다비드는 캔버스 크기를 제단화 크기로 해서 이 그림이 영웅에 대한 오마주임을 분명히 했다. 둘째, 미켈란젤로의 〈피에타〉에서 보여지는 그리스도의 이미지를 떠올리게 하는 의도된 마라의 자세다. 셋째, 욕조는 그 안에서 피부병 치료를 하던 마라를 생각나게 하면서 이 장면이 꾸며진 이야기가 아니라 사실임을 강조하고, 동시에 마라의 왜소하고 병든 몸을 감추고 민중을 위해 일하던 그의 쉬지 않는 손과 뜨거운 가슴, 냉철한 머리만 보여주게 한다. 넷째, 물건들도 감상자의 감정을 자극한다. 범인인 코르데를 드러내지 않은 상태에서 배신과 암살의 도구이며 증거의 가치를 가지고 있는 살해 도구인 칼과 마라를 만나기 위한 코르데의 거짓 편지가 상징적으로 그려져 있다. 반면 다비드는 나무 상자 위에 마라의 깃펜, 잉크병과 '남편을 조국에 바친 한 미망인과 다섯 아이들에게 전해달라'는 쪽지와 함께 아시냐Assignat(1789년부터 1796년까지 프랑스에서 사용되었던 약속어음) 한 장을 그려넣으면서 마라가 마지막 순간까지 하던 일이 누구를 위한 일이었는지를 상기시킨다. 마지막으로 전경에 위치한 무덤의 묘석처럼 보이는 나무 상자 위에 '마라에게'라는 문장이 보이는데, 이는 사망 전날에 봤을 때도 그림처럼 피부병 치료를 위해 욕조 안에 있었던 마라에 대한 다비드의 오마주임을 명백하게 한다.

화면의 반은 비어 있고 마라는 이 비어 있는 곳에 버려진 것처럼 있다. 비어 있음은 마라의 부재를, 마라의 떠남을 상징적으로 보여준다. 프랑스의 시인이며 평론가인 샤를 보들레르Charles Baudelaire, 1821~1867는 이 그림에 대해 이렇게 말한다.

"이 작품에는 뭔가 부드러운 약한 것과 폐부를 찌르는 듯한 비통한 것이 동시에 있다. 방의 차가운 공기 안에, 차가운 벽 위에, 이 차갑고 음산한 욕조 주위에, 떠도는 영혼."[15]

그의 떠남을 애도하듯 그림은 하강선에 따라 구성되었다. "반역자들이 두려워하던 그의 펜, 그 펜이 그의 손에서 떨어졌다"[16]고 한 다비드의 국민의회 연설을 시각화하

듯이 모든 주도선은 바닥 쪽으로 떨어진다.

다비드는 코르데가 마라를 만나기 위해서 보낸 거짓 탄원서와 코르데의 칼을 그려 넣으면서 범행을 재구성했지만 마라의 깃펜은 그의 오른손에서 떨어지지 않았다. 마지막 숨을 거두는 순간까지도 민중을 위해 일한 마라를 보여주기에 이보다 더 설득력 있는 장면은 없을 것이다. 그러나 다비드는 마라를 그린 것이 아니다. 다비드는 혁명에 반대하는 범행을 고발하고, 마라에 의해서 구현된 혁명의 가치를 옹호하며, 혁명의 이상을 전파한다. 이렇게 다비드는 단순한 초상화의 차원을 넘어서서 역사를 만든다.

그림의 이야기는 후경에서 시작해서 전경으로 글의 육하원칙을 준수하면서 전개된다. 비극적인 후경의 빈 공간은 '마라가 1793년에 떠나고 없다'는 사실을 보여주며 '누가', '언제', '무엇을'에 연결된다. '어디서'와 '어떻게'는 '욕조에서 암살당했다'로 중경에 해당한다. 그 다음 전경에서는 '왜'에 해당하는 부분이 전개된다. 나무 상자 위에 놓인 사물들에 의해서 구현된 마라의 글쓰기, 민중을 위하는 글쓰기로 인해서 마라는 암살당했다. 나무 상자는 전경의 화면 끝에 위치해 상자 아랫부분을 드러내지 않으면서 그 크기를 한정하지 않았다. 이는 화면 확장 효과를 만들고 전경 전의 풍경을 암시하면서 감상자를 이 이야기에 포함시킨다. 확정되지 않은 이 전경 전의 공간을 감상자에게 할애하면서 다비드는 반역자들이 두려워하던 마라의 펜 역할을 감상자의 몫으로 남겨두었다. 그림은 혁명 정신의 고취를 슬픔보다 우선시한 다비드의 생각을 보여준다.

스승의 이런 정치적인 소신은 가지고 있지는 않았지만 다비드의 가장 훌륭한 제자, 장 오귀스트 도미니크 앵그르Jean Auguste Dominique Ingres, 1780~1867도 생각의 그림 화가다.

앵그르의 생각은 아름다움이다. 다비드에게 신고전주의 형식적 언어가 생각과 혁명적인 덕의 표현이었던 반면 앵그르에게는 순수한 형태와 무상한 아름다움의 표현

앵그르, 〈발팽송의 목욕하는 여인〉, 1808,
캔버스에 유화, 146×97cm, 루브르 박물관, 파리

으로 나타난다. 다비드가 남성적 신고전주의라면 앵그르는 부드러운 아름다움의 여성적 신고전주의라 할 수 있다.

〈발팽송의 목욕하는 여인〉은 옛 소장자인 발팽송Valpinçon의 이름을 따라서 제목이 붙여졌다. 이 그림은 앵그르가 처음 이탈리아에 체류할 당시 그렸으며 이후 계속되는 여인 누드 시리즈의 시작이 된다.

터번, 커튼과 침대 시트의 주름이 정교하게 표현되어 온화하고 정적인 분위기를 만들고 있다. 앵그르는 형태의 외곽선을 가장 중요하게 생각했다. 왜냐하면 그는 모든 순수함, 모든 아름다움 및 중대함이 거기서 올 수 있다고 생각했기 때문이다. 이런 특징을 묘사하는 오병욱의 문장은 앵그르에 대한 예찬이다. "그에게 중요한 것은 정확한 형태라기보다는 그 곡선들 속에 흐르는 선적 음율이다."[17]

그는 형태 내부의 소묘는 소홀했고 해부학적 묘사보다는 순수한 외부 형태 표현에 의해서 아름다움을 나타냈다.

앵그르는 외곽선의 관능적인 우아함을 강조하기 위해 리얼리즘을 버리고 얼굴 없이 등만 보여줌으로써 모델의 개성적 표현도 무시한다. 모델이 등을 돌리고 있기는 하지만 모든 것은 감상자를 초대하는 것처럼 보인다. 무엇보다도 신체를 공개하는 왼쪽의 큰 녹색 커튼, 자기 생각에 빠진 모델의 자세, 윤기 나는 살, 목과 어깨 그리고 통통한 엉덩이와 빨간 신발이 보이는 작은 발, 다리로 미끄러지는 시선 그리고 다시 올라와서 팔에서 손까지 내려가는 선과 감미로운 휴식을 유혹하는 쿠션까지 감상자의 접근을 거부하지 않는다.

그러나 여기서 보여주는 관능성은 지난 세기의 그림과는 전혀 다른 신중하고 조심성 있는 것이다. 살은 빛이 어루만지듯 반응하면서 실제처럼 부드럽게 보이지만 허위의 과장은 없다. 아름다움은 신체에 대한 앵그르의 '새로운 생각'이다.

최소화된 장식 덕분에 앵그르는 시간에 대한 모든 개념을 없앴다. 실제로 알아볼 수 있는 부분은 자수, 빨간 신발이나 사자 머리의 물 분출구인데 이는 시간을 드러내지 않는다. 장식을 최소화한 덕분에 모든 공간의 개념도 없앴다.

얼굴의 표정이 드러나지 않아 우리는 이 여인의 감정 상태를 상상할 수 없다. 그리고 손이 보이지 않아 여인이 지금 하고 있는 동작을 알 수 없다. 얼굴 없는 여인은 행동이 없고 감정을 보여주지 않는 여인이다. 그림은 의도적으로 이야기를 거부한다. 그래서 등의 그림으로 남는다. 앵그르가 중요시한 형태의 외곽선만 남는다. 놀라운 부드러움으로 감상자의 시선을 사로잡는 대단한 등이다.

5

감정과 느낌의 중요성
낭만주의

"예술가는 자신의 앞에 보이는 것뿐 아니라
자신의 내부에 있는 것까지도 그릴 줄 알아야 한다."

— 카스파르 다비드 프리드리히

낭만주의 시대에 들어서면서 미술사조는 이성 중심의 지나치게 엄격했던 신고전주의를 거부하고 직관이나 느낌 등 감수성이 중요시되기 시작했다. 신고전주의가 세상을 이해하려고 시도했던 이성적인 시각 대신 이때부터는 인간의 상상력과 느낌이 강조된다. 이렇게 낭만주의는 모든 도덕적인 주장을 버리고 비이성적인 것에 중요성을 둔다. 독일 낭만주의의 화가 카스파르 다비드 프리드리히가 언급했듯이 예술 작품이 내부 소리의 표현이라는 것을 확실하게 드러낸다.

낭만주의자들은 심판하는 신을 거부하고 지적인 힘보다 감정과 느낌을 중요시하면서 내면 세계에서 신을 찾았다. 다시 말해서 창작의 힘은 감수성, 상상력 그리고 발명의 능력에서 나온다.

이 시기에 들어서면서 처음으로 예술에서 화가의 자아와 그 주변 사이의 분리가 이루어지고 화가는 세상에 대한 주관적인 시각을 보여준다. 즉, 세상을 자신의 느낌으로 여과해서 보여준다. 자아와 주관적인 지각이 예술의 새로운 동기가 된다. 이런 개념은 오늘날까지 계속된다.

낭만주의는 일관성 있는 무브망이 아니고 다양하게 나타나는 감성의 형태다. 특히 프랑스 낭만주의는 사회적 위기 상황이나 개개인에게 닥친 충격에서 생겨난다.

낭만으로 진실을 포착한 화가, 제리코의 〈메두사호의 뗏목〉

테오도르 제리코Théodore Géricault, 1791~1824의 〈메두사호의 뗏목〉은 1819년 살롱에서 스캔들을 일으킨다. 지금까지 아무도 이렇게 끔찍한 장면을 이렇게 가까이에서 강렬하게 표현한 적이 없었기 때문이다.

게다가 실제 사건에 기본을 두고 있기 때문에 더 무시무시하다. 1816년 7월 2일,

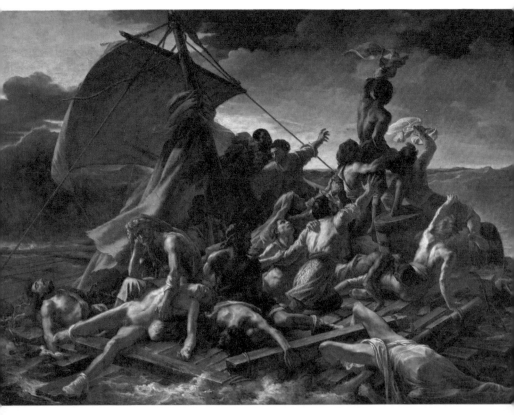

제리코, 〈메두사호의 뗏목〉, 1819년 살롱에 전시
캔버스에 유화, 491 ×716cm, 루브르 박물관, 파리

정원을 초과한 메두사호가 프랑스에서 세네갈로 가던 중 서아프리카 해안에서 좌초되었다. 이때 구명보트가 부족했기 때문에 뗏목을 만들어서 150명이 탔다. 원래는 대형 보트가 뗏목을 끌고 갈 계획이었으나 뗏목과의 연결선이 끊어져 10여 일 이상 바다에서 표류하게 되었다. 구조선이 도착했을 때 살아남은 사람은 겨우 10여 명뿐이었다.

이 그림에서 시각적으로 제시된 요소들을 분석해보자.

1. 화면을 장악하는 파도치는 어두운 바다와 구름 낀 하늘, 이 두 요소를 통해서 항해에 좋지 않은 날씨임을 확인할 수 있다.

2. 약간의 옷을 걸친 사람들과 옷을 입지 않은 사람들의 상태로 미루어 보아 뗏목에서 오랫동안 표류하고 있었음을 짐작할 수 있다. 게다가 뗏목은 이미 상당히 파손되어 표류조차도 보장하기 힘든 상태다.

3. 몇몇 사람들은 서 있고, 몇몇은 앉아 있고, 나머지는 누워 있다. 이 중 몇 명은 지쳐서 잠들었거나 아니면 벌써 사망한 상태다. 전경의 오른쪽에 머리가 물속에 있는 사람은 살아 있지 않은 게 확실하다.

4. 전경의 한 명을 제외하고 거의 모두가 그림의 오른쪽 상단을 주시한다. 이들은 오른쪽 상단의 구조선을 발견하고 구조를 요청하고 있다.

5. 부푼 돛과 기운 돛대를 보면 안타깝게도 바람이 멀리 보이는 구조선과는 반대 방향으로 뗏목을 밀어부치고 있다는 것을 확인할 수 있다. 이런 상황에도 이들은 마지막 힘을 모아 옷 조각을 흔든다. 구조되느냐 계속 표류하느냐 하는 이 결정적 순간의 드라마틱한 긴장이 화면에 퍼진다. 죽느냐 사느냐의 갈림길에서 최후의 희망을 표현하는 사람으로 제리코가 흑인을 선택한 것은 당시로서는 충격적이었다. 프랑스가 노예 제도를 폐지한 해가 1848년이라는 사실을 생각할 때 당시 사람들의 반응이 의외는 아니다. 여기서 우리는 제리코의 휴머니즘을 엿볼 수 있다. 게다가 노예 해방에 대

한 그림을 그릴 계획을 가지고 있었던 제리코에게 이 선택은 그리 충격적이지 않다.

대서양이 캔버스의 3분의 2를 차지하고 뗏목이 그 대서양을 가득 메운다. 그 위에 펼쳐지는 뒤엉킨 신체의 극적인 구성이 제리코의 주요 관심사임을 알 수 있다. 그림은 신체의 뒤틀림은 물론 세밀한 부분까지 표현해서 이들이 살아남기 위해서 얼마나 격렬하고 처절하게 투쟁했는지를 잘 보여주고 있으며 이것이 바로 제리코가 열정을 쏟았던 이 그림의 주제라는 것을 명확하게 한다.

제리코는 이 그림의 리얼리즘을 위해서 살아남은 사람들에게 질문을 하고, 아픈 사람들을 그려보고 영안실에서 시체를 연구하고 사형수의 얼굴과 손발 같은 신체 일부를 크로키하면서 경찰 조사를 방불케하는 세심한 준비 작업을 했다. 제리코는 특이 생존자 중 두 명을 직접 만났는데 그중 한 명이 바로 그림 중앙에 왼손은 발견한 구조선 쪽을 향하고 얼굴은 반대쪽으로 돌려 동료들을 향하고 있는 사람이다. 그의 손은 희망을 가리키고 눈은 마지막 힘을 부추긴다.

제리코의 연출은 강렬하고 격정적이다. 일반적으로 대부분 누드인 신체는 조각의 효과를 내며 모두가 영웅처럼 근육질이다. 강렬한 연출과 격한 감정은 제리코의 롤모델인 미켈란젤로를 연상케하는 회화적인 공간 구성이나 인물의 조형성에 의해서 이루어지며, 뗏목이 가지는 상징적 특징에 의해서 완성된다.

생존자들은 죽은 동료의 시체를 밟고 올라서서 저 멀리 보이는 배를 향해 옷을 흔든다. 그러나 구조선은 너무 멀어서 이들을 발견하지 못하고 야속하게도 바람까지 뗏목을 구조선의 반대 쪽으로 몰아 가고 있다. 등장인물의 손가락 크기보다도 작게 그려져서 시력이 좋지 않은 사람에게는 보이지도 않을 이 구조선은 이런 안타까운 상황의 반영이다.

그림 왼쪽에 모든 것을 단념한듯 오른손으로는 자기 머리를 괸 채 왼손은 동료의

시체를 붙잡고 주저앉아 있는 사람은 이 모든 게 허망하고 부질없는 일이라는 표정이다. 구조선을 만난다 해도 구조되지 못할 수많은 죽은 동료의 희생을 무엇으로 정당화할 수 있겠는가? 전경에서 유일하게 얼굴을 제대로 드러내는 이 남자의 공허감이 스산하게 화면 전체를 장악한다.

죽음에 이르는 사람들의 창백한 살색은 바다의 음산한 색조와 놀라운 대비를 이루면서 그림에 드라마틱한 움직임을 부여한다.

이런 관계는 그림에 감동을 불러일으키는 효과를 준다. 이때부터 그림은 사람의 감성을 중요시하기 시작한다. 절망, 아픔, 기쁨, 쾌락 등 인간의 감정이 그림에 반영되고 프랑스 미술이 지성보다 감성을 중시하는 방향으로 흐르게 되는 것도 이때부터라고 볼 수 있다.

이렇게 제리코는 구성에서 강한 감정을 전달하는 데 성공했다. 감상자는 끔찍한 사건의 증인이면서 참여자다. 제리코의 메시지는 파괴적이다. 사람의 품위 따위는 흔적을 찾을 수 없고 사건은 인간의 모든 능력을 삼켜버렸다. 이를 위해서 예술은 모든 것을 희생했다.

이 그림은 루이 18세Louis XVIII, 1755~1824 시대 관리의 부패와 무책임 및 무능력에 대한 비난이며, 능력을 기반으로 한 인사가 아니라 귀족이기에 배의 지휘권을 부여한 사건에 대한 공격이다. 왜냐하면 메두사호 사건은 새 정부가 들어선 직후에 프랑스로 귀향해서 20년 만에 배에 오른 왕당파 선장 때문에 벌어진 사건이었기 때문이다. 낭만주의의 열정이 당대의 진실을 포착하는 데 쓰인 정치적인 작품이다.

개혁과 변화의 상징, 들라크루아의 〈민중을 이끄는 자유의 여신〉

제리코와 파리 예술학교Ecole des Beaux-Arts 동창인 외젠 들라크루아Eugène Delacroix. 1798~1863는 제리코에게서 많은 영향을 받는다. 제리코의 영향 아래 들라크루아는 정신을 자극하고 느낌에 활기를 넣는 비극적인 구성을 만든다.

〈민중을 이끄는 자유의 여신〉은 1830년 7월 혁명을 기념하기 위해서 주문된 그림이다. 구체제에 집착해서 시대가 달라진 것을 이해하지 못한 샤를 10세Charles X는 1830년 혁명으로 왕위에서 쫓겨난다. 1830년 7월 27일, 파리 시민의 분노는 터지고 이후 지속되는 3일간의 혁명으로 샤를 10세의 짧은 재위 기간이 막을 내리면서 241년 동안 이어지던 부르봉 왕조가 무너진다. 1789년 프랑스 혁명은 전 국민이 자유로운 개인으로서 평등한 권리를 주장하는 혁명이라는 넓은 의미를 포함한다면, 1830년 7월 혁명은 시민을 중심으로 한 자유주의적인 정치 개혁 혁명으로 평가된다.

이 그림은 제리코가 그린 〈메두사호의 뗏목〉에서 본 시체의 모습과 같은 시체들이 전경에 먼저 보인다. 국민병의 시신과 팬티도 신발도 없는 시신들은 민중과 왕실 군대 사이의 격전을 보여줌과 동시에 죽음이나 자유냐 하는 혁명의 슬로건이다.

시체는 그림에 드라마틱한 차원을 추가한다. 시체 대신 흙길이나 보도블록이 있었다면 감상자에게 같은 강도의 감정으로 다가가지 못했을 것이다. 시체는 시민이 자유를 얻기 위해서 치러야 할 대가처럼 앞으로 나아가기 위해서 넘어야만 하는 산을 연상시킨다. 죽음으로 의지를, 나체로 자유를 표현하고 있다. 혁명군을 지지하는 들라크루아의 주관적이고 개인적인 감정이 패배를 상징하면서 어둡게 처리된 군인과 승리를 상징하면서 밝게 처리된 혁명군에서 드러난다.

파리의 소년들, 이들은 자발적으로 전투에 참여했다. 이들 중 한 명은 왼쪽에서 길

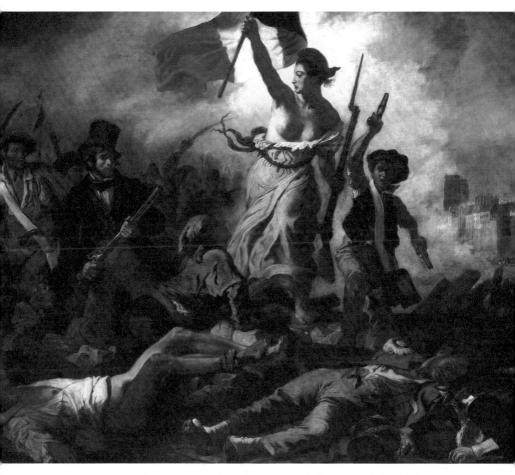

들라크루아, 〈7월28일, 민중을 이끄는 자유의 여신(1830년 7월28일)〉, 1831년 살롱에 전시,
캔버스에 유화, 260×325cm, 루브르 박물관, 파리

위의 돌을 움켜잡고 눈은 크게 뜨고 군인 모자를 쓰고 있다.[1] 프랑스 깃발을 든 여인 바로 옆에는 소년이 보인다.[2] 소년은 불의에 분개하고 고귀한 목적을 위해 헌신하는 젊음의 상징이다. 그는 자신에게 너무 큰 탄약 주머니를 어깨에서 허리로 비스듬히 둘러메고 총을 양손에 들었다. 오른발은 앞으로, 오른팔은 위로 올리고 입으로는 전쟁의 고함을 내지르며 봉기를 일으킨 사람들을 전투로 부추긴다.

중앙에서 머리에 스카프를 두르고 파란색 셔츠와 검정 바지, 농부의 붉은색 플란넬(얇은 모직물) 허리끈을 한 남자는 일용직 파리 노동자다.[3] 그는 깃발을 든 여인을 보고 몸을 일으킨다. 들라크루아는 그의 셔츠와 스카프를 프랑스 국기 색과 일치하게 해서 파리 노동자를 영웅적으로 만든다. 들라크루아는 색을 통해서 인간의 성질과 분위기를 표현하려고 했다. 무릎 꿇고 있는 신사 모자와 넓은 바지에 사냥총을 든 남자[4]는 들라크루아의 얼굴이거나 들라크루아의 친구 중 하나일 거라는 주장이 있다. 열정과 상상력을 예술가의 본질이라고 말한 들라크루아 자신을 그려넣은 것일 수도 있다.

그 옆에서 오른손에 긴 칼을 쥐고 있는 남자[5]는 왕당파의 흰색 휘장과 자유당원의 붉은 매듭 리본이 있는 베레모를 쓰고 있다. 남자의 앞치마와 바지는 공장에서 일하는 사람의 의상이다.

자유는 무기를 손에 든 파리 시민, 베레모 쓴 노동자, 학생, 중산층, 어린이 등 모두에 의해서 쟁취된다는 것을 보여준다. 이끄는 사람이 있었던 것도 아니고 젊은 사람, 나이든 사람, 여자, 남자 구분없이 모든 시민 계층에서 혁명은 시작된다.

후경에서는 불에 타서 연기가 피어오르는 파리의 노트르담 성당이 오른쪽 멀리 작게 보인다. 빅토르 위고Victor Hugo 1802~1885에게서 낭만주의의 상징이며 자유의 상징이 된 노트르담 성당은 봉기가 파리에서 이루어짐을 보여준다.

들라크루아는 대중을 분개시키려 했다. 이를 위해서 들라크루아에게는 느낌이 아니라 흥분이 필요했다. 그는 격렬한 구성과 선의 힘으로 역동성을 표현한다. 그림은 추상

|1| |2|

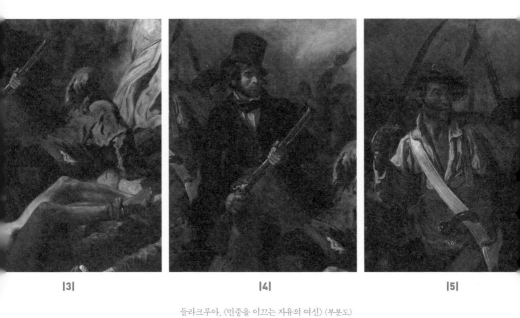

|3| |4| |5|

들라크루아, 〈민중을 이끄는 자유의 여신〉 (부분도)

적인 표현이 없이 구체적이며, 이는 이 장면에 강한 사실감과 생동감을 부여한다. 명암 대비는 장면의 움직임과 긴장감을 고조시킨다. 〈메두사호의 뗏목〉에서와 같은 피라미드 구조의 추세는 삼색기로 집중되고 무기도 삼색기로 집중된다. 펄럭이는 국기가 시민들의 행진 방향을 제시한다. 전진이다! 시민들은 바리케이트를 넘어 감상자 쪽으로 몰려온다. 들라크루아는 이렇게 살아 있는 흥분을 만든다.

자유의 알레고리인 여성을 보자.l6l 리얼리즘과 알레고리의 만남은 사건의 기록은 물론 자유의 이상과 추상적인 혁명 이미지를 표현하고 있다. 들라크루아는 몇 개의 특징을 통해서 이 여인이 자유의 알레고리라는 것을 보여준다.

첫째, 여인은 다른 인물들에 비해서 크다. 여인을 크게 보이게 하기 위해서 주변 인물들은 엎드리거나 무릎 꿇고 앉아 있다. 여인은 반나체로 식은 차가운 알레고리가 아니다. 개혁의 열정이 끓어올랐음을 보여준다. 그러나 자유의 여신이 절대적인 지도자는 아니다. 옆에서 그녀보다 앞서 달려가고 있는 소년이 그 증거다.

둘째, 여인은 꿋꿋하게 땅 위에서 자유와 공화국의 상징인 빨간 프리지아 모자를 씀으로써 1789년 프랑스 혁명을 생각하게 한다. 이는 7월 혁명을 1789년 프랑스 혁명과 동일 선상에 위치시킨다.

이 모자는 그리스-로마에서 해방된 노예들이 자유의 상징으로 쓰던 모자로 프랑스 남부에서 파리로 온 혁명가들이 쓰던 모자이고 1790년대 초부터 프랑스에서 다시 자유와 공화국의 상징으로 쓰기 시작했다. 현재 프랑스의 우의적인 형상인 마리안 Marianne 흉상도 이 프리지아 모자를 쓰고 있다. 마리안 흉상은 프랑스를 구현하고 자유, 평등, 박애의 프랑스 가치를 표현한다. 마리안은 18세기 프랑스 서민층에서 유행한 여자 이름으로 일반적 국민을 표현한다. 프랑스 제3공화국부터 마리안 흉상이 구청이나 공식 기관에 설치되었는데, 공식 모델이 있는 건 아니지만 20세기부터는 유명 예술인을 모델로 선택했다. 예를 들어 2012년에는 영화 〈라붐〉으로 1980년대 우리에게 잘

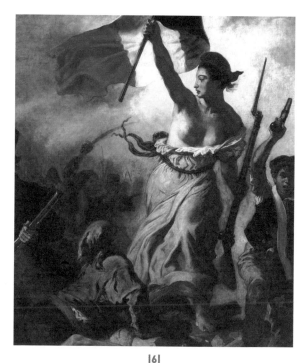

|6|

들라크루아, 〈민중을 이끄는 자유의 여신〉 (부분도)

알려진 프랑스 배우이자 영화감독인 소피 마르소Sophie Marceau, 1996~가 선택되었다.

셋째, 당연한 말이지만 이 여인은 여성이다. 그동안 사회적으로 여성은 남성과 동등한 자격을 허락받지 못했지만 19세기 여성의 사회 활동은 급변하는 사회 변화만큼 큰 변모를 보인다. 1830년에 프랑스에서는 첫 번째 여성 기자가 등장하고 여성들이 그들의 신문을 만들고 성적 평등을 주장하는 목소리를 낸다.

이는 1791년에 올랭프 드 구주Olympe de Gouges, 1748~1793에 의해서 발표된 여성의 인권과 시민권 선언문Déclaration des droits de la femme et de la citoyenne이 그 도화선이 되었다. 올랭프 드 구주는 비록 단두형에 처해졌지만 남녀의 동등한 권리를 주장하고 흑인

노예 제도 폐지 및 사회적 관습 제도 개혁을 주장한 프랑스 여성 해방 운동의 선구자이며 여성 해방의 상징으로 여겨진다.

올랭프 드 구주에 대한 오마주 행사가 프랑스 전역에서 이어지는 가운데 1987년 파리 시는 프랑스 혁명 200주년을 기념해서 우리나라 백남준 작가에게 작품 제작을 의뢰했다. 200대의 컬러 텔레비전 수상기를 이용한 설치 작품의 부분인 〈올랭프 드 구주〉는 현재 파리 현대미술관에 소장되어 있다. 열두 대의 컬러 텔레비전 수상기, 1대의 레이저 비디오 디스크 플레이어, 약간의 망사천 및 조화로 구성된 로봇 형태의 이 작품 측면에는 한자로 "프랑스 여성, 진실, 선량, 미, 자유, 열정"이라고 씌어 있다.

들라크루아의 이 여인은 당시 새롭게 자리하는 여성에 대한 인식일 뿐만 아니라 자유를 위해서 싸운 모든 사람들을 대표하고 개혁과 변화를 이끄는 힘의 상징적 형상이다.

투쟁의 상징인 국기는 오른손과 하나가 되어 어둠에서 밝음으로 불처럼 펼쳐진다. 남자들 사이의 유일한 여인인 그녀는 머리를 남자들 쪽으로 돌려 최종 승리로 이들을 이끌고 있다. 총과 국기를 든 여인은 시민들에게 행동으로 옮기라고 외친다. 이런 의미에서 그림은 전투적이고 전투의 진정한 중심 인물은 자유의 알레고리가 된다.

여인이 왼손에 들고 있는 1816년 모델 총은 여인을 실제로 만들며, 총보다 높이 든 국기는 혁명이 자유를 위한 투쟁임을 강조하고 혁명의 가치를 제시한다. 국기 뒤에서 오는 빛은 국기와 자유의 알레고리인 여인을 눈에 띄게 한다. 이 빛은 아마도 화재에서 오는 것 같지만 인물들 뒤에서 해가 뜨는 것처럼 하늘을 밝히고 여인과 소년 그리고 국기의 아우라 역할을 한다. 이렇게 들라크루아는 빛을 통해 혁명의 성공과 그 정당성을 알린다.

그림은 시민을 찬미한다. 들라크루아는 느낌과 혁명에 대한 자신의 생각으로 그림을 그리면서 그 표현 방식에 있어서 감상자의 감정에 호소하는 방법을 선택했다.

인상주의 탄생을 예고한 영국 낭만주의, 컨스터블과 터너

영국에서는 이 시기에 형이상학적인 차원과 감정을 보여주는 풍경이 낭만주의 그림의 주요 방식이 된다. 물론 풍경화가 새로운 주제는 아니지만 이전까지 풍경은 그림의 배경이나 사람의 활동 장소로 인식되었지 그 자체가 주제는 아니었다.

18세기 말에 이르면서 영국에서는 풍경화파가 전성기를 맞이했는데, 존 컨스터블 John Constable, 1776~1837과 조지프 윌리엄 터너Joseph William Turner, 1775~1851가 그 중심 인물이다. 그러나 이들은 같은 풍경화파이면서도 근본적으로 반대점에 위치한다. 터너는 자연의 웅장함을 강조하면서 숭고미에 역점을 두는 반면 컨스터블은 자연에 귀를 기울인다. 함께 왕립 아카데미에서 수학을 하고, 왕립 아카데미 멤버가 되었지만 이들은 풍경에 대해 다른 시각을 가지고 있었다.

전원적 낭만주의를 나타낸 컨스터블은 술책을 쓰지 않고 이상화하지 않는다. 스투어Stour 강에서 멀지 않은 작은 마을에서 태어난 컨스터블은 19세기 초 스투어 강 유역을 그림에서 부활시키려 한다.

〈건초 마차〉를 보자. 전경에는 말이 끄는 낡고 빈 수레를 몰아 하천을 건너는 두 인물이 있다. 그들 앞쪽에는 작은 집이 보이고 후경에는 넓은 건초밭이 보인다. 화면 전체에 흐르는 따뜻한 빛과 날씨 표현이 눈에 띈다. 전경의 강아지는 이런 따뜻한 분위기를 강조하면서 이곳이 사람이 살기 좋은 곳이라고 느끼게 한다.

클로드 로랭의 상상 풍경화에서 영향을 받아서인지 컨스터블은 프랑스에서 엄청난 성공을 이룬다. 1824년 살롱에 전시된 〈건초 마차〉와 두 작품은 프랑스 화가들에게, 특히 제리코와 나중에 컨스터블을 '풍경화 학파의 아버지'라고 격찬했던 들라크루아의 작품에 영향을 미치고 인상주의 탄생을 알리게 된다.

컨스터블, 〈건초 마차〉, 1821,
캔버스에 유화, 130.2×185.4cm, 내셔널 갤러리, 런던

컨스터블은 그림을 혁신한다. "내게 그림은 감정을 일컫는 다른 말일 뿐이다"**18**라는 컨스터블의 말처럼 그에게 그림 그리는 것은 느끼는 것과 같은 것이다. 그래서 그는 그림 그릴 때 사색과 기억이 중요하다.

풍경화란 직접적인 관찰을 통해 그려져야 한다고 믿었던 그는 느낌에 가치를 둔 순수하고 꾸밈없는 풍경화를 위해서 직접 관찰하고 주로 야외에서 유화로 밑그림을 그린다. 컨스터블이 많은 영향을 받은 로랭도 로마의 야외에서 그렸을 것으로 간주된다. 1750년 로마의 풍경화가들은 야외에서 유화로 밑그림을 그리는 게 유행이었다.

컨스터블은 그림을 그리기 위해서 같은 풍경을 다른 시간에 여러 번 크로키했다. 시간이 달라지면 자연의 모습도 같지 않고, 느낌도 달라지기 때문이다. 클로드 모네Claude Monet, 1840~1926의 시간을 달리한 〈짚 더미〉 그림 등도 이런 의미에서 컨스터블과 같은 차원으로 볼 수 있다. 자연에 대한 면밀한 관찰과 함께 컨스터블은 선에서 멀어지고 자유로운 색 터치로 이미지를 만들었다. 색 이외의 다른 효과 없이 섬세한 표현을 한다. 세상에는 똑같은 하천, 똑같은 구름, 똑같은 잎이 없다는 듯이 각각의 형태와 각각의 효과는 모두 다르게 처리된다.

또 다른 특징은 단순한 구성과 다른 작가들에서는 보기 드문 일화적인 면이다. 그는 전통적인 풍경화에서 보여지는 자연에 대한 이상화를 없애고 풍경에 자기가 보는 대로의 시골 삶을 미화하지 않고 소박하게 묘사했다. 이를 위해서 컨스터블은 고향을 선택했다. 그리는 것과 느끼는 것에 차이를 두지 않는 컨스터블에게 이 선택은 자연스러운 결론이다. 이렇게 컨스터블의 그림에는 현재의 풍경과 과거의 추억이 함께 있다. 컨스터블이 친구 존 피셔John Fisher에게 1821년에 쓴 글을 보자. "내가 잘 그리는 내게 익숙한 장소들이다. ······ 나의 태평스러운 어린 시절은 스투어 강가에 있는 모든 것들과 연결된다. 그것들이 나를 화가로 만들었다. 나는 그들에게 감사한다."**19**

컨스터블의 풍경은 조화로운 세계의 기억을 다시 떠올리고 어린 시절 평온한 여름

날의 고향을 부활하게 하는 수단이다. 이 집은 실제로 존재하는 집이고 그림에 풍부함을 주기 위해서 강줄기를 변형하고 강의 굴곡을 변형했다. 순간만이 중요하며 감정은 바로 이 순간의 의미에서 온다. 그림은 단지 리듬이고 움직임이고 색의 우여곡절일 뿐이다.

하늘을 감수성의 원천이라고 믿었던 컨스터블답게 〈건초 마차〉는 구름 있는 넓은 하늘이 인상적이다. 풍경 안에서 바람과 시간의 흐름에 의한 변화를 보여주려는 듯 구름이 끼어 있고 곧바로 비가 오고 또 언제 그랬냐는 듯이 해가 날 것 같은 전형적인 영국의 하늘이다.

하늘, 구름, 태양을 사랑한 컨스터블은 이 요소들의 변화를 신중하고 차분한 균형으로 처리했다. 각각의 요소들은 전체의 조화를 위협하지 않으면서 상쾌한 여름낮의 가벼운 움직임을 떠오르게 한다.

컨스터블의 그림은 자연의 관찰에서 시작된다. 자연 관찰은 자신을 유혹하는 순간을 정확하게 알기 위한 것이다. 관찰은 실제를 감정으로 이동시키면서 그림 안에 시간을 회복시킨다.

컨스터블에게 그리는 것은 모방이나 흉내가 아니고 전환이다. 그렇기 때문에 전체적인 관계를 보호해야만 한다. 자연을 그리기 위해 클래식한 주제에서 멀어지면서 묘사의 모델이 점점 이야기로 대체된다. 자연을 낭만적으로 접근하는 태도에서 컨스터블의 생각은 혁명적이다.

이런 컨스터블의 '전원적 낭만주의'는 터너에게서 '경험적 낭만주의'로 나타난다.

컨스터블에게서처럼 터너에게도 자연 관찰은 대단히 중요하다. 터너의 자연 관찰은 자신의 회화 세계를 구체화하는 수단이지만 컨스터블과는 달리 자신의 예술을 가지고 자기가 본 자연을 해석하려 한다. 그는 자연의 재생산을 찾는 게 아니라 회화적인 동등함을 찾는다.

〈눈보라-항구 어귀에서 멀어진 증기선〉에서 터너는 이야기하는 방식으로 바람과 눈보라를 묘사하려 하지 않았고 그림 언어로 해석하려고 한다.

그에겐 재현하는 게 아니라 느끼게 하는 것이 중요하고, 느낌과 감동을 시각화하는 게 중요하기 때문에 주제의 눈에 보이는 부분은 소홀히 한다. 바다의 눈보라를 이해시키기 위해서가 아니라 그것을 보여주고 싶었던 터너의 의지가 살아 있다. 이를 위해서 터너는 살아남지 못할 걸로 믿었음에도 불구하고 선원들에게 자신을 돛대에 묶게 해서 바다의 눈보라와 하나가 된다.

터너는 자신이 보고 경험한 자연을 화면 위에 해석한다. 이렇게 해서 그림에는 실제의 힘과 실제의 빛이 있다. 정교함과 함께 색의 조화가 있으며 구성에서는 내부의 결합이 있다. 터너 그림의 이런 분위기는 주제의 결과라기보다는 처리하는 방법의 결과다. 그림의 내용은 주제에 의해서 전달되는 게 아니고 표현 기법으로 전달된다. 그는 유화 작업에 수채화에서나 볼 수 있는 투명함을 주고 이는 장면의 강렬함에도 불구하고 그림의 분위기를 신비롭게 한다. 이는 갈색이나 담황색 애벌칠 대신 하얀색 바탕을 사용함으로써 최종적인 완성작을 보다 환하게 보이게 함으로써 가능해진다. 게다가 어두운 색은 하얀색과 섞어서 보다 밝게 만들고 노란색처럼 밝은 색은 광도를 높이기 위해 희석하지 않고 사용했다. 색의 역할을 재평가한 선택이다.

터너는 빠른 붓터치를 사용하고 나이프로 물감을 두껍게 바른 부분과 아주 정교하게 바른 부분이 공존한다. 감상자는 이런 색과 마티에르 속에서 조금 후에 주제를 알아본다.

터너가 그린 〈눈보라-항구 어귀에서 멀어진 증기선〉은 캔버스 위에 색과 마티에르의 전쟁을 보여주려는 것 같다. 소용돌이처럼 돌아가는 움직임은 중심에서부터 바깥쪽으로 퍼져나가는 에너지다. 이는 터너의 후기 작품에서 보이는 변화의 예고라고 할 수 있다. 점점 구름, 안개, 눈과 바다가 소용돌이 속에 섞이면서 색과 빛의 대기 효과

터너, 〈눈보라-항구 어귀에서 멀어진 증기선〉, 1842년 전시,
캔버스에 유화, 91.4×121.9cm, 테이트 미술관, 런던

를 만든다. 색의 변화가 극적인 빛의 효과를 만든다. 물감의 강렬함과 효과의 힘에 의해서 빛은 물질적인 형태보다 더 높은 힘처럼 보이게 된다. 이렇게 빛과 움직임이 주제를 드러낸다.

터너는 자연이 가진 힘의 역동성과 변화를 색으로 재현하는 것이 풍경화의 핵심이라 생각했지만 풍경에는 무관심하고 기상 조건에서 매력을 느꼈다. 그렇지만 터너가 그린 자연이 상징적 의미를 갖는 것은 아니다. 그는 주제와 의미를 결합시키고 자연을 관찰해서 이해한 결과와 시각적 효과를 결합시키려 했다. 이런 점에서 유례없는 독창성을 보여준다.

이렇게 낭만주의자들은 '인간과 자연은 초자연적인 힘을 통해 서로 감응할 수 있으며 인간 내부에 감춰진 신성함을 끌어낼 수 있다'고 믿음으로써 직관에 의지한다.

독일 낭만주의, 프리드리히

독일의 젊은 예술가들은 자기 스스로에게서 답을 찾는다. 이를 위해 현실에서 멀어지고 자기 느낌의 세계로 들어간다. 사람이 자연과의 조화 속에서 살던 중세같이 먼, 지나간 시대를 꿈꾸면서 현실에서 도망친다.

카스파르 다비드 프리드리히는 감성과 풍자적 비유를 결합해서 자연에서 느낀 느낌을 전달하려고 했다. 프리드리히는 '회화는 자연과 우리를 연결시켜주는 매개체'라 여기며 평생 조국의 풍경에 몰두했다. 그의 그림에서 자연은 중요한 역할을 한다. 그는 자연에서 크로키를 한 후 아틀리에로 돌아와서 그것들을 기억하고 상상해서 드라마틱하게 연출했다. 이 드라마틱한 연출이 풍경에 새로운 의미를 준다.

프리드리히는 사물을 정확히 보려면 눈을 감고, 영적인 눈으로 보아야 하며 화가의

임무는 바위, 나무를 충실히 표현하는 것이 아니라 자신의 영혼과 감정이 거기에 반영되도록 하는 것이라고 믿었다. 그는 독일에 상징적 풍경화를 정착시키는 데 많은 역할을 했다. 〈안개 바다 위의 방랑자〉에서처럼 프리드리히는 특정 지역을 묘사하거나 자연을 이상화하지 않고 새로운 의미의 풍경화를 그렸다. 그림의 명암 대비 및 현실과 신비의 세계를 융합시킨 것 같은 발상이 흥미롭다.

구도는 세상에 대한 자신의 해석을 표현하기 위해 계산된 것이며 상징과 은유를 혼합하면서 무상과 운명을 표현한다.

그림은 전경의 어두운 부분과 나머지 부분을 차지하는 밝고 흐릿한 풍경으로 분리된다. 이 대비가 워낙 강해서 중경은 잘 눈에 띄지 않는다. 이렇게 해서 중경에 회화적으로 비어 있는 느낌이 생기고 깊은 구멍이 있는 것처럼 보인다. 중경이 삭제되면서 전경에서 후경까지 관습적인 풍경을 거부하고 있다. 거기서 바로 그림을 장악하는 어지러운 느낌이 만들어진다. 공백의 어지러움과 황폐함, 남자는 안개와 공간 앞에 있고 자기 발밑의 낭떠러지를 무시하고 있다. 이 사람은 여기서 다른 사람을 만나지 않고 감상자도 만나지 않는다. 지평선과 주인공 사이의 간격은 존재의 부재를 상징한다. 오직 광활한 자연과만 마주하고 있는 인간의 모습이 극적으로 그려졌다. 남자의 옷차림이 험한 산을 오르기에 적합하지 않은 것처럼 보이면서 이 장면의 비현실성을 강조한다. 이 비현실성은 인물을 더 고독해 보이게 만든다. 이런 현실감 상실이 그림에 감수성의 표현이나 이성에 대한 반론 같은 낭만적인 상징을 부여한다.

전경에서 등을 보이고 홀로 서 있는 이 사람은 산꼭대기에 위치해 있다. 그림의 각도가 주인공의 눈높이와 일치한다. 이 사람은 끝없이 펼쳐지는 장엄한 풍경을 바라보고 있지만, 후경의 반투명한 봉우리에 의해서 시야가 가려져 있다. 풍경이 인간과 무한함과의 만남을 흐트러뜨린다.

남자의 시선은 정확한 방향이나 특정한 목표물을 바라보고 있지 않고 불명확한 먼

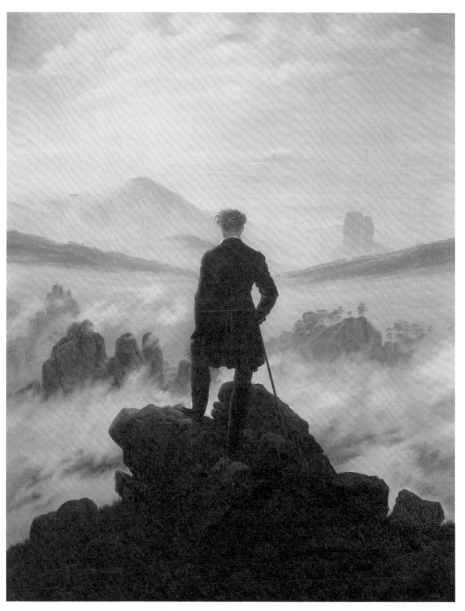

프리드리히, 〈안개 바다 위의 방랑자〉, 1817년경,
캔버스에 유화, 94.8×74.8cm, 함부르크 미술관, 함부르크

곳을 바라본다. 먼 곳에 대한 동경은 낭만주의자들에게 공통된 현상이다. 먼 땅과 먼 과거는 현실 도피를 원하는 낭만주의자들에게 목적지였고 내면의 자아를 찾아가는 데 거쳐야 할 세계다.

프리드리히는 곧장 중심 이미지로 감상자를 유도한다. 이는 전경으로의 접근을 차단하면서 모든 후퇴를 불가능하게 한다. 이런 구성은 자연에 강력함을 주고 자연의 형태가 중심이 된다. 거의 비이성적인 풍경은 열정과 힘의 상징처럼 보인다. 여기에서 풍경은 자연의 신비를 생각하게 하는데 이는 그의 준비 작업에서부터 시작된다. 프리드리히는 여러 장소의 크로키를 한 그림에 혼합하고 다른 작가들이 그린 낯선 장소도 이용한다. 경험을 되찾기 위해서 같은 크로키를 여러 번 이용하기도 한다. 이는 풍경이 프리드리히가 크로키한 자연의 결합이기는 하지만 정확한 모방은 아니라는 것을 보여준다. 화가의 느낌으로 만들어지는 신비로운 풍경이다.

낭만주의 그림에서 풍경이 중요한 자리를 차지하는 이유는 보는 이의 내부 모습의 투영처럼 나타나기 때문이다. 이는 "예술가는 자신의 앞에 보이는 것뿐 아니라 자신의 내부에 있는 것까지도 그릴 줄 알아야 한다."[20]는 프리드리히의 주장과 연결된다. 남자가 바라보는 것은 여기 현실의 풍경이 아닌 자기 내부의 풍경이며 자아의 모습이다.

스페인 낭만주의, 프란시스코 데 고야

화가 자신의 감정이 예술에 드러나기 시작한 것은 프란시스코 데 고야Francisco de Goya, 1746~1828의 등장과 때를 같이한다. 고야의 작품에서부터 작가 자신의 느낌과 감정이 주제로 자리 잡는다. 이런 이유로 대중은 그에게 현대 예술의 선구자 자리를 부여한다. 프리드리히의 느낌이 미지의 세계를 향한 동경과 신비로움으로 표출된다면 고야

의 느낌은 직접적이고 자극적인 불안이다. 고야는 색도 장식도 특별하지 않은 불안만이 눈에 띄는 직접적인 표현으로 가장 잔인한 현대 비극을 묘사한다.

〈1808년 5월 3일의 마드리드 또는 처형〉은 나폴레옹 1세의 군인들이 반란군을 처형하는 장면이다. 1813년 나폴레옹 1세가 스페인을 포기하고 그의 형 조제프 보나파르트Joseph Bonaparte, 1768~1844는 왕좌를 떠난다. 나폴레옹의 점령으로 퇴위했다가 나폴레옹이 몰락하면서 복위한 스페인의 페르디난트 7세Ferdinand VII, 1784~1883는 구정체를 복구시키고 추방 및 숙청을 시작한다. 특히 프랑스에 우호적이었던 지식인들을 추방하고 숙청한다. 고야는 협력자는 아니었지만 1808년 조제프 보나파르트 왕에게 사랑과 충성을 맹세했고 스페인을 점령하고 있던 여러 프랑스군의 초상화를 제작했다는 이유로 이 그림 을 제안했다. 평화주의자로 전쟁을 반대했던 고야는 나폴레옹 군대의 침입에 반대하는 마드리드 시민들을 찬양하기 위해서 총살 장면을 그렸다.

1808년 5월 2일에서 3일로 넘어가는 날 밤에 프랑스 군인들은 5월 2일의 반란에 대한 보복으로 전투 중 잡힌 포로들을 처형했다. 조제프 보나파르트의 스페인 왕위 추대는 마드리드 시민들을 반란으로 내몰았고 반란에 참여한 시민들이 마드리드의 여러 지역에서 총살당했다. 고야는 이 장면을 목격하지는 않았지만 여러 증언을 듣고 이 그림을 그렸다.

고야는 난폭함을 규탄하고 싸움의 끔찍함을 표현한다. 감상자의 시선은 우선 빛나는 흰색 옷을 입은 희생자로 끌린다. 그리고 다음에 한 무리의 군인들을 발견한다. 군인들은 어두운 덩어리를 형성하면서 시선은 다시 흰옷의 사람으로 옮겨진다. 이 시선의 왕복은 감상자에게 이 장면에 참여하는 듯한 느낌을 준다.

고야는 어두운 부분을 많이 배치했으며 곧 죽게 되는 사람에게 조명을 비춘다. 이렇게 주인공이 누구인지 명확하게 한다. 빛은 바닥에 놓인 등불에서 오고, 죽게 되는

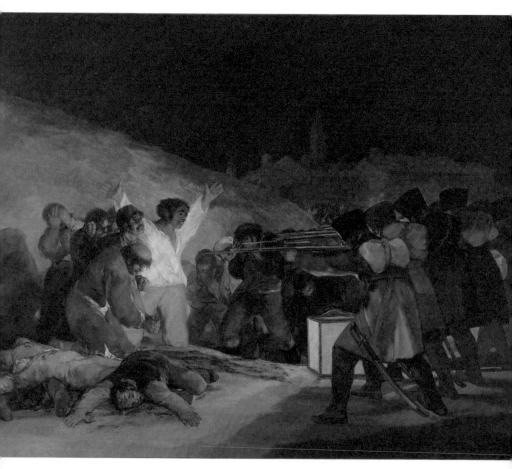

고야, 〈1808년 5월 3일의 마드리드 또는 처형〉, 1814,
캔버스에 유화, 268×347cm, 프라도 미술관, 마드리드

사람들과 죽은 사람들을 비춘다. 장면의 극적 효과와 화면의 긴장이 이 조명으로 강조된다.

조명은 인물들을 난폭하게 비추면서 그들의 세부적인 심리를 드러내 인물들의 태도와 특징을 구별한다. 그림 중앙의 흰옷 입은 사람의 눈은 군인의 총에 집중되어 있으며 얼굴은 공포로 가득하다. 그러나 이 남자는 십자가에 못 박힌 예수처럼 팔을 올리고 있다. 이 자세를 강조하기 위해서 고야는 남자의 오른손에 못 자국을 만들어 성스러운 상징을 간직한다. 죽음 앞에서의 태도와 빛을 받은 순수한 흰색 셔츠는 인물을 밝게 하는 데 만족하지 않고 성스럽게까지 한다. 이는 스페인의 항쟁을 상징한다.

전경의 자기 피에 젖어 있는 사람들은 마드리드 시민이 치른 희생을 상기시킨다. 프랑스가 저지른 탄압과 학살을 보여주려는 것이다. 곧 죽게 될 사람들은 여러 태도로 이 학살을 목격한다. 사람들은 얼굴을 가리거나, 무릎을 꿇거나, 기도한다. 이런 움직임과 많은 양의 피는 감상자의 감정을 자극하려는 고야의 의지다. 고야는 순교에 중요성을 두면서 억압의 부당함을 느끼게 하는 데 초점을 맞추고 이를 위해 복수와 응징은 전부 제외시켰다.

전쟁과 파괴의 결과인 죽음과 피만 남아서 인간의 만행을 폭로한다. 나무도 풀도 집도 삶도 사라졌다. 전부 생기 없는 흐리멍텅하고 음침한 색이다. 색도 전부 죽었다. 하늘은 캄캄하고 인질의 행렬은 어둠 속에 묻힌다. 이것은 사건의 중대성을 강조한다.

이렇게 음영의 대비는 난폭함과 고요함의 대비를 상징하며, 고요함은 사건의 끔찍함과 대비된다.

언덕은 멀리 성당부터 줄지어 밀려오는 인질들 사이의 경계를 만들고, 인질들은 언덕 밑의 구덩이 안에 있는 것 같다. 이 균열은 사람들이 비극의 끝을 바란다는 것을 말한다. 사람들은 이 전쟁, 이 참극이 일어나지 않았다고, 자신들이 여기 오지 않았다고, 이 군인들이 존재하지 않았다고 스스로를 설득한다. 그러나 눈앞에서 펼쳐지는 비극

은 잃어버린 희망을 되찾을 수 없게 만들어버렸다. 마지막 해결책은 죽이거나 아니면 죽는 것이다. 그러나 이미 결정은 내려졌다.

감상자에게 등을 보이는 군인에 의해서 처형이 표현된다. 군인은 우리가 얼굴을 구별할 수 없는 익명의 살인자다. 익명으로 존재하면서 탄압과 전쟁의 맹목적인 난폭함을 표현한다.

왼쪽에 있는 처형되는 사람들의 자세는 무서움, 절망, 용기 등의 여러 감정을 표현하는 반면 오른쪽의 등을 보이는 군인은 대비에 의해서 어떤 감정도 표현하지 않는다. 얼굴 없는 비인간적이고 야만적인 덩어리다. 이들은 열을 맞추어 뒤로 돌아서서 같은 옷을 입고, 같은 자세를 취하고 있으며, 얼굴이 드러나지 않는 그저 죽이는 기계와 같다. 이들은 총살당하기 직전의 살아 있고, 표정이 있고, 감정이 있는 사람들과 대비되면서 살아 있지만 죽은 자들처럼 묘사되었다. 삶과 죽음을 아이러니하게 대비시키면서 희생자들을 성스럽게 한다. 고야는 감정 표현에 중요성을 두어 감상자에게 감정의 이입을 불러일으키려 한다.

신에게 기도하는 사람들, 삭발례를 받은 성직자, 후경의 성당은 이 항쟁에서 가톨릭이 중요한 역할을 했다는 걸 보여준다. 스페인이 억눌리고 가라앉아 있던 바로 그 밤을 표현했지만 폭력과 강압적 힘을 부르지 않고 정신적인 힘으로 극복해야 한다는 것을 암시한다.

이 그림은 "평화는 증오로부터 만들어지지 않는다"는 메시지를 담고 있다. 이 그림은 고야의 애국심을 증명하는 도구지만, 프랑스군에 반대해서 반란을 일으킨 희생자들에 대한 오마주이자 탄압에 맞선 시민들을 찬양하는 송가이며, 스페인 정신의 구현이다. 억압에 맞서서 뭉친 자랑스러운 국가를 그렸기 때문에 스페인 사람들의 국민적 감정에 대한 오마주로 여겨진다. 이를 위해서 고야는 이성보다는 감성적으로 시민의 입장에서 사건을 다루고 드러내고자 했다. 〈1808년 5월 3일의 마드리드 또는 처형〉은

마네Edouard Manet, 1832~1883의 〈막시밀리안의 처형〉에 직접적인 영감을 제공하고 많은 현대 작가들에게까지도 영향을 미친다.

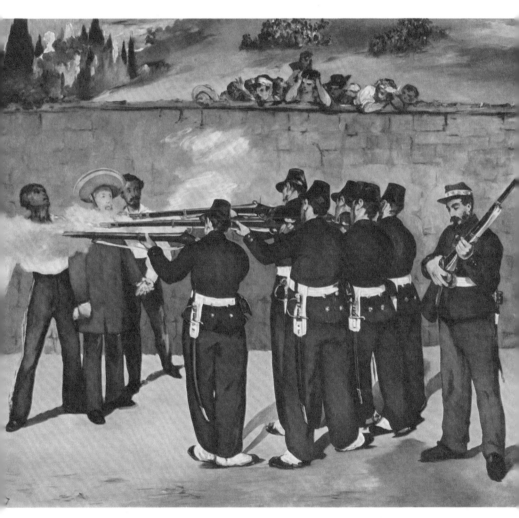

마네, 〈막시밀리안 황제의 처형〉, 1867~1868년경,
캔버스에 유화,193×284cm, 내셔널 갤러리, 런던

〈사투르누스〉는 아마도 가장 소름끼치고 무시무시한 그림일 것이다. 그럼에도 불구하고 아무렇지도 않은 것처럼 또는 모두가 인정하고 공유하는 예술인 것처럼 반 고흐의 〈밤의 카페 테라스〉나 다빈치의 〈모나리자〉처럼 여기저기서 볼 수 있다. 그렇지만 다른 걸작들을 보는 것처럼 이 그림을 감상하는 건 조금 어려운 일일 수도 있다.

고야는 사람들에게 총을 쏘는 프랑스 군인을 그렸지만 인간의 비열함을 묘사하기에는 충분하지 않다고 느꼈다. 그는 모두가 이해할 수 있는 단순한 그림, 어떤 수식이나 장식도 없고 색도 없이 악의 깊이를 상징하는 그림을 그리려 했다. 그러나 실제 삶은 그런 모델을 제공해주지 않는다. 그래서 고야는 피로 물든 사건이 풍부한 신화에서 그 장면을 찾았다. 아들에게 배반당하는 저주를 피하기 위해서 아들을 삼키고 있는 '사투르누스'를 그린 이 그림은 그리스-로마 신화에서 영감을 얻었다. 잔인함이 적나라하게 드러나는 인간의 나약함과 광기에 대한 풍자를 그리기 위해서 고야는 검정, 어두운 빨강 그리고 약간의 황토색을 선택했다. 크게 벌린 입과 겁먹은 눈 때문에 얼굴은 변형되었다. 사투르누스는 자신의 행동에 공포를 느끼는 듯해 보인다. 튀어나온 눈은 공포를 표현한다. 그러나 그는 그렇게 해야만 한다고 확신하고 자신의 범죄를 완수한다. 사투르누스의 손은 자기 아들의 몸에 달라붙어 있다. 이 아들이 아이의 몸이 아니고 축소된 성인의 몸이기 때문에 더 큰 혐오감을 일으킨다. 이것은 모든 감상자를 이 사건에 관련된 것처럼 느끼게 한다.

끔찍한 행동에 대한 공포와 두려움은 거대하다. 극도의 잔인함은 음침하고 불길한 어두운 바탕 위에서 금방이라도 번져나올 듯 도사리고 있다. 두려움과 죽음의 음침함, 불길함 같은 것이다.

아들은 거인의 손에서 피투성이 살 한 조각일 뿐이다. 악마에 사로잡힌 것처럼 보이는 사투르누스는 자기 스스로의 무서움에 내몰린다. 그의 시선은 광기를 새기고 자신의 무서움이 결국 스스로를 미치게 만든다. 극도의 공포를 얼굴과 제스처, 그리고 그

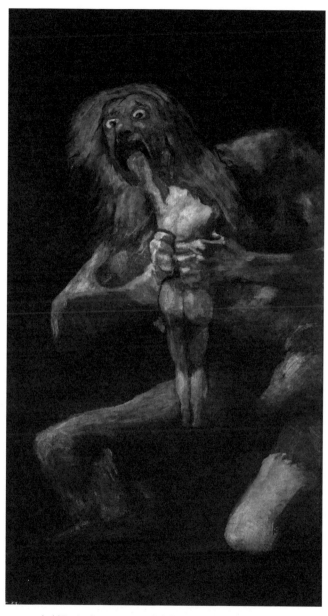

고야, 〈사투르누스〉, 1820~1823, 벽 위에 혼합재료 방식 그림을 캔버스로 옮김,
143.5×81.4cm, 프라도 미술관, 마드리드

의 변형된 몸에서 읽을 수 있다.

사투르누스는 피할 수 없는 완전한 불행, 절대적인 악을 구현한다. 스스로를 파괴하는 이런 세상은 우리를 오싹하게 한다. 왜냐하면 이 그림은 모든 인간성의 부정이기 때문이다.

이 그림은 고야가 1820~1823년 귀머거리의 농가라고 불려지던 마드리드 근교 자기 집의 벽에 직접 그린 그림이다. 이를 1874~1878년, 쿠벨스Salvador Martínez Cubells, 1845~1914가 벽에서 캔버스로 옮겼다.

고야에게도 즐거운 그림을 그리는 시절이 있었으나 나폴레옹 군대의 침입과 전쟁의 비극이 그에게 인간에 대한 비관적인 시각을 남겼다. 고야는 가장 불안하고 어두운 낭만주의로 남아 있는 그림을 그렸지만 스페인에서 가장 사랑받는 예술가 중 한 명이며 그리는 방식과 주제로 스페인 낭만주의의 시작을 알린다.

낭만주의는 어떤 획일화된 기술이나 스타일로 확인할 수는 없다. 하지만 그림에서 낭만주의는 주제를 통해서 유일성을 주장한다. 거칠고 불가사의한 자연과의 일치, 무의식으로의 잠수, 교훈을 목표로 하는 모든 것의 거부, 비이성적인 것에 대한 취미가 특징이다.

고전주의와 신고전주의가 표현의 명확성과 감정 절제를 우선시한다면 낭만주의 예술은 강한 느낌에 의해 자유로운 표현에서 그 특징을 찾는다. 르네상스 이후 서양 의식 세계에서 이처럼 거대한 변화가 일어난 적은 없었다.

이 시기에 들어서면서 철학적 연구가 객관적인 것에서 주관적으로 옮겨가기 시작했고 감정과 본능의 잠재력을 탐구하기 시작했다. 기쁨만이 아니라 고통, 슬픔, 두려움도 연구 대상으로 삼았고 고전주의적 형태를 대신할 것을 내면의 세계에서 찾아나섰다. 이때부터 예술은 지적인 주장보다 감성에 가치를 두기 시작한다.

6

현실의 연구
리얼리즘

"나는 내가 보는 것만을 그린다. 나는 천사를 그리지 않는다.
왜냐하면 나는 그것을 절대 보지 않았기 때문이다."

— 귀스타브 쿠르베

19세기 중반 프랑스 화가들에게서는 자연을 충실하게 묘사하려는 움직임이 나타난다. 이들은 낭만주의나 고전주의에서 영향을 받지 않고 자연을 묘사한다. 이런 자연주의 화가들은 자연을 직접 관찰하면서 생기는 느낌을 중요시했지만 기술이나 형식에서는 이전 세대와 다르지 않다. 하지만 그들은 그저 눈으로 보는 것만은 아니다. 예리한 눈과 강한 느낌, 그리고 자연과 조화되는 자세를 가지고 그림을 그린다. 자연의 객관적인 현상에 몰두해서 자연을 직접 관찰한 뒤, 그 느낌에 근거를 두고 자연스러운 현상을 존중한다. 이를 위해서 자연주의자들은 도시를 떠나서 야외에서 그림을 그린다.

파리에서 남동쪽으로 60킬로미터 정도 떨어진 퐁텐블로Fontainebleau 근처의 바르비종Barbizon이 그중 한 곳이다. 퐁텐블로 숲과 벌판 사이에 위치한 작은 마을 바르비종은 표현의 자유를 찾는 젊은 작가들이 선호하는 장소였다. 바르비종에 화가들이 모이면서 바르비종파라 불리게 되는 풍경화가들의 무브망이 생겨나게 된다.

화가들이 바르비종에 모일 수 있었던 데는 세 가지 조건이 갖추어졌기 때문인데, 첫째는 물감을 튜브에 담아 유통하는 새로운 방식이 생겼기 때문이다. 튜브에 들어 있는 물감 없이는 야외 그림이 발전할 수 없었을 것이다. 둘째는 바르비종에서 식료품 가게를 운영하던 간느Ganne 부부가 식당 겸 여인숙을 열어 젊은 작가들이 숙식을 해결할 수 있었기 때문이다. 이 여인숙은 현재 바르비종파 미술관[21]으로 그때 그 모습을 유지하고 있다. 그리고 마지막으로 1837년 파리 생 라자르Saint-Lazare 역이 생기고 여행객을 위한 열차가 개통되면서 화가들의 이동이 수월해졌기 때문이다.

인간의 존엄과 노동의 가치, 밀레의 작품 세계

1840년대 중반, 바르비종에 정착한 장 프랑수아 밀레Jean-François Millet, 1814~1875와 함

께 프랑스 미술의 새로운 시대가 열린다. 밀레는 네덜란드 화가들 이후 처음으로 그림에서 일에 대한 주제를 보여주는 화가다. 〈이삭 줍는 여인들〉에서도 일하는 농부들이 화면을 차지하고 있다.

이 그림을 그린 밀레의 목적 중 하나는, 시골 지역의 궁핍함에 대해 무지했던 도시 관람객의 마음을 뒤흔들어놓고자 하는 것이었다. 자연에 대한 관심에 현실 직시를 목표로 하는 생생한 묘사가 더해진다.

이 그림의 구성을 보자. 그림은 두 부분으로 나뉜다. 그림의 3분의 1은 하늘이 차지하고, 나머지 3분의 2는 땅이 차지한다. 하늘에는 위협적이지 않은 철새 떼 외에 아무것도 보이지 않는다. 이는 프랑스인의 대다수를 차지했던 농업 인구가 19세기 중반부터 엄청나게 줄어들기 시작하지만 농사는 여전히 사람들을 위한 양식을 생산하는 중요한 일이라는 것을 전제로 한다.

밀레는 전경에 허리를 굽히고 시선은 바닥으로 고정되어 있는 이삭 줍는 세 명의 여인을 위압적인 비율로 크게 그렸고 이와는 반대로 후경에는 아주 작은 크기로 수확하는 사람들을 배치했다.

이삭을 줍는 것은 당시 철저하게 통제되었는데 이 여인들은 이삭 줍는 걸 허락받고 이미 수확이 이루어진 논에서 떨어진 이삭을 해가 지기 전에 빠르게 줍고 있다. 여인들은 농촌의 프롤레타리아 신분을 표현한다. 새나 쥐보다도 자유가 적은 가장 가난한 이 이삭 줍는 농부들을 밀레는 그림의 중심으로 선택했다.

밀레는 화면상 크기, 위치 및 묘사를 통해서 중심 주제를 확실하게 보여준다. 각각의 이삭 줍는 여인들의 동작은 이삭을 줍는 각각의 동작을 구현한다. 그림의 오른쪽에 위치한 얼굴이 제일 많이 보이는 여인은 반 정도만 굽히고 긴장된 손으로 이삭을 찾는다. 그림 왼쪽의 파란 머릿수건의 여인은 찾은 이삭을 줍기 위해 허리를 굽힌다. 가운

밀레, 〈이삭 줍는 여인들〉, 1857,
캔버스에 유화, 83.5×110cm, 오르세 미술관, 파리

데 있는 여인은 몸이 반으로 접혀서 얼굴은 이미 일이 삼켜버린 듯 거의 사라지고 이삭을 줍는다. 완수한 동작이다. 과장된 손은 이 여인들의 동작을 명확하게 한다. 일할 때 가장 고통받는 신체 중 세 부분인 무릎, 허리 그리고 등을 강조해서 이삭 줍는 동작을 묘사하고 육체의 이동에 의해서 동작의 연결을 도입한다. 얼굴이 거의 드러나지 않은 이들의 자세가 그것을 말해준다. 이들은 몸으로 말한다.

밀레는 이렇게 해서 구부리고(찾다), 줍고(발견하다), 일어나고(줍다)의 힘들고 반복되는 노동을 전경에 배치시켰다.

저녁노을이 이삭 줍는 여인들을 엄숙한 분위기에 잠기게 한다. 이 노을빛은 이삭 줍는 여인들의 볼륨을 강조하고 이들에게 고전적인 조각 같은 외형을 준다. 이 빛은 이 여인들의 손, 어깨와 등, 허리를 강조하고 옷 색깔을 진하게 한다. 이런 빛 처리와 고전적인 조각 같은 볼륨감으로 밀레는 노동에 엄숙한 가치를 부여했다. 그러나 감동적 표현과 감상주의가 배제된 슬프지 않은 장면이다. 이삭을 줍는 농부들은 자존심 있는 노동의 이미지 그 자체다. 빛과 그림자로 신성한 가치를 부여하고 구성의 단순함에 의해서 인물들에게 품위를 부여해서 단순한 농촌의 노동에 성서적인 중요성을 준다. 노동의 가치를 통해서 밀레는 이 이삭 줍는 여인들에게 '빈곤하지만 진정한' 모습의 상징적인 가치를 부여한다.

그림은 있는 그대로의 아름다운 세계를 보여준다. 밀레는 이렇게 자신이 알고 있고, 자신이 좋아하는 세계를 그린다. 소농 계급이 혹독한 삶을 살아갈 수밖에 없도록 몰락해 있었다는 점을 밀레는 알고 있었다. 그리고 그는 산업화에 의해서 생겨난 시장이 언젠가는 모든 역사적 의미의 상실을 수반하게 될 수도 있다고 감지했다.

멀리서 수확하는 사람들과 전경의 이삭 줍는 사람들을 시각적으로 명확하게 구분함으로써 이삭을 줍는 여인들의 피곤함과 멀리 보이는 수확의 즐거움은 극명하게 대비된다. 밀레는 멀리 있는 수확의 풍요로움을 흐리게 처리하면서 금빛 가루 같은 분위기를

만든다. 수확은 햇빛에서 이루어지며, 그들에게 어둠은 내리지 않는다. 그들은 농촌 삶의 가장자리가 아니라 중앙에 있다. 수확의 땀으로 무거운 옷은 벗어놓아서 흰색 옷이 주도적이다. 이렇게 여름의 찬란함을 보여준다. 밀레에게 여름은 수확의 장엄함과 황금색의 아름다움으로 눈부시지만 이는 너무 멀어서 작고 뿌옇게 보인다. 화면 오른쪽에 멀리 떨어져서 말을 타고 있는 인물은 아마도 관리인으로, 그는 일을 감독하고 이삭 줍는 여인들이 규칙을 준수하는지 감시하는 역할을 한다. 이 관리인은 소유주의 존재를 연상시킨다. 멀리 보이는 이 풍성함과 전경의 이삭 줍는 여인들과의 갑작스러운 크기의 변화가 바로 소유주와 프롤레타리아 계급 사이의 사회적인 거리를 암시한다.

이삭 줍는 여인들과 멀리 보이는 추수, 이 두 사건의 명백한 분리는 사회적인 문제의식의 증명이다. 그러나 세 여인의 궁핍과 추수의 풍성함 사이의 대비가 밀레의 항의는 아니다. 리얼리즘을 옹호했던 비평가 쥘-앙투안 카스타냐리Jules-Antoine Castagnary, 1830~1888의 언급처럼 사실상 모티브는 비통하지만 솔직함으로, 거짓이나 과장 없이 거대한 진짜 자연의 부분을 재현한다. 밀레의 리얼리즘은 귀스타브 쿠르베Gustave Courbet, 1819~1877의 리얼리즘과는 완전히 다른 것이다. 밀레에게는 쿠르베의 혁명 의식이나 투사 정신은 없지만 그가 보는 모든 것이 그의 가슴을 울렸고 이는 그림에 녹아들었다.

일이 자연의 힘에, 사람의 손에, 시간에 연결되어 있던 그 시대는 빈곤과 피곤을 낳았지만 인간의 존엄을 지켰다는 밀레의 주장을 보여주는 듯하다.

밀레는 1847년 이후, 특히 1849년 바르비종에 정착하면서부터 당시 프랑스 인구의 3분의 2를 차지했던 소농 계급의 삶을 보여주는 데 주력했다. 1789년의 프랑스 혁명은 소작농들을 봉건적인 노예 상태에서 해방시켰지만, 19세기 중반까지 그들은 자본주의가 낳은 희생자로 전락하고 있었다.

밀레의 주제 선택은 시골 지역의 이런 궁핍함에 대해 알리려는 것이었으며 또 과거

에 대한 향수와 관련된 것이었다. 마을을 떠났던 다른 많은 사람들과 마찬가지로, 밀레도 농부 집안의 장남으로 태어나 어려서부터 양치기로, 농부로 살았던 어린 시절에 대한 향수를 가지고 있었다. 하지만 밀레의 향수는 개인적인 것만은 아니었다. 그는 진보에 대해 회의적인 시각을 가지고 있었고 그것을 오히려 인간의 존엄성에 대한 위협으로 여겼으며, 전통 보존과 자연의 리듬을 존중하는 농부의 노동 가치에 의미를 두었다. 이는 인간의 본질이 정신이 아닌 노동에 있다고 본 마르크스주의 사유와 관계가 있다. 인간은 노동을 통해 자신을 실현시켜 나가는데 자본주의와 산업 사회는 노동을 기계적인 것으로 만들어 노동으로부터 인간을 소외시켰다. 농부는 자신의 노동으로 키운 농작물에서 자부심을 느끼지만 죽지 않기 위해서 강제로 일하는 노예의 노동은 의미 없는 고통일 뿐이다. 자본주의와 산업 사회는 인간의 노동을 이런 노예의 노동과 같이 만들어버렸다. 노동자들이 생산한 물건은 생산자의 능력으로는 살 수조차 없는 것으로 이제 노동은 죽지 않기 위해 치러야 하는 고통이 되어버렸다.

나아가 자본주의 사회는 다른 사람의 노동을 돈으로 사고팔 수 있는 상품으로 여긴다. 이런 사회에서 사람은 사라진다. 마르크스는 사람들이 노동을 소유하는 것이 아닌 그 자체로 가치 있는 것으로 볼 때 인간다운 사회가 가능해진다고 주장했다.

마르크스는 본격적으로 미적 연구에 전념하지는 않았지만 예술의 진정한 역할을 사회 비평으로 보았으며 예술은 사회의 부당함과 자신의 삶을 이해할 수 있도록 한다는 주장에서 밀레와 생각을 같이하고 있음을 엿볼 수 있다.

밀레는 마을을 감상적인 것으로 그려놓지는 않았다. 〈이삭 줍는 여인들〉에서 넓은 땅은 땅의 소중함을 표현하고, 짚 더미의 둥근 선과 이삭 줍는 여인들의 굽은 등 사이의 유사성에 의해서 만들어지는 상관성은 농부들의 노동의 가치를 가리킨다. 높게 자리잡은 지평선으로 인해 땅에 더 가까이 있게 보이는 여인들은 시골의 자연스러운 요소처럼 보이면서 어머니와 땅이 가지는 상징성을 공유하고, 그 땅에 사는 사람의 소

중함을 보여준다.

　밀레의 그림에서처럼 19세기 중반의 자연주의와 리얼리즘을 구분하기는 쉽지 않다. 자연의 연구라는 큰 유사성을 갖고 있고 리얼리스트적인 재현이 있지만 리얼리즘은 정확한 현실을 묘사하면서 사회 배경을 보여주려 한다. 그러나 많은 이론들이 주장하는 것처럼 개념 자체가 명확하지 않고 그 경계가 불분명하기 때문에 오히려 리얼리즘의 시기를 말해야 한다.

　신고전주의의 생기 없는 이상과 낭만주의의 느낌이나 상상력과 상반되는 반응을 나타내는 리얼리즘 시기를 이쯤에서 언급하는 게 적절하다. 동시에 자연을 표현하기 위해서 화가들이 선택한 방식으로 리얼리즘을 얘기할 수 있다.

쿠르베의 모티브 선정, "본 것만 그린다"

프랑스 리얼리즘은 귀스타브 쿠르베의 그림과 함께 절정에 이른다. 〈돌 깨는 사람들〉은 그림에 역사적인 차원을 부여한다. 이때까지 큰 사이즈는 역사화에만 적용되었고 일상생활은 작은 크기의 이야기 형식으로 묘사되었다. 하지만 쿠르베는 일상생활의 그림을 큰 사이즈로 그리면서 이야기에 웅장하고 고귀한 역사성을 부여한다.

　쿠르베는 돌 깨는 사람을 그린다. 와이셔츠가 찢어진 젊은이와 구멍 나고 기운 옷을 입은 나이 든 사람의 모습에서 지친 삶이 보인다. 깨진 돌이 가득 들어 있는 무거운 바구니를 무릎으로 받치면서 드는 젊은 남자는 감상자로부터 등을 보이고 있다. 다른 돌 깨는 더 나이 든 사람의 얼굴도 챙이 넓은 모자에 가려져 있어 얼굴이 보이지 않는 건 마찬가지다.

　이들은 모든 사회 계층을 대표하는 익명의 인물들이다. 이렇게 이 그림에는 개인

쿠르베, 〈돌 깨는 사람들〉, 1849,
캔버스에 유화, 159×259cm, 드레스덴 국립미술관 소장되었었으나 2차 대전 중 파손

의 운명은 없고 종속된 사회 계층의 빈곤, 비참 그리고 불행만이 있다. 이들은 아무도 없는 곳에 둘만 버려진 듯 전경에 배치되어 있다. 전경 외에 중경도 후경도 없다. 중경과 후경에는 그저 넓은 붓질로 표현된 먼지만 가득해서 이들을 고립시키며 돌 깨는 일 안에 가두고 있다. 그림의 오른쪽 나이든 남자의 망치 아래 위치한 냄비와 둥근 빵, 숟가락은 이들의 고립과 지친 삶이 무엇을 위한 것인지를 잊지 않게 한다. 심지어 둥근 빵은 나이 든 남자가 깨고 있는 돌덩어리와 비슷해서 식사보다는 돌 깨는 일을 생각나게 한다.

쿠르베는 일반적인 계층을 제목으로 선택했다. 구체적인 어떤 스타일이 아니라 그냥 '돌 깨는 사람'이다. 리얼리즘의 중요한 포인트는 이상의 부정이라고 주장한 쿠르베답게 이 그림에 이상화나 특별한 묘사는 없다.

쿠르베는 파리 북쪽의 생 드니Saint-Denis 성으로 그림을 그리러 가던 길에서 이 돌 깨는 사람들을 만났다. 그는 완벽한 빈곤 앞에 서게 된 것이다. 쿠르베는 여기서 두 인물의 반복 자세를 통해서 수공업의 고통을 알린다. 인물들의 몸과 동작은 생동감 있는 움직임이라기보다는 정지되고 굳은 느낌이다. 노동이 사람을 지워버린 것이다. 주체성을 잃은 개인이 주는 불쌍함은 사회의 불공평에 대한 반응이다.

쿠르베는 명확하고 간단한 방법으로 모티브 선정에 대해서 말한다. "나는 내가 보는 것만을 그린다. 나는 천사를 그리지 않는다. 왜냐하면 나는 그것을 절대 보지 않았기 때문이다."[22] 볼 수 없거나 만질 수 없는 것들의 이미지를 만들려고 노력하지 않는 동시대 독일 작가 케테 콜비츠Käthe Kollwitz1867~1945를 떠올리게 하는 말이다.

아름답게 하거나 미화시키는 걸 찾지 않는 리얼리즘이다. 여기서 리얼리즘은 미학적인 것과 정치적인 것을 결합하면서 다른 차원을 갖는다. 현실의 진정한 이미지를 소설에 주는 오노레 발자크Honoré Balzac, 1799~1850나 에밀 졸라Émile François Zola, 1840~1902처럼 화가들도 일상의 현실에 들어가려고 한다. 쿠르베는 예술을 고급스럽

거나 특별한 즐거움처럼 구상하는 게 아니라 서민의 표현 수단처럼 구상한다. 그래서 낭만적인 감정 이입이나 감격은 생생한 현실감을 위해서 의도적으로 제외했다. 매일 매일의 삶이 서사적이고 역사적인 예술적 주제와 동등한 중요성을 갖는다. 쿠르베는 예술이 자연의 모티브를 베끼는 것으로 만족될 수 없다는 것을 상기시킨다.

1850~1851년의 살롱에 전시된 〈오르낭의 장례식〉은 리얼리즘의 대표적 작품이

다. 그가 정한 처음 제목인 〈사람들의 얼굴 그림, 오르낭의 장례식 기록〉을 보면 쿠르베의 의지가 확실하다. 다시 말해서 고향 마을에서 관찰한 장면을 그리겠다는 것이다. 역사적인 의도가 제목으로 형성됐지만 위치 이외에 어떤 정확성도 없다.

이 그림은 쿠르베의 고향인 프랑스 중동부에 위치한 오르낭의 새 묘지에서 펼쳐지는 장면이다.

쿠르베, 〈오르낭의 장례식〉, 1849~1850, 캔버스에 유화, 311.5×668cm, 오르세 미술관, 파리.

그림의 어둡고 창백한 색은 사람을 묻기 위해 구덩이 주변에서 진행되는 장례식과 조화를 이룬다. 누구의 장례식인가? 전경의 구덩이는 인간이 사라질 저 너머를 상징하면서 쿠르베의 리얼리즘은 모든 초월의 부정임을 상기시킨다.

당시 비평가들은 서민의 이야기를 세로 311.5센티미터 가로 668센티미터의 크기에 이렇게 장대하게 표현한 것에 격분했다. 지금까지 사이즈가 큰 작품들은 전통적으로 역사적인 장면이나 신화, 종교적인 장면에만 할애했는데, 이런 일상적인 회화를 대형 작품으로 그림으로써 일련의 질서를 뒤흔든 데 대해서 사람들은 놀라움을 감추지 못했다.

이렇게 일반인들을 실물 크기의 위엄 있는 역사적 주역으로 표현하고 일상을 중요한 벽화로 변형하면서 쿠르베는 새로운 장르를 개척한다. 죽음은 모두의 마지막 순간이기는 하지만 개개인에게는 역사적인 대사건이다. 바로 이런 측면에서 쿠르베의 〈오르낭의 장례식〉이 흥미로운 것이다. 이를 그리면서 쿠르베는 일반 대중들과 그들의 일상을 그림으로 영원하게 만든다.

그림 뒤 배경의 석회암 절벽은 쿠르베의 고향인 오르낭의 특징적인 풍경으로 이 장례식이 마을의 중심에서 떨어진 새 묘지에서 진행되었다는 것을 알린다. 아무것도 없는 벌판 중간에 구덩이를 판 것처럼 해서 새 묘지를 강조했다. 이는 전통적으로 마을 안의 성당 주변에 있었던 묘지가 프랑스 대혁명 때 많은 사람들이 희생을 당함으로써 부족해져 분산되었다는 사실을 전달하며, 프랑스 대혁명 당시 수많은 사람들의 죽음을 떠올리게 한다.

이렇게 쿠르베의 그림은 혁명을 통해서 정치에 들어간 민중이 예술에도 들어가기 원한다는 걸 보여준다. 쿠르베의 입장은 사회 계층 간의 서열을 제거하고 평등을 주장하는 현실의 반영이다.

쿠르베는 정확한 순간을 그렸다. 가운데 장례식을 진행하는 사람들, 왼쪽의 남자

들, 그리고 오른쪽의 여자들 이렇게 세 그룹으로 나뉜 장례 행렬이 묘지에 있다. 남자들은 검정 양복을 입고 그중 몇몇은 긴 모자를 썼다. 여자들은 흰색 머리쓰개와 검정색 후드를 썼다. 대부분은 손에 흰 손수건을 들고 울고 있다. 두 줄로 선 20여 명의 인물들은 오르낭의 주민들로 쿠르베가 자기 작업실로 한 명 한 명씩 오게 해서 그림을 그렸다. 이것은 '그림이 구체적인 예술이며, 표현에서 실제 존재하는 것들로만 이루어질 수 있다'는 쿠르베의 생각을 보여주는 것이며 현실의 기록적 차원을 갖는다. 이렇게 일상은 쿠르베로부터 영원함이 된다.

쿠르베가 그림을 완성한 1850년은 산업혁명 시기였다. 생산 기술의 혁신적 발전 앞에서 낭만주의의 정신적 열정은 거추장스러운 것이 되었다. 중산층은 사회를 장악하고 정치 도덕적 개념을 주입시키려 했으며 노동자 계급은 자신들의 요구 조건을 피력할 방법을 모색한다. 두 사회 계층이 서로 다른 희망으로 동행하는 이런 사회 배경에서 예술가들은 노동자의 편에 서지 않고, 중산층에서도 멀어져서 따로 떨어져 홀로 선다.

쿠르베는 중산화된 살롱 화가들의 아카데미즘과 위선을 제거하고 가난한 사람들과 시골의 생생한 현실을 보여주면서 작가의 역할을 재정의하고 있다.

신부는 장례복을 입고 구덩이 반대편에 있는 사람들과 마주하고 있다. 구덩이를 파는 인부는 겉옷과 모자를 근처에 벗어놓고 관이 도착하기를 기다리면서 한쪽 무릎을 바닥에 놓고 있다. 캔버스 중간쯤 위치하는 그의 시선은 십자가 쪽을 바라보면서 우리를 장례식의 정신적 세계로 안내한다. 반면 그의 몸은 구덩이 쪽에 있으면서 우리를 현실로 잡아 끈다. 인생에서 아이러니를 가장 적게 초래하는 것이 있다면 그것은 아마도 죽음이며, 무엇인가가 성스럽게 남아야 한다면 그것은 마지막 순간이다. 이런 의미에서 쿠르베는 순수하고 구체적인 이미지를 주려고 했음을 알 수 있다.

7

보이는 것과 존재하는 것
인상주의

"화가는 그 시대에서 본 것을 그려야 한다."

— 에두아르 마네

인상주의는 근대 미술에서 매력적인 시기 중 하나이며 동시에 현대인들이 좋아하는 시기 중 하나다. 현재도 계속되는 성공적인 전시 및 최고가의 판매가 등은 인상주의의 이런 영향력을 증명한다. 그러나 인상주의 그림은 워낙 현대적이어서 당시 사람들에게 인정받는 데 약 30년 정도가 걸렸다.

1860년부터 프랑스에서 생겨난 인상주의는 '회화적 표현이 변화되어왔다면 그것은 현대 생활이 필요로 했기 때문'이라는 페르낭 레제Fernand Léger, 1881~1955의 주장을 빌리지 않더라도 현대화·산업화에 기초하고 있음을 부인할 수는 없다. 산업화로 인해 수십 년 사이에 직업 없는 수많은 농부들이 일자리를 찾아서 도시로, 파리로 상경하게 되고 그로 말미암아 파리 인구는 갑자기 두 배가 된다. 1831년에 78만 5,862명이었던 파리 인구는 1861년 169만 6,141명[23]으로 증가한다. 이렇게 파리는 인구가 100만 명이 넘는 세계에서 세 번째로 큰 도시가 되지만 번창하는 수도에 걸맞은 게 아무것도 없었다. 그때부터 도시 정비가 시작되고 지금 같은 넓고 곧은 길이 시내 중심에 생겨난다. 넓은 길은 많은 사람들의 이동을 수월하게 하고 공기를 순환하게 하며 경찰과 군대가 신속하게 출동하게 하지만 이런 도시 재구성이 사회 파괴를 촉진해서 다양하던 파리 인구가 걸러진다. 노동자와 공장은 파리에서 밀려나서 외곽에 자리 잡고 도시는 귀족 계급이 차지한다. 넓은 길은 귀족의 집들로 장식되고 파리는 현대적인 도시이며 우아한 귀족의 도시가 된다.

전 세계의 예술가들이 이런 분위기에 매료되어 파리로 모여들기 시작한다. 새로운 도시는 이들의 영감의 원천이 되었다. 이곳에서 예술가들은 아름다운 큰길, 새롭게 연 유흥 장소, 현대적인 역사驛舍, 도시 공원의 피크닉 등 도시 삶의 모든 면을 그림으로 옮긴다. 그들은 주변 자연과 일상생활에서 소재를 선택하고 세계적인 문화 도시의 한가운데서 그림을 그리기 위해 아틀리에를 떠난다. 이들의 목표는 여가 생활의 즐거움이나 자연의 아름다움 또는 빛의 끝없는 연구, 다시 말해서 우리 사회의 갈망인 변화

하는 삶의 즐거움을 그리는 것이다. 현대적인 삶의 특징을 가지고 있는 모든 주제가 예술로 들어오게 된다.

이런 그림이 발전하는 것은 빠르게 변화하는 삶의 방식 그리고 빠르게 진행되는 사회의 발전과 관계가 있다. 화가들은 시대의 변화와 움직임을 잘 포착하기 위해서 새로운 회화적 표현과 시각적 방식을 연구한다. 이들의 관심은 인상, 즉 짧은 순간에 화가가 시각적으로 지각한 대상을 화면으로 옮기는 것이다. 이를 위해서 인상주의 화가들은 중립적인 객관성으로 실제로 보는 것만을 그리기 원하며 상징적인 가치를 주지 않고 일상생활을 다룬다. 인상주의 그림의 특징인 가벼운 붓 터치, 밝은색 및 스냅 사진 같은 장면들은 이전까지의 그림과 근본적인 단절을 나타낸다. 이들은 색의 가치와 빛, 그리고 그 안에서의 형태의 조형성에 집중한다.

이렇게 인상주의 화가들은 색이 사물의 불변의 성질이 아니라 날씨나 빛의 반사 작용같이 사물의 표면에 영향을 미치는 요소들에 의해 변화하는 것임을 발견한다. 다시 말해서 보여지는 방식이 빛과 함께 변한다는 것과 빛의 밝기 정도에 따라서 대상이 다르게 보인다는 것을 확인한 것이다. 그렇기 때문에 빛이 단순히 밝은 게 아니라 자체의 가치를 지닌다고 알게 되고 빛에서 사물은 색과 형태를 잃는다는 것도 파악하게 되었다. 이렇게 외곽선은 약화되고 오브제 자체를 거의 시각에서 잃어버리게까지 되면서 빛의 순간적인 성질을 표현한다.

순간적 느낌을 그린 '모네'

클로드 모네는 이러한 인상주의의 특징을 모든 화가들 중에서 가장 많이 그림에 적용한 화가이며, 이런 자연스러운 현상을 제일 잘 연구하고 끊임없이 그린 화가다. 모

네가 아틀리에에서 그리는 그림에 만족하지 못하고 야외로 나간 건 자연스러운 모습이다.

모네의 풍경은 실제로 경험한 시각적인 느낌을 포착한다. 그에게서 중요한 것은 사물의 아름다움이 아니라 순간적인 느낌이다. 순간적이고 일시적인 느낌을 스냅 사진처럼 화면에 고정시키는 것이다. 도망치는 인상을 화폭에 옮기는 것, 이것이 바로 모네가 평생 주목했던 것이다. 그러나 이는 순간적인 것을 만들어내는 게 아니라 본질적인 것을, 기본적인 것을 추구한다.

이렇게 해서 모네의 그림은 현실을 색칠된 요소로 해체시키는 느낌을 일으킨다. 그림은 색의 복잡한 구성이 되고 색의 분열이 된다. 햇빛에 의해서 결정된 자체 가치를 가지는 여러 색에 수많은 색을 병렬시키면서 오브제는 그 존재감이 약화된다. 모네에게서 오브제는 화가의 순간적인 느낌을 위해 화면 안에서 용해된다.

모네는 1890년대 유일한 주제를 시간을 달리해서 그린다. 즉 같은 대상을 다양한 빛 조건에서 접근하려고 했다. 모네의 〈짚 더미, 늦여름〉1891과 〈짚 더미, 늦여름〉1890~1891, 그리고 〈짚 더미, 석양〉1891은 그가 1890년 여름부터 1891년 겨울까지 프랑스 지베르니Giverny의 자신의 집 부근의 들에 세워지는 짚 더미를 30여 차례 그린 연작 중 하나로 이런 모네의 연구를 잘 드러낸다. 그러나 모네도 처음부터 이렇게 여러 개를 그릴 생각은 아니었다. 흐린 날씨에 한 장, 햇빛 비칠 때 한 장 이렇게 두 장이면 충분할 줄 알았던 짚 더미 그림의 양은 그 모델인 짚 더미를 방불케 되었다. "……빛의 상태가 벌써 바뀌었다. 따라서 자연의 특정한 외관의 충실한 느낌을 표현하고 여러 다양한 느낌으로 복합된 그림을 하지 않기 위해서 캔버스 두 개는 충분하지 않았다."[24]

1890년 10월 지베르니에서 짚 더미를 그리면서 모네는 제프루아Gustave Geffroy, 1855~1926에게 편지를 쓴다. "하면 할수록 내가 찾는 것은 '순간적임'l'instantanéité', 특

모네, 〈짚 더미, 늦여름〉, 1891, 캔버스에 유화, 60.5×100.8cm, 오르세 미술관, 파리(왼쪽 위)
모네, 〈짚 더미, 늦여름〉, 1890~1891, 캔버스에 유화, 60×100.5cm, 시카고 미술관, 시카고(오른쪽 위)
모네, 〈짚 더미, 석양〉, 1891, 캔버스에 유화, 73.3×92.7cm, 보스턴 미술관, 보스턴(아래)

히 외관이다. 이를 표현하기 위해서는 작업을 많이 해야만 한다는 게 보인다."[25]

짚 더미의 세부를 그리는 대신 모네는 색과 빛을 중요한 창작 요소로 선택했다. 빛이 고정된 형태에 미치는 영향을 연구한 것이다. 지베르니는 파리에서 서북쪽으로 약 88킬로미터 떨어진 곳에 위치한 작은 동네이며 많은 인상주의 화가들이 머물렀던 곳으로 모네가 많이 그린 루앙 대성당이 있는 도시, 루앙Rouen은 지베르니에서 서쪽으로 약 67킬로미터 떨어진 곳에 위치한다.

1892년부터 1894년 사이에 모네는 루앙 대성당의 정면을 그린다. 20점의 성당 정면 그림이 1895년 뒤랑뤼엘Durand-Ruel 갤러리에서 전시되었지만 반응은 일관되지 않았다. 호평과 함께 "하늘과 바닥이 부족하다", 혹은 "대상과의 거리에 대한 정보가 부족하다"는 등의 혹평이 있었다. 루앙 대성당은 높이 151미터로 성당이 완성된 1876년(1880년 쾰른 대성당이 생기기 전까지) 당시 세계에서 제일 높았다. 이런 사실만으로도 모네의 관심을 끌기 충분했다. 루앙 대성당은 1145년 시작해서 1250년경 완성된 (이후 3세기 동안 확장 공사가 이어진다) 고딕 스타일 건축이며 정면의 비대칭으로 가장 인간적인 대성당으로 여겨진다. 루앙 대성당 및 〈짚 더미〉 연작들은 같은 모티브지만 각각의 그림은 여러 다른 빛에 의해 만들어지는 분위기로 자체의 유일한 가치를 갖는다는 걸 보여준다.

지베르니를 가는 기차는 지금처럼 그때도 파리의 생 라자르Saint-Lazare 역에서 출발하는데 모네가 1877년에 이 역을 그렸다. 생 라자르 역은 파리에서 가장 오래된 역으로 프랑스 서부로 가는 기차는 대부분 이곳에서 탄다. 생 라자르 역은 1837년 8월 개통되었으며 당시 역은 지금과는 비교가 안 되게 작았다. 현재 이용되는 생 라자르 역은 1840~1841년 건축되어 철도 수송이 증가하면서 1852년부터 1892년 사이에 역

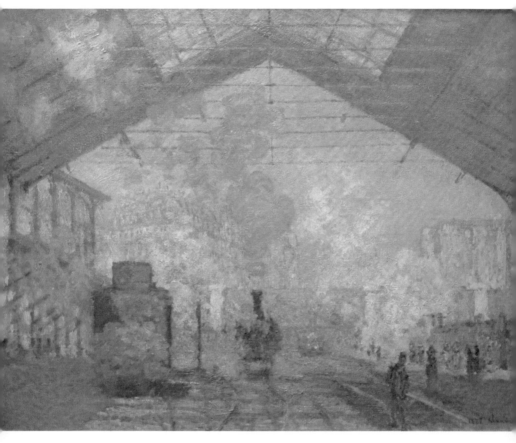

모네, 〈생 라자르 역〉, 1877,
캔버스에 유화, 75×105cm, 오르세 미술관, 파리

건물과 철로가 여러 차례 증설된 후 1867년부터 점차 지금의 모습을 갖추게 된다.

이 그림은 모네가 공식 허가를 받아 역내에서 그린 것이다. 역이 주는 생생한 인상을 화면에 고정시키기에 이보다 더 적절한 자리가 또 있을까 싶다.

여러 색과 다양한 붓 터치는 철골조, 유리 지붕, 건물 정면과 철로를 강조하면서 시끄럽고 분주한 역의 분위기를 만든다. 동시에 모네는 햇빛과 증기 등 다양한 빛으로 역을 끝없는 움직임의 장소로 접근한다. 이런 역의 시끄러운 분위기, 역동적인 움직임과 함께 유리와 철조 건축, 길, 성당은 산업 사회의 상징을 표현한다. 역의 유리와 철조 건축은 1900년 만국박람회를 위해서 세워진 파리의 그랑팔레Grand Palais를 예고한다. 1897년에 시작해서 1900년에 완성된 그랑팔레의 유리와 철로 된 중앙 홀은 예술과 기술 간 만남의 절정을 보여주는 20세기 초 프랑스 황금 시대의 요약이다.

빛은 지속적으로 빠르게 변화하기 때문에 이를 그린다는 것은 어려운 일로 빛의 순간적인 효과를 포착하려면 그림을 빨리 그려야 한다. 이런 이유로 색은 팔레트에서 혼합되지 않고 빠르게 캔버스로 옮겨진다. 이렇게 그리는 방식은 작업을 신속하게 하게 하고 화가의 자연스러운 시지각과 연결되는 묘사를 하게 한다.

감상자는 이제 그림을 보는 게 아니라 모네가 지각하는 순간을 시간차를 두고 경험하는 것이다. 이는 감상자의 시각적인 경험과 지식에 호소하는 정신적 과정에 의해서 자연스럽게 재구성된다. 왜냐하면 오브제는 빛 아래서 유일한 자체 가치를 지니지만 그 빛 아래서 또한 오브제 자체를 잃어버리게도 되기 때문이다. 그림은 화가의 시지각을 감상자에게 경험하게 하면서 감상자의 정신적 참여를 초대한다. 이때부터 감상자는 그림을 보는 것이 아니라 화가의 인상을 경험하게 되고 그림은 상호작용의 공간이 된다. 다시 말해서 모네의 그림은 우리에게 우리가 보고 있는 이미지와 우리 기억 속에 가지고 있는 이미지를 연결하게 한다. 이렇게 모네에게 오브제는 색 관찰 지

각을 위한 구실이 된다.

인상주의 화가들은 처음으로 지각 작용을 예술에 옮겨놓으면서 우리가 그들의 예술을 관찰, 파악할 수 있게 한다. 붓 터치는 색의 과정에 대해 알려주고, 지각적인 과정, 재생의 매체, 전달 수단 등 한마디로 그림에 대해서 가감 없이 말해준다.

감상자의 경험을 위해서, 도망 중인 순간을 붙잡아서 화면 위로 옮기기 위해서 모네는 하루 종일 바람과 비, 눈을 맞으며 자기 에너지를 불태웠다.

이런 이유로 인상주의는 바로 그 동안의 미술과는 다른 시각의 우월성, 시각적 지배력이라 할 수 있다. 이런 의미에서 화가의 시각적 느낌을 우선시하는 인상주의 그림은 인간 중심적이라고 볼 수 있다. 동시에 상대적이다. 같은 대상도 빛이나 하늘색 등 관찰되는 조건에 따라서 다른 결과를 가져오기 때문이다. 소재보다는 화가의 시각과 회화적인 연구가 중요하다. 인상주의 화가들은 주어진 조건과 그 순간의 현실을 표현하기 위해서 빠르게 그렸기 때문에 그림은 에스키스에 근접한다. 순간의 그림이고 일시적인 인상의 그림이다. 이를 위해서 인상주의 화가들은 그림의 많은 부분, 예를 들어 소묘, 정확한 외곽선, 명암, 평면적 색칠과 다양한 연하게 색칠하기 등 회화적인 기술을 포기한다.

이런 예술의 개념 아래서 작가의 개인 창작이 자유로워지고 그리는 행위는 개인의 즐거움이 된다. 이런 의미에서 화가의 시각적 느낌을 우선시하는 인상주의 그림은 인간 중심적이라고 볼 수 있다.

클래식한 주제를 현대 버전으로, '마네'

인상주의 화가들의 작품은 사실 다양하고 서로 다르기 때문에 바르비종파처럼 유

파 École를 형성하지는 않았으며 각자 자신만의 연구를 계속해나가고 개인적인 발전을 보인다. 이런 인상주의 화가들의 노력은 1860년 에두아르 마네에 의해서 본격적으로 시작된다.

기존 협약에 반대해서 새로운 그림을 알리고 받아들이게 하기 위한 싸움이 시작된다. 이전에 그렇게도 중요시되던 사물의 영원한 본질과 이상미에 대한 연구를 과감히 버리고 현대적인 주제를 그리는 걸 금지하는 엄격한 규칙에 반대하면서 마네가 인상주의의 길을 연다.

마네는 〈압생트를 마시는 사람〉, 〈풀밭 위의 점심 식사〉, 〈올랭피아〉와 같이 클래식한 주제를 현대 버전으로 그리면서 과거와 모던 논쟁의 앞에 서서 그림 그리는 새로

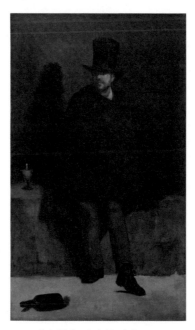

마네, 〈압생트를 마시는 사람〉, 1859
캔버스에 유화, 180.5×105.6cm, 글립토테크 미술관, 코펜하겐

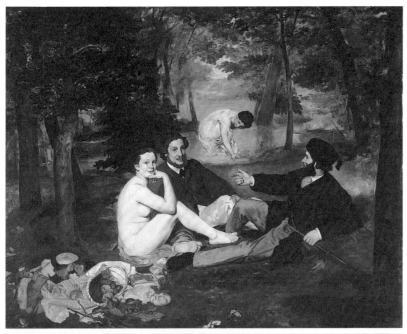

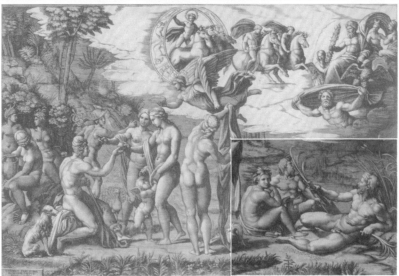

마네, 〈풀밭 위의 점심 식사〉, 1863, 캔버스에 유화, 208×264.5cm, 오르세 미술관, 파리(위)
라이몬디, 〈파리스의 심판〉, 1510~1520년경, 판화, 29.1×43.7cm, 메트로폴리탄 미술관, 뉴욕(아래)

운 방식을 제시한다.

전통을 파괴한 〈풀밭 위의 점심 식사〉을 보자. 당시 옷 입은 두 남자 사이에 앉은 누드 여인은 예술로서의 자격이 없는 것으로 받아들여졌지만 사실 이는 고전 회화의 주제를 인용한 것이다. 티치아노의 〈전원 합주곡〉(1509년경)에서 영감을 얻었고 소실된 라파엘로의 회화에 근거해서 마르칸토니오 라이몬디Marcantonio Raimondi, 1488~1534가 1510~1520년경에 제작한 판화, 〈파리스의 심판〉을 인용해서 판화에 등장하는 신을 당시의 사람으로 대체했을 뿐이다. 이런 접근 방식이 새로운 것은 아니다. 신화를 대체하면서 마네는 주제를 현대화하고 세속화했다. 파리 근교 산책 장소에 널리 퍼져 있던 창녀와 중산층에서 유행이던 일요일 피크닉의 가족적인 분위기를 접목시켰다. "화가는 그 시대에서 본 것을 그려야 한다"는[26] 마네 자신의 주장을 그대로 화면에 옮겨놓은 것이다.

마네가 인상주의자들과 밀접한 관계를 유지하며 함께 전시를 하긴 했지만 마네를 모네 스타일의 인상주의자로 규정할 수 없는 것은 그가 색을 분할하지 않고 전통적인 방법으로 팔레트에서 물감을 혼합하고, 평면 기법을 선호했으며 외곽선에 중요성을 두었기 때문이다. 또한 그의 주요 색은 검정색이며 선호하는 장르 역시 풍경화가 아니라 사람이다.

평면 기법과 그림의 여러 요소를 에워싸는 외곽선은 인물 사이의 거리를 만든다. 마네는 인물을 정물화의 요소처럼 처리한다. 이런 이유로 인물은 생명이 없는 화면상 구성 요소인 것처럼 보인다. 모든 것이 연출되고 오브제들은 세심하게 배치되고 남자들은 자세가 꼼짝 못하게 고정되어 있다.

감상자인 우리가 쳐다봐야 하는데 옷 입은 남자들과 함께 있는 이 누드의 여인이 오히려 감상자를 쳐다보고 있고 남자는 무관심하게 앞쪽을 응시하고 있다. 주목하는 사람도 없는데 한 남자는 계속 말을 하고 있고, 멀리 떨어져 있는 속치마 입은 여인은 목

욕에 열중하는 것처럼 보인다. 이 여인은 그룹과 떨어진 거리만큼이나 그림에 합류하지 못한다. 그룹과의 거리를 무시하는 크기로 이 그림의 부분임을 거부한다. 그녀는 다른 인물에 비해 멀리 있으면서도 형태가 이상하게 크다. 이것은 마네의 계획적인 실수다. 왜냐하면 이 그림을 그리기 위한 다른 스케치에서는 목욕하는 여인이 정확한 원근법에 의해서 묘사되어 있기 때문에, 원근법에 맞지 않는 여인의 모습은 마네의 의도였음을 드러낸다. 르네상스 이후로 서양 미술의 기본이었던 원근법을 무시하면서 미술에서 파격을 예고한 것이다.

파격은 이뿐만이 아니다. 그림에서 명백한 부조화를 찾을 수 있다. 옷의 무질서, 여성과 남성의 심한 대비, 사회적 협약의 무시, 모델의 명암법 부재, 누드 여인에게 난폭하게 쏟아지는 출처가 명확하지 않은 빛, 성급하게 그린 자연스럽지 않은 풍경 등 많은 부분에서 파격이 이루어졌다.

원근법도 없고 하늘도 거의 보이지 않아서 연극의 무대나 일종의 동굴 같다. 원근법의 파괴는 갑갑한 느낌과 공간에 갇힌 느낌을 준다.

이렇게 마네는 당시의 취미를 비웃고, 금기를 파괴한다. 고전 작품을 흉내 내면서 이상적인 아름다움을 비웃는다. 오랜 전통에서 가져온 것이 아니었다면 단순한 농담으로 여길 수도 있었다.

그림의 스타일보다는 주제가 논쟁의 대상이 된다. 현대적 의상을 입은 두 남자와 함께 있는 이상화되지 않은 누드 여인은 창피함 없이 감상자를 마주하고 있고 그들의 대화에 참여하게 하는 것처럼 보인다.

공개적으로 시인하려 하지 않는 장면인데 그들 모르게 사실적으로 묘사됐다는 것이 스캔들을 일으킨 것이다. 미학적이나 비유적 방법으로 이 그림을 해석할 수 없다. 섹스에 관한 것이다. 이것이 바로 스캔들을 일으키고, 감상자를 당황시키고, 노골적인 외설 앞에 분개하게 한다. 1863년 낙선자 살롱에 전시되었을 당시 마네가 붙인 〈남녀

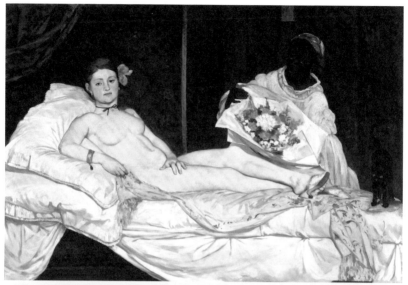

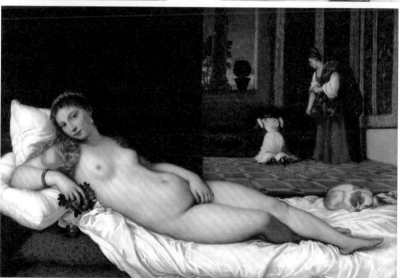

마네, 〈올랭피아〉, 1863, 캔버스에 유화, 130×190cm, 오르세 미술관, 파리(위)
티치아노, 〈우르비노의 비너스〉, 1538, 캔버스에 유화, 119×165cm, 우피치 미술관, 피렌체(아래)

2조〉라는 제목이 이 접근에 더 무게를 실어준다.

마네가 자신의 규칙을 부분적으로 간직하면서 그림의 코드를 깨뜨린 이 그림은 아카데미풍의 지나치게 꾸민 예술의 쇠퇴를 상징한다. 반면 1863년 마네가 같은 모델 빅토린 뮤런Victorine Meurent을 그린 〈올랭피아〉는 모던 예술의 시작을 상징한다.

이런 전통 파괴 그림들이 현대성의 시작이다. 예술적인 노출이 아니라 실제 누드 여인의 진짜 노출이다. 당시 혹평하는 측에서는 이 그림이 예술과는 아무 상관이 없는 나폴레옹 3세의 제2제정 아래 매춘을 연상케 하는 장면을 묘사한다고 지적했다. 유혹적인 주제는 사실적이지만 동시에 무서움을 뿜어낸다.

하인이 그녀에게 좋아하는 사람이 보낸 꽃을 건네지만 여인은 이를 무시한다. 이런 올랭피아의 거만함과 무관심은 뒤에 있는 하인이 벽 색깔에 섞인다는 사실에 의해 강조된다. 올랭피아는 어떤 관심도 보이지 않고 계속 포즈를 취하고 감상자에게 유혹의 눈길을 건넨다. 여인은 꽃을 원하지 않는다. 자신이 꽃이기 때문이다. 그녀가 원하는 것은 누군가가 자신을 바라보는 것이다

순진하면서도 유혹적인 이 여인은 티치아노의 〈우르비노의 비너스〉나 고야의 〈옷을 벗은 마하〉에서 마네가 영감을 받았다고 생각할 수 있다. 티치아노의 〈우르비노의 비너스〉에서도 인물의 시선이 감상자를 향하고 있기는 하지만 이 인물은 순수하고 정숙하다. 강아지는 충정의 상징이고 두 하인은 결혼 상자에 물품들을 정리한다.

반대로 감상자를 꼼짝 못하게 하는 시선과 성기를 손으로 가리는 올랭피아의 존재는 충격적이며 이런 선정적인 분위기는 오른쪽에 있는 꼬리를 세운 검은 고양이에 의해서 다른 해석의 여지를 남기지 않는다. 〈우르비노의 비너스〉에 있는 충직한 강아지를 대체하고 은유적으로 젊은 여인이 손으로 가리고 있는 것을 가리키기 위해서 마네는 고양이를 추가한다.

검은 고양이와 꽃다발, 담대하고 솔직한 시선의 여인은 마네에 의한 최고의 유혹처럼 느껴진다. 그러나 유혹이 마네의 목표는 아니었다. 제목이 주제를 설명한다. '올랭피아'는 당시 창녀들의 흔한 별명으로 마네는 자기가 본 것을 그렸다. 그러나 〈올랭피아〉는 단절의 그림이다. 이탈리아 르네상스로 올라가는 전통의 마지막 지표다.

동시에 그림은 사실주의 각도에서 매춘부를 그리면서 현대성의 길과 이상화되지 않은 현실 이미지에 대한 길을 연다.

〈올랭피아〉와 〈풀밭 위의 점심 식사〉 두 그림에서 마네는 같은 모델을 쓴다. 〈풀밭 위의 점심 식사〉에서 그녀는 무례하게 또 공공연하게 나타난다. 그러나 〈올랭피아〉에서 그녀는 무례할 여유조차 없이 노출되었다. 〈올랭피아〉에서 모델은 개별화되어 있고 개성화되어 있다. 이는 전통적인 이상화와는 반대된다. 마네는 여기서 작은 가슴과 뾰족한 턱, 사신 얼굴의 뷰런을 그린다. 이런 개성화는 일종의 냉혹함, 무정함과 비슷하다. 이 인물은 어떤 부드러움과 관능미도 표현하지 않는다. 그리고 수줍음은 냉혹함과 무관심을 위해서 희생시켰다.

이런 느낌은 여인과 침대를 노출시키는 여인의 위에서 오는 것 같은 강한 조명으로 더 강조된다. 이 빛은 그녀를 꼼짝 못하게 침대에 묶어두면서 자신의 인간적이거나 주체적인 표현을 금지시킨다. 마치 숨을 곳 없는 이 쇼윈도의 상품처럼 진열되어 있는 것 같다. 검정 외곽선의 평면적 처리와 신발 그리고 팔, 귀, 목의 액세서리, 머리 위의 꽃, 그녀의 곧은 시선이 그 증거다. 그녀가 할 수 있는 건 충격적으로 있는 것뿐이다.

구성이 티치아노의 〈우르비노의 비너스〉에서 영감을 받았다 하더라도 어떠한 이상화도 없고, 아카데미풍의 원칙과 반대된다는 점에서 마네의 누드는 티치아노의 작품과는 거리가 있다.

사회상 묘사에 화려함을 입힌 '르누아르'

마네가 공개적으로 시인하려 하지 않는 사회상을 묘사하면서 스캔들을 일으켰다면 르누아르Pierre-Auguste Renoir, 1841~1919는 당시 사회상 묘사에 약간의 화려함을 부여하는 유일한 인상주의 화가다.

〈물랭 드 라 갈레트의 무도회〉에서 등장하는 라 갈레트la Galette는 1622년 건축된 파리의 몽마르트에 많이 있었던 풍차 방앗간이다. 몽마르트의 풍차 방아는 밀을 빻기도 하지만 몽마르트에서 수확한 포도를 압착하는 데 이용되고 수공업에 필요한 재료들을 분쇄하는 데에도 필요했다. 몽마르트에서 포도를 재배하기 시작한 것은 10세기로 거슬러 올라가고 18세기에 가장 번성했으며 당시 재배 면적과는 비교되지 않지만 지금도 그 흔적이 남아 있다.

물랭 드 라 갈레트는 1870년 싼 포도주가 있는 야외 무도회장으로 이후 야외 무도회장은 뮤직홀로 라디오와 텔레비전 공개홀로 1974년 문을 닫을 때까지 100년 전통의 파리 문화 예술의 공간 역할을 해냈다. 1958년 프랑스 역사기념물로 등재된 물랭 드 라 갈레트는 르누아르뿐만 아니라 키스 반 동겐Kees van Dongen, 1877~1968, 툴루즈 로트레크Henri de Toulouse-Lautrec, 1864~1901, 파블로 피카소와 반 고흐Vincent van Gogh, 1853~1890 등에게도 매력적인 장소로 많이 그려진다.

몽마르트의 물랭 드 라 갈레트 마당에서 봄날의 일요일에 다양한 사람들이 춤을 춘다. 그림을 위해서 특별한 포즈를 취하지 않은 인물들의 일상적인 삶의 한 순간이다. 이렇게 르누아르는 직업 모델을 그리지 않고 평일 오후나 일요일 저녁에 물랭 드 라 갈레트에 자주 가서 춤추러 온 도시민들을 그리기 좋아했다.

르누아르는 근처에 있는 자신의 아틀리에에서 이젤과 캔버스, 물감 등을 가지고 와

르누아르, 〈물랭 드 라 갈레트의 무도회〉, 1876,
캔버스에 유화, 131×175cm, 오르세 미술관, 파리

서 현장에서 그림을 완성한다. 몽마르트의 저렴한 방세는 예술가와 보헤미안을 끌어들일 뿐만 아니라 창녀들도 모이게 해서 소란스러운 지역이었다. 몽마르트의 명성을 보여주는 카바레들도 이때쯤 문을 열었다. 키스 반 동겐, 툴루즈 로트레크나 피카소와는 달리 르누아르는 몽마르트의 긍정적인 분위기에 포인트를 두었다. 이렇게 위장하지 않은 사람들의 일상의 유쾌한 순간이 빛과 색으로 화면에서 살아 숨쉬게 된다.

흐릿한 형태와 일반적이지 않은 빛 효과로 시끄럽고 살짝 난잡한 춤추는 장소에 부드러운 숨을 불어넣었다. 검정이 아닌 색의 그림자 처리도 이런 효과에 한몫을 한다. 르누아르는 검은색은 색이 아니라 캔버스에 구멍이 난 것처럼 보이게 한다고 생각해서 그림자를 짙은 푸른색으로 처리했다. 셀 수 없을 정도로 많은 인물이 등장함에도 불구하고 통일성 있는 배치는 조화를 만들고 부드럽고 가벼운 터치로 섬세하고 리듬감 있는 움직임을 만들어 혼란을 피했다. 그림 가장자리에서 인물이 절단되어 화면 확장을 시도하고 이는 감상자를 화면 속에 포함되어 있는 듯 느끼게 해서 화면을 한정하지 않고 현장감을 간직한다. 전경과 중경, 후경의 인물 크기를 차별화해서 이런 현장의 생동감을 유지하고 이 마당의 크기를 제시한다. 이 넓은 장소에 가득 들어찬 인물들은 한 명도 같은 포즈를 취하거나 같은 의상을 입지 않았다. 이를 통해서 현장에서 그림 그리는 르누아르의 사람들에 대한 관심과 그들을 그리는 즐거움이 느껴진다.

그림은 젊음과 즐거움, 풍요로움이 아롱지면서 "지상을 신들이 사는 낙원과 같이 묘사하는 것, 그것이 내가 그리고 싶은 것이다"[27] 라는 르누아르의 의지를 구체화한다.

짧은 붓 터치로 형성된 다양한 색과 오후에 나무 사이로 내려오는 빛의 점 무늬 효과를 이용한 빛의 파편으로 형태가 만들어진다. 이는 생동감 있는 피부의 뉘앙스나 빛의 반짝거림을 표현하는 '행복의 화가', 르누아르의 비결이다. 윤곽선 없는 하이라이트와 얼룩진 빛으로 된 형태 그리고 검은색 거부는 인상주의의 전형적인 표현이다.

고흐, 〈물랭 드 라 갈레트〉, 1886,
캔버스에 유화, 46.5×38cm, 베를린 신국립미술관, 베를린

삶의 근본적 질문

후기 인상주의

"나는 신앙이 반드시 필요하다.
그래서 밤에 별을 그리기 위해 밖으로 나간다."

— 빈센트 반 고흐

후기 인상주의는 시기적으로 인상주의 이후에 온다는 의미로 해석하면 인상주의의 확장이고, 인상주의 한계의 거부라는 의미로 해석하면 인상주의와의 단절로 본다. 후기 인상주의 화가들은 공통점이 많지 않다. 이들은 출발점이 인상주의인 화가들로, 인상주의에서 출발하지만 더 개인적인 목표를 위해 관찰한 것뿐만 아니라 느끼는 것도 함께 표현한다. 이제 예술은 물질적인 것뿐만 아니라 감정 표현의 가치를 우선시한다. 더 많은 표현과 감정을 위해 형태와 색은 보다 개인적인 형식으로 표현되고 과장된다. 후기 인상주의 화가들은 짧은 순간에 자신이 보는 것을 캔버스로 옮기는 데 만족하지 않고 일정 순간 비치는 일시적인 빛이 아니라 다른 것을 남기고 싶어한다. 그래서 후기 인상주의의 중심인 폴 세잔Paul Cezanne. 1839~1906, 빈센트 반 고흐, 폴 고갱Paul Gauguin. 1848~1903 같은 화가들은 삶의 근본적인 질문에 대한 답을 찾기 위해 노력한다. 특히 세잔과 고흐는 그림을 진정한 표현의 수준으로 옮겨놓는다.

자연의 기하학적 구조를 통찰한 '세잔'

세잔은 순수한 내부 법칙에 따라서 작용하는 회화적 세계를 만들기 전에 세상의 분석적인 분할에 착수한다. 눈에 보이는 외관을 모방하는 대신 자연의 본질적인 기하학 구조를 통찰하려 한 것이다. 이러한 방법으로 세잔은 사물의 외형을 단순화해 본질에 가까운 추상적인 형태로 표현했다. 그의 그림은 일시적인 인상보다는 영구적인 감정을 만든다. 이런 측면에서 고전주의와의 연관성을 찾을 수 있다. 화면을 다루는 새로운 방식이 흥미롭다. 이렇게 세잔의 색과 형태는 자연주의와는 거리가 있으며 볼륨과 구성을 강조한다.

세잔은 오픈되어서 모호하게 남아 있는 공간보다는 닫힌 공간, 겹쳐진, 중복된 공간

세잔, 〈큰 소나무가 있는 생트 빅투아르 산〉, 1887년경,
캔버스에 유화, 66×90cm, 코톨드 미술관, 런던

을 찾는다. 따라서 공간이 여러 개다. 〈큰 소나무가 있는 생트 빅투아르 산〉 전경에 나무, 숲, 숲 사이로 보이는 집, 그리고 멀리 넓게 자리 잡은 산이 보인다. 멀리 있는 것에 의해 눈이 사로잡히는 느낌을 숨기기 위해서 가장 가까이에 있는 대상의 세부적인 것을 지우면서 형태를 축소하거나 뒤틀리게 한다. 그는 이렇게 이들을 동일한 중요도로 접근한다. 이런 방식으로 세잔은 화면을 평면으로 만들고자 한다. 이는 화가의 눈에 보이는 외관을 중심으로 한 접근이 아니라 자연의 본질적인 구조를 표현하고자 했다는 것을 증명한다. 전통적인 원근법을 통하지 않고 색을 다양하게 하고 형태를 왜곡시켜 깊이감과 입체감을 갖는 독창적인 기술을 구사한다. 원근법이 요구하는 고정된 위치를 유지하기 어렵다는 것을 깨닫게 되면서 자연 세계에 대한 의존이 약해지고 회화적 구조를 위해서 자연을 위장할 필요성을 못 느끼게 된다.

세잔은 이렇게 소묘보다 색에 치중해서 삼원색과 삼원색의 보색에 집중한다. 그는 인상주의 화가들의 반짝거리는 여러 색의 붓 터치를 넓은 붓 터치로 만들어지는 색의 진동과 떨림으로 바꾼다.

세잔의 스타일은 이런 풍경화와 함께 절정에 이른다. 특히 세잔이 그림을 통해 생트 빅투아르 산의 아름다움을 보여주면서 이 산이 세계적으로 유명세를 얻게 되었다. 생트 빅투아르 산은 고대 생물학적 유산이 풍부한 자연 지역이고 다양한 식물군과 동물군이 분포되어 있는 산으로 혹처럼 올라온 게 특징적이다. 세잔은 여러 각도에서 이 산과 그 주변 풍경을 여러 차례 그렸다. 그의 목표는 예술로 창조의 힘과 자연의 강함을 따르는 것이다. 자연을 흉내 내지 않고 대표적인 이미지를 보여주는 것이다. 그래서 살아 있는 풍경을 만들기 위해 결정체 형태의 색 터치를 겹쳐 그렸다.

그에게 그림은 이미지가 아니라 마티에르의 무게와 구조 그리고 견고함이다. 이런 세잔의 작품은 20세기 화가들에게 많은 영향력을 행사하고 입체파와 추상 미술의 길을 열었다.

고흐에게 빚은 신비로운 희망의 시

고흐는 10년밖에 그림을 그리지 않았지만 우리에게 가장 많이 알려진 화가 중 한 명이다. 고흐의 유명세는 부분적으로는 파란 많은 그의 인생에서 기인한다. 화상, 서점 점원 등을 지냈던 그는 암스테르담에서 신학 공부를 한 후에 2년 동안 전도사로서 포교활동을 하지만 교회의 권위에 부딪혀 소신을 접게 된다. 그러다 독학으로 그림에 입문한다. 1886년 봄, 고흐는 파리에 도착해 동생 테오Théodorus Van Gogh. 1857~1891의 집에서 살게 되는데, 여기서 페르낭 코르몽Fernand Cormon. 1845~1924의 아틀리에에서 수업을 받으면서 툴루즈 로트레크와 에밀 베르나르Emile Bernard. 1868~1941를 만나고 죽을 때까지 이들과 친분을 유지했다. 동생 테오가 파리의 몽마르트로 집을 옮기고 예술 분야에서 일한 덕분에 고흐는 인상주의 화가들을 알게 되고, 인상주의 그림들을 좋아하게 된다. 이때쯤 고갱과 우정을 나누면서 야외에서 함께 그림을 그렸다.

1888년 2월, 고흐는 동생을 떠나 태양과 색을 찾아서 프랑스 남부의 작은 도시, 아를Arles에 정착했다. 아를에서 고흐는 휴식 없는 광적인 창작이 어떤 것인지를 보여주기라도 하려는 듯 쉬지 않고 몸이 완전히 지칠 때까지 그림을 그렸다.

그는 고갱과의 관계를 받아들이지 못했고, 1888년 12월 23일 심한 다툼 후에 면도칼로 자신의 왼쪽 귀를 잘랐다. 몇 차례의 감금 수용 이후 1889년 5월 17일 생 레미 요양원을 떠나서 파리로, 그리고 다시 파리에서 약 30킬로미터 북서쪽에 위치한 마을 오베르 쉬르 우아즈Auvers-sur-Oise에 정착해서 의사 가세Paul Gachet에게 치료를 받기 시작한다. 시각적 관찰에 관심이 없었던 이 시기 그림에서 색의 강도와 에너지는 살아 숨쉬는 듯하다.

〈오베르 쉬르 우아즈의 성당〉에서 볼 수 있는 것처럼 로마네스크 양식이 붙어 있는

13세기 고딕 스타일로 지어진 이 성당은 고흐의 그림 속에서 금방이라도 무너져내릴 것 같다. 바닥과 건물을 둘러싸는 두 길에서 오는 압력으로 성당은 분해될 것 같다. 모네의 그림과는 다르게 고흐는 이 건물 위의 빛이나 인상을 옮기려 하지 않았다. 성당은 알아볼 수 있을지라도 현실적인 성당의 이미지와는 거리가 있는 표현의 형태를 보여준다. 고흐가 사용한 조형적인 수단은 야수파와 표현주의 화가들의 그림을 보는 것 같다.

성당은 콩트르 플롱제, 즉 '아래에서 위로 올려보기'로 표현했고 인물은 플롱제, '위에서 밑으로 내려보기'로 표현했다. 영화에서는 이 콩트르 플롱제 기법이 상황에 따라서 불안정이나 지배력, 불안 또는 위기감을 강조하는 데 이용되기도 한다. 이를 뒷받침하듯 〈오베르 쉬르 우아즈의 성당〉에서 빛은 여러 가지 모순을 내포한다. 하늘은 밤이고 땅은 낮이다. 성당은 그림자를 가졌지만 여인은 그림자가 없다. 이를 정리하자면 그림의 아랫부분은 점심에, 성당과 그림자는 오후에, 하늘은 밤에 그린 것 같아서 현실 변형의 특징을 가진다. 원근법이 무시되고 길이 나뉘기 전에 위치한 소실점은 중심을 벗어났다.

성당이 화면의 중앙을 차지하고 길이 성당의 왼쪽과 오른쪽으로 향해 있다. 성당이 그림의 중앙을 대부분 차지하고 그 뒤로 두 그루의 나무와 마을이 보인다. 이 나무와 마을 덕분에 그림에 공간이 만들어지고 일종의 대칭 및 균형이 생긴다.

그림은 짧은 선으로 구성되어서 이 선이 일종의 생동감 있는 움직임을 보여준다. 이는 특히 풀밭, 길, 하늘, 나무와 성당의 지붕에서 강조된다. 그림에서 긴 직선은 성당 정면에서 약간 보일 뿐 많지 않다. 풍경이 움직임 있는 형식으로 그려졌다면 왼쪽 길 위의 머리에 모자를 쓴 여인은 에스키스 형식으로 빠르게 순간 정지 상태의 특징을 보여준다. 여인은 흰색과 파란색의 옷차림으로 보아 고흐의 다른 그림에서처럼 농부로 여겨진다.

확실한 세부 묘사는 보이지 않는 반면 외곽선은 확실하다. 성당 지붕의 모퉁이가

고흐, 〈오베르 쉬르 우아즈의 성당, 후진 풍경〉, 1890년.
캔버스에 유화, 93×74.5cm, 오르세 미술관, 파리

검정 외곽선 사용으로 강조되고 이는 이 시기 고흐 그림의 특징이다. 더욱 특이한 점은 이 검정색 사용으로 옆쪽의 흰색이 강조된다는 것이다. 모퉁이의 이 흰색은 외곽선을 약하게 한다. 연한 색은 성당의 버팀벽을 수평이 되게 하고 두 접합면이 동일 평면이 되게 한다. 벽은 창문의 어두운 파랑과 성당 앞의 풀밭에 드리워진 짙은 색 그림자와 대비되면서 돌출된다.

거대한 성당으로 인해 그림에 상당한 그림자가 생긴다. 이 그림자로 인해 성당은 더욱 분명하고 위엄 있으며 사람과 성당 사이의 거리를 만든다. 이는 두 세계의 차이, 즉 성당의 권위를 보여준다.

고흐는 작은 마을에서 인생의 마지막을 보내면서 이 마을의 건축과 길 위의 농부를 그린 단순한 풍경화라고 볼 수도 있지만 이 그림은 종교를 주제로 한다. 권위 있게 표현된 성당은 종교적 성스러움을, 성당 쪽으로 향하는 인물은 고흐를 보여주고 있다.

고흐의 〈별이 빛나는 밤〉이 프랑스의 생 레미 드 프로방스Saint Rémy de Provence 풍경을 고향 네덜란드의 기억으로 그렸다면 〈오베르 쉬르 우아즈의 성당, 후진 풍경〉은 마을 성당을 자신의 젊은 시절의 추억으로 그린다. 이는 고흐가 자신의 여동생에게 보낸 편지[28]를 통해서도 드러나며, 과거 전도사로 일했던 경험을 돌아보아도 알 수 있다. 게다가 화려한 색이나 유려한 붓 터치는 이전과 다름에도 불구하고 그림은 그의 초기 작업과 많은 유사성을 간직한다. 시간이 멈춘 시골 마을에서 어린 시절의 향수를 느끼며 그린 초기 작품들은 농부에 대한 예찬이며 장 프랑수아 밀레에 대한 오마주다. 고흐는 밀레의 주제에서 영감을 받아서 작업을 많이 했는데, 예술적인 면을 넘어서 정신적인 영향도 받았다. 1875년 파리에서 에밀 가베Emile Gavet가 소장하고 있던 밀레의 파스텔이나 소묘 작품들의 경매 전시를 보게 된 후 고흐는 밀레의 매력에 빠져서 그의 작품 사진이나 작품을 옮긴 판화를 수집하기 시작한다. 창작에 입문하면서 고흐는 진정한 밀레의 전기라고 할 수 있는 알프레드 상시에Alfred Sensier, 1815~1877의 《자연을 사랑한 화가 밀

고흐, 〈별이 빛나는 밤〉, 1889년,
캔버스에 유화, 73.7×92.1cm, 뉴욕 현대미술관, 뉴욕

레》를 1882년 읽고 큰 감동을 받는다. 고흐가 그린 〈눈속에서 석탄 자루를 나르는 여인〉 1882, 〈감자 수확〉1883, 〈감자를 먹는 사람들〉1885, 〈이삭 줍는 농부〉1885, 〈감자 캐는 농부〉1885, 등은 밀레의 직접적인 영향을 증명한다.

1885년 고흐가 네덜란드를 떠나면서 밀레의 영향은 줄어들지만 신이 만든 자연에 대한 밀레의 예찬은 고흐의 그림에 그대로 남는다. 초기 작업에서 보이는 일하는 농부들에 대한 오마주는 〈오베르 쉬르 우아즈의 성당, 후진 풍경〉의 얼굴 없는 뒷모습의 이 농부를 통해서도 여전히 존재한다. 자연이 신이며 신이 곧 자연이라고 생각하는 고흐에게 농부는 신성한 존재이며 자신의 신앙심의 상징이다.

한편 성당의 크기는 그 권위를 나타냄과 동시에 사람과 성당 사이의 거리를 만들고 있다. 길에서 성당으로 성당에서 다시 하늘로 이어지는 시선의 움직임은 성당의 권위에 이의를 제기하지 않으면서 이 두 세계의 거리를 무시한다. 그림에서 자연에 몰입하는 주제를 보여준 고흐는 여기서도 여전히 자연에 많은 부분을 할애하고 자연에서 해결책을 찾는다. 풍부하고 화려한 색은 단지 거들뿐.

태양도 불빛도 별빛도 없는 풍경 안에 성당만 있다. 1888년 9월 고흐는 동생 테오에게 프랑스어로 쓴 편지에서 빅토르 위고를 인용한다.

"빅토르 위고가 말하기를 빛이 없는 곳에서 신은 등불이다. 이제 우리는 확실히 이 어둠을 뚫고 간다."[29]

그리고 같은 편지에서 고흐는 이렇게 적는다.

"나는 신앙이 반드시 필요하다. 그래서 밤에 별을 그리기 위해 밖으로 나간다."[30]

별이 사라진 오베르 쉬르 우아즈 성당의 하늘엔 고흐의 붓터치만 남아 있다. 하늘 왼쪽 구석에는 태양의 흔적이 선명하다. 고흐는 태양의 부재를 통해 태양의 존재를 보여주며, 다시 그 흔적을 통해서 태양의 부재를 보여준다.

여전히 좁혀지지 않는 고흐의 발작적 고통과 창작 사이의 연관성이나 그 인과관계에 대한 논란은 그리 중요하지 않다. 고흐에게 외부 세상은 자신의 내부 긴장을 보여주기 위한 대상이었고 개인적인 불안에 대항하는 수단이었지만 동시에 자신의 추억을 노래하는 장소였고 자신만의 강렬한 경험적 느낌을 표현하는 무대였다.

고흐가 그린 프랑스의 아를에 있는 이 테라스라는 이름의 카페는 이후 고흐의 카페로 이름을 바꾼다. 〈밤의 카페 테라스(포럼 광장)〉에서 고흐는 새로운 느낌을 표현한다. 이 시기 고흐의 작품과는 다르게 여기서는 드라마틱한 연출의 흔적은 없다. 따뜻한 색과 원근법으로 그려진 이런 스타일은 고흐에게 흔치 않다. 물감의 질감을 보여주는 임파스토impasto 기법은 화면에 리듬과 색채 효과를 높인다. 따뜻한 색, 원근법, 임파스토 기법으로 고흐는 삶의 평온하고 안정된 분위기를 표현한다. 일상적인 삶의 장면을 선택해서 이 편안하고 안정된 느낌이 감상자에게 더 쉽게 전달된다.

이를 위해 고흐는 테라스의 정면에 자리하지 않고 테라스의 측면에 위치한다. 이를 통해서 깊이 있는 효과를 만들고 많은 요소로 그림을 풍부하게 한다. 꽃 모양의 별이 있는 하늘, 멀리 램프를 켠 마차를 끌고 있는 말, 집들, 포석 깔린 길, 그 길에 있는 사람들, 카페 건물, 카페 테라스에 앉아 있는 사람들, 전경 오른쪽의 나뭇잎, 왼쪽의 문틀 등. 미네랄의 세계(포석), 식물의 세계(나뭇잎), 별, 동물(말), 사람, 하늘 등 창조의 모든 것이 이 그림에 있다. 화면 왼쪽에 위치한 가스 등불로 불 밝힌 카페는 빛나는 노랑과 오렌지로 그려져서 귀중한 재료로 색칠해진 것 같다. 포석에서 그림 전체의 색을 본다. 낮보다 밤이 더 화려하고 선명한 색처럼 보인다는 고흐의 생각을 카페와 별에서

고흐, 〈밤의 카페 테라스 (포럼 광장)〉, 1888,
캔버스에 유화, 81×65cm, 크롤러뮐러 미술관, 오테를로

나오는 빛을 반사하고 있는 포석에서 확인할 수 있다.

고흐는 여기서도 각각의 색에 생명력을 부여하면서 "나는 자의적으로 색채를 쓰는 사람이다"[31]라는 그의 생각을 잘 보여준다.

고흐는 색면 분배에 관심이 많았다. 동생 테오에게 프랑스어로 쓴 편지를 보자. 정확한 날짜는 기입하지 않았지만 아를에 머무를 당시에(1888년 2월 21일~1889년 5월 6일) 쓴 것으로 추정되는 이 편지에는 물질적인 어려움과 함께 색에 대한 연구에 몰두하고 있음을 피력하고 있다.

> "나는 항상(색에 대한 연구) 그 안에서 뭔가를 찾을 수 있다고 믿고 있다. 두 보
> 색의 결합으로 연인의 사랑을 표현한다. 그들의 대립과 혼합 그리고 근접한 두
> 색의 신비한 떨림. 어두운 바탕 위에 밝은 톤의 빛남으로 머릿속의 생각을 표현
> 한다."[32]

그림은 노랑과 주황의 카페 옆에 어두운 골목과 건물을 배치해서 카페는 더 밝게 반짝이고 어둠은 더 어둡게 빛난다. 어둠 속의 마차 불빛과 건물의 불 켜진 창문은 작은 크기에도 불구하고 면적 대비에 의해 그 힘을 발휘하면서 어둠과 밝음을 아우르고 명암 대비에 의한 화면 분할을 막는다. 카페의 노랑과 주황은 균형을 유지하기 위해서 그보다 더 큰 넓이를 가진 파랑색의 하늘을 필요로 한다. 하늘을 그리기 위해서 고흐는 밝은 파랑에서 블루마린까지 여러 느낌의 파랑을 이용한다. 이는 하늘을 더 신비롭고 친근하게 보이게 한다.

별빛을 반사시키고 있는 카페 테이블은 그림에 시적 매력을 끌어낸다. 별에서 희망을 보고 친구들의 얼굴을 그리고 싶어 했던 고흐에게 빈 테이블은 공허하거나 외롭지 않다.

모파상Guy de Maupassant, 1850~1893의 작품을 좋아하고 동생에게 추천하기도 한 고흐는 편지에 1885년에 출판된 모파상의《벨아미Bel-Ami》를 예찬하면서 "이 소설의 시작에서 카페의 불빛이 비추는 파리의 별밤을 묘사하고 있는데 자신의 그림 주제와 거의 같다"고 얘기한다.《벨아미》를 잠시 살펴보면 주인공 뒤루와Duroy는 여름밤의 파리를 거닌다.

> "그는 더위에 들볶여서 쏟아져 나오는 인파를 따라서 마들렌 쪽으로 접어든다.
> 조명이 장식된 큰 카페 정면의 강렬하고 눈부신 빛 아래에 음료를 마시는 손님들
> 이 자리하면서 인도로 넘쳐 나온다. 그들 앞에 네모지거나 둥근 작은 테이블 위의
> 잔에는 빨강, 노랑, 녹색, 밤색 모든 색조의 음료가 담겨 있고 물병 안에는 맑은 물
> 을 시원하게 하는 투명한 큰 원기둥 얼음이 반짝이는 게 보인다."[33]

이를 통해서 우리는 현장에서 그림 그리는 고흐의 즐거움을 엿볼 수 있고 고흐가 카페의 테라스를 그린 것이 아니라 색을 통해서 즐거움과 은밀한 희망을 묘사한 것이라는 걸 이해하게 된다. 동생 테오에게 아를에서 보낸 것으로 간주되는 편지의 부분을 보면 남프랑스의 선명한 태양 아래서 살아 있는 자연색의 조화를 오마주한다.

> "왜 가장 위대한 채색화가 외젠 들라크루아가 남프랑스와 아프리카까지 가는
> 걸 필요불가결하다고 판단했겠는가? 아프리카나 남프랑스(아를)에서 빨강과 녹
> 색, 파랑과 오렌지, 유황빛과 자홍색의 대비를 발견할 수 있기 때문이다."[34]

고흐는 카페의 모습보다는 카페의 불빛으로 물든 주변 풍경의 아름다움에 매료되었던 것이다. 램프에서 퍼져나오는 불빛은 이상적인 조화를 떠올리게 해 고흐를 세상

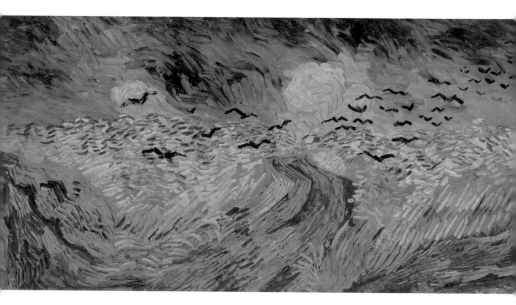

고흐, 〈까마귀가 나는 밀밭〉, 1890,
캔버스에 유화, 50.5×103cm, 반 고흐 미술관, 암스테르담

과 연결시킨다. 고갱이 불렀던 것처럼 '낭만적인 고흐'에게 카페는 유황 불빛과 하늘
의 별빛이었다.

반 고흐의 삶과 작품은 한 인간이 모든 불가능을 극복하고 맞서서 가능성을 창조해
낸 용기를 증명해준다. 불빛은 그의 용기와 희망이었다. 〈감자 먹는 사람들〉에서 〈수확
하는 사람〉, 〈까마귀가 나는 밀밭〉까지 빛은 고흐에게 신비로운 희망의 시였다.

선과 색을 통한 암시, '고갱'

고흐에게 예술적 동료 그 이상이었던 고갱은 형태와 색의 상징적인 내용과 힘을 가지고 그림을 그린다. 고갱은 외부 세계의 묘사 대신 작가의 내부 세계로 돌아선다. 이런 차원에서 "자연을 베끼지 말고 자연에서 가져와서 결과보다는 창작을 생각하라"는 그의 주장을 이해할 수 있다. 이렇게 예술과 삶은 분리할 수 없게 된다.

고갱은 인상파와 점묘파의 그림을 높게 평가하지 않았다. 그는 인상주의자들이 "시각적인 것만 찾으려 하고 신비한 심중은 보려 하지 않는다"고 비판했으며, 인상파의 작품에서 자신이 예술과 인생에서 추구하던 깊고 강한 느낌을 찾지 못했다.

때문에 고갱은 문명에 짓눌리는 걸 느끼면서 파리를 떠나서 프랑스 서부 브르타뉴의 퐁다벤Pont-Aven으로 간다. 퐁다벤은 파리에서 서쪽으로 약 464킬로미터 떨어진 곳으로 서울시 종로구의 면적보다 조금 큰 28.63제곱킬로미터의 공간에 1,516명(2012년에는 2,914명)의 주민이 살아가는 인구 밀도가 높지 않은 마을이었다. 발전과는 거리가 있는 이 지역에서 고갱은 자신이 찾던 순수함과 자연스러움, 본래의 것을 발견하려 했다. 예술을 위해서 원시적인 '나'를 발전시킬 수 있는 자연, 거기서 그를 표현주의의 선구자 중 하나로 만드는 고갱만의 스타일을 찾게 된다.

고갱은 보이는 그대로 그리기를 원하지 않았다. 정신적인 현실, 내부적인 현실을 드러내기 원했다. 보이는 대로 그리지 않고 내가 보는 대로 그리는, 즉 지성보다는 감성을 드러내려 했던 것이다. 이런 측면에서 고갱과 고흐는 동일한 예술관을 가지고 있었다.

고갱에게 형태와 색은 내부의 감정과 생각을 표현하기 위한 수단이다. 자연주의 스타일의 색이나 원근법을 무시하고 형태를 단순화하고 모델과의 유사성이나 자세한 묘사를 포기한다. 면을 일괄적인 색으로 칠하고 외곽선을 강조해서 모티브와 모티브 사

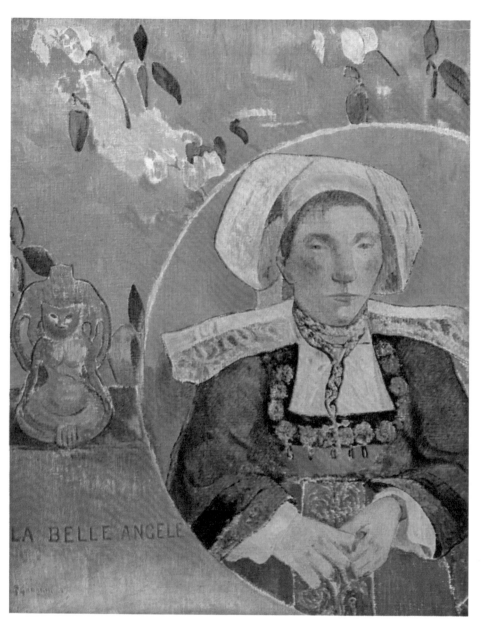

고갱, 〈아름다운 앙젤〉, 1889,
캔버스에 유화, 92×73.2cm, 오르세 미술관, 파리

이에 경계가 만들어진다. 그에게 중요한 것은 구성 내부의 리듬이며 전체 구조의 조화와 일치였다.

드가Edgar Degas, 1834~1917가 고갱의 그림 〈아름다운 앙젤〉을 사준 덕분에 고갱은 1891년 4월, 서양 문명에서 도망치고 모든 인공적인 것과 관례적인 것에서 벗어나 타히티로 떠나게 된다.

"나는 타히티에 가기로 결정했다. …… 그 원시적 야생 상태에서 내 예술을 연마하려 한다."[35]

첫 번째 타히티 체류 기간 동안1891~1893에는 이국 문명에 대한 호기심과 현지의 아름다움에 매료되어 현지 풍경을 신비로운 꿈 같은 낙원처럼 그렸다. 거기서 고갱은 자기가 보는 것에서 영감을 받기도 하고 그 지역의 이야기나 종교, 전통에서 영감을 얻어 상상의 장면을 묘사했다. 〈아레아레아〉에는 꿈과 현실이 같이 존재한다. 이렇게 실제와 상상이 섞이는 스타일은 고갱 그림의 중요한 특징이다.

〈아레아레아〉의 전경에는 이 시기 그림에 자주 등장하는 두 여인, 그림을 분할하고 있는 나무, 붉은 개 같은 여러 요소들이 있다. 하늘은 사라지고 초록, 노랑 그리고 빨강의 풀밭이 끝없이 펼쳐지면서 풍요로운 자연을 오마주한다. 중경에서는 여인들이 조각상에 절을 한다. 고갱은 현지의 작은 모티브를 대형 조각상의 크기로 확대하고 성스러운 예식으로 표현한다. 발은 땅에 머리는 하늘에 맞닿은 대형 조각상은 자연이 가진 영험의 은총을 내리기라도 할 것 같다. 이국의 새로움에 대한 경이감은 신비로움으로 자리하고, 이는 장소를 우수적인 매력이 있는 마력의 세계로 만든다. 여기서 사람들은 풍부한 자연 속에서 신의 보호 아래 동물과 조화롭게 산다. 고갱은 자신이 찾던 곳이 바로 이곳이라는 걸 보여준다. 타히티어로 된 제목은 그림의 환상적이고 신비한 의미를 증가시킨다.

고갱은 그림에서 색과 형태의 조화를 겨냥했다. 원근법이나 볼륨감을 무시하고 그림의 요소들이 평평하게 그려진다. 이는 1860년경에 프랑스에 수입된 일본 채색 목판화의 영향으로 볼 수 있다. 1867년, 1878년 그리고 1889년 파리 만국박람회의 몇몇 부스에서 일본 판화가의 작품이 전시됐고 1896년 세계적인 명성의 일본 판화가 가쓰시카 호쿠사이葛飾北斎, 1760~1849에 대한 저서가 출판되면서 많은 이들의 관심이 일본 판화에 집중된다. 고갱 외에도 많은 인상주의 화가들이 일본 판화의 영향을 받았다. 이들은 판화의 평면적이고 밝은색, 윤곽이 분명한 형태 및 선 등을 모방한다. 인상주의자들은 특히 판화의 특이한 시점, 즉 경치를 높은 곳에서 내려다본 듯한 시점과 원근법의 결여나 중앙을 벗어난 구도 등을 차용한다.

형태의 단순화 안에서 색의 서정성이 표현되고 진정한 순수함을 찾으려는 꿈이 가시화된다. 이는 바로 고갱이 주장하는 문명의 효과에 반대되는 것이다.

타히티의 아름다움에 매료되어 고갱은 프리미티브primitive한 영혼을 표현하고 타히티인의 신화를 다시 만들기 위해서 따뜻하고 강렬하며 현실적이지 않은 상징주의적 색채를 도입해서 일종의 신비로움을 만든다. 이렇게 고갱은 프리미티브한 스타일과 색으로 서양 미술에 도전한다.

〈아레아레아〉는 고갱이 1893년 파리에서 전시한 그림 중 하나로 이를 가지고 고갱은 자신의 이국적인 탐구에 대한 정당성을 설득하려 했다. 그러나 타히티어로된 제목은 파리 사람들의 신경을 거슬리게 했고 붉은 개는 관람객의 야유가 터져나오게 했다. 하지만 고갱은 〈아레아레아〉를 자신이 그린 최고의 그림 중 하나로 여기며 유럽을 완전히 떠나기 전인 1895년 이 그림을 자신이 다시 구입한다.

1897년 두 번째 타히티 체류에서 고갱은 대형 그림을 그리기 시작한다. 그리고 그림의 왼쪽 상단, 강한 노랑색 바탕 위에 제목을 적어넣었다. 〈우리는 어디서 왔는가?

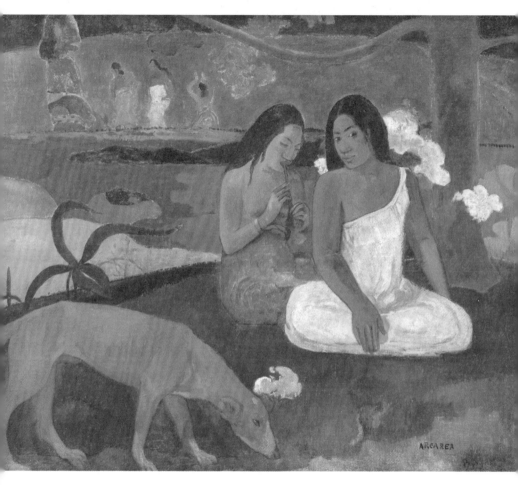

고갱, 〈아레아레아〉, 1892, 캔버스에 유화,
74.5×93.5cm, 오르세 미술관, 파리

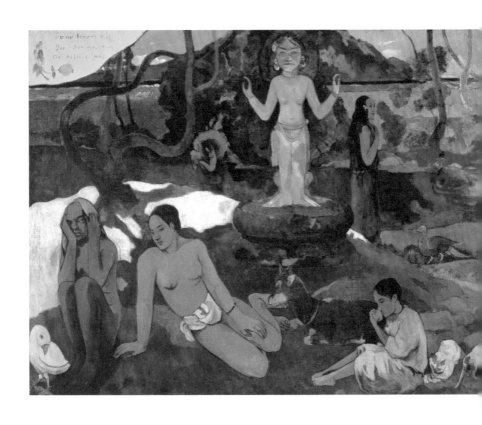

우리는 누구인가? 우리는 어디로 가는가?〉. 고갱은 죽기 전에 자기 머릿속에 있던 그림을 그리고 싶었다고 얘기하면서 믿을 수 없는 열기 속에서 낮과 밤 내내 이 그림을 그렸다. 이후 고갱은 생활비가 바닥나고 병에 걸려 죽게 된다.

풍경은 강가의 숲에 위치한 타히티를 표현한다. 가볍게 굽어보는 경치는 전경의 앉아 있는 인물들을 압도하지만 이런 효과는 서 있는 사람들과 여신상의 수직적 구도에 의해서 보상된다. 이런 구성은 반대되는 힘의 선을 분명하게 보여준다.

전경의 인물들은 프리미티프한 누드로 자연스럽다. 노랑, 황토색 같은 따뜻한 색들

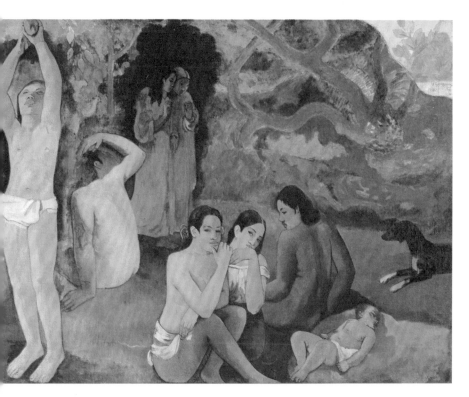

고갱, 〈우리는 어디서 왔는가? 우리는 누구인가? 우리는 어디로 가는가?〉, 1897~1898,
캔버스에 유화, 139.1×374.6cm, 보스턴 미술관, 보스턴

은 몸에 집중되어서 살아 있는 효과를 준다. 그림 밖 왼쪽에서 오는 것 같은 빛이 삶
의 마지막을 오마주하는 것처럼 왼쪽의 나이 든 여인과 전경의 모든 인물을 비춘다.
그러나 이 빛은 전통적인 인과관계를 무시하고 있다. 자연스럽지 않은 것은 빛과 그
림자의 관계만이 아니다.

인물들은 서로 가까이 있는 것처럼 보이지만 누구도 시선을 주고받지 않고 전경 오
른쪽의 두 젊은 여인만이 예외로 감상자를 본다. 그 뒷부분에 위치한 긴 치마의 두 여
인은 유령처럼 붙어 있다. 왼쪽의 나이든 여인 옆에 앉아 있는 여인은 나이든 여인 쪽

으로 고개를 돌리고 있지만 그녀를 쳐다보고 있지는 않다. 대부분의 인물들이 여인인데 과일 따는 유일한 남자는 그림의 모든 높이를 차지하고 있다. 몸이 따뜻한 색으로 채워졌다면 몸을 제외한 부분을 차지하는 과다한 푸르스름함은 죽음이나 무생명을 생각하게 한다.

　나무는 잎이 없고 바닥은 풀 하나 없이 바위로 되어 있다. 전체가 일종의 파란 공간 안에 갇힌 것같이 시야가 막혀 있다. 마네의 〈풀밭 위의 점심 식사〉에서 보이는 출구가 없는 막힌 공간과는 달리 고갱은 여기서 왼쪽 상단에 하늘을 남겨두었다. 그러나 그 하늘은 강가의 숲에 의해서 힘을 잃는다. 그리고 과일을 따는 남자의 팔에 의해 끊기고 세계는 닫힌다. 이는 동굴이나 깊은 지하같이 해석될 수 있는데, 그가 찾던 타히티의 모습일 수 있다. 고갱이 찾던 '원시적 야생 상태'의 타히티는 이미 도시화·서구화되었고 그는 진정한 타히티를 발견하기 위해서 타히티의 시골 구석으로 들어간다. 타히티는 1843년부터 1880년까지 프랑스 보호령이었고, 이후 프랑스의 식민지였다가 1958년 정식으로 프랑스의 해외 영토가 되었다. 그렇기 때문에 고갱이 타히티를 찾았을 때 이미 타히티는 그가 찾던 '원시적 야생 상태'는 아니었을 것이다. 그림은 그가 찾던 원시와 그가 떠나고자 했던 문명이 공존하는 타히티에서 낙원과 지옥의 결합을 시도하고 성스러운 세계와 속세의 세상을 결합한다.

　최소한의 옷만 걸친 사람들은 일하지 않고 대부분 앉아 있다. 그리고 동물들은 이 사람들과 자연스럽게 어우러진다. 고갱이 그리던 에덴 동산이다. 고갱에게 타히티는 낙원이었다. 그러나 과일 따는 사람이 사과를 따는 아담을 나타낸다면 유일한 남자의 자세는 묘하게도 십자가에 못박힌 예수를 닮았다. 유일한 이 남자는 그리스도교 역사를 통해 등장하는 죄와 구원의 갈등을 상기시키면서 고갱의 개인적 갈등을 구현한다. 어쩌면 아를에서 있었던 고흐와의 갈등일 수도 있다. 아이러니하게 이 유일한 남자는 그림의 오른쪽에서 왼쪽으로 진행되는 인생의 단계에서 젊은 시절에 해당된다.

고갱은 젊은 시절의 기억으로 이 남자를 칠한다. 그 기억 속에는 물론 고흐가 존재한다. 둘만 알고 있는 고흐의 잘린 귀 사건의 진위와 함께. 잘린 귀 사건이 있었던 아를에 고갱이 도착하기 전에 고흐가 완성한 네 점의 해바라기 그림은 고갱의 마음을 사로잡았다. 고갱이 이 해바라기 그림을 무척 마음에 들어 했고 고흐는 그를 위해서 해바라기 그림을 다시 그려주려고 했다는 것을 동생 테오에게 보내는 1889년 1월 23일 편지에 적고 있다.

> 두 점의 해바라기 그림을 언급하며 "…… 그가 두 그림 중에 한 개를 원한다면 두 개 중에 그가 원하는 한 개를 다시 그릴 거야. 게다가 고갱이 특별히 그 그림 좋아하는 거 아니? 그가 나에게 그림에 대해서 이렇게 말했어. '이게 바로 …… 꽃이다.'" [36]

아를의 자연과 아름다운 날씨, 집주인과의 신뢰 속에서 그린 고흐의 해바라기는 아를의 빛을 닮았다. 고흐는 이 해바라기 그림을 모습이 약간 변하는 그림, 오래 보고 있으면 더 풍부해지는 그림이라고 설명했다.

고갱이 몹시 좋아한 〈해바라기〉 그림들은 중심색이 노랑이고, 노랑색은 고흐의 상징이다. 아를에서 고갱과 고흐의 공동 생활은 갑작스럽게 끝났지만 그들의 관계는 고흐가 사망할 때까지 지속되었고, 고갱은 사과 따는, 아담이면서 동시에 예수를 닮은 이 남자를 통해서 그 시절을 추억한다. 인생의 가장 민감한 시기였고 정신적으로 쇠약했던 그의 젊은 시절은 이 그림을 그릴 당시 나이든 고갱의 복잡한 상황과 연결된다.

왼쪽 여신상의 손의 위치는 과일 따는 사람과 반대되지만 그림에서 타히티의 신화적 요소와 그리스도교적 모티브의 융합을 볼 수 있다. 자기가 경험한 두 문화의 종교를 묘사했다. 둘 다 신과 인류 사이를 중재한다는 차원에서는 같은 의미다. 〈아레아레

고흐, 〈해바라기〉, 1888, 캔버스에 유화, 92×73cm, 노이에 피나코텍, 뮌헨 (왼쪽)
고흐, 〈해바라기〉, 1888, 캔버스에 유화, 92.1×73cm, 내셔널 갤러리, 런던(오른쪽)

아〉에도 〈우리는 어디서 왔는가? 우리는 누구인가? 우리는 어디로 가는가?〉에도 종교적 모티브와 일상이 공존한다.

삶에 대한 숙고도 보인다. 의미 있는 제목이다. 전경의 오른쪽에서 왼쪽으로, 어린 시절부터 노년기까지 인생의 단계가 그려진다. 그러나 이상하게도 오른쪽의 이야기는 덜 전통적이다. 아기는 여인의 등쪽에 버림받은 것처럼 머리는 오른쪽으로 다시 말해서 자신의 태생 쪽으로 돌려져 누워 있다. 검은 개가 일종의 지옥의 문지기처럼 그를 지킨다. 왼쪽의 나이든 여인은 엄마 뱃속에 있는 태아의 자세와 닮았다. 여신 옆의 인물과 오른쪽의 붙어 있는 것 같은 긴 치마를 입은 두 여인이 오른쪽으로 가고 있다. 이는 영원한 회귀를 표현한다.

고갱은 여기서 역설적이고 이국적인 천국을 묘사한다. 〈아레아레아〉는 타히티에 매료된 화가의 시선으로 그렸다면 〈우리는 어디서 왔는가? 우리는 누구인가? 우리는 어디로 가는가?〉는 삶, 죽음과 화해한 인간의 시각이 우선된다.

'우리는 어디로 가는가?'는 나이든 여인 즉 유한한 존재를 말한다. '우리는 누구인가?' 우리는 매일의 존재, 일상의 존재임을 말한다. 인간은 이 모든 것이 무엇을 말하려 하는지 자문한다. '우리는 어디서 왔는가?'는 원천에 대한 질문이다.

고갱에게 상징은 인위적으로 꾸민 게 아니라 느낄 수 있는 것이다. 그를 떠나지 않던 존재의 의미에 대한 답을 그림의 색과 형태에서 찾는다. 그림의 한계를 넘어서서 인간 영혼의 비극을 폭로하는, 인간의 의문점을 폭로하는, 인간의 절망을 폭로하는 색이 있는 형태를 만들려는 고갱의 의지다.

고갱은 이렇게 그림이 눈으로 확인되는 외부 세계를 비추는 거울이라는 개념을 청산하고 주관적인 세계라는 그의 생각을 증명한다. 인간의 감정과 환상을 선과 색을 통해서 보여준다. 암시나 상징을 이용해서 인간의 주관적 측면, 내적 영역을 탐구하는 상징주의의 시작을 알린다.

9

존재의 가장 깊은 곳으로

상징주의

"내 친구들은 걷고 나는 불안에 떨면서 거기에 있었다.
그리고 나는 자연을 찢는 끝없는 외침을 들었다."

— 에드바르 뭉크

시대의 불안과 고통을 담아낸 '뭉크'

고갱과 고흐가 제기한 질문들은 에드바르 뭉크Edvard Munch, 1863~1944 같은 작가들에 의해서 계속된다. 뭉크는 회화를 자신의 정신적인 경험을 표현하는 쪽으로 발전시킨다. 뭉크의 회화 세계는 19세기 말의 분위기에 뿌리를 둔 고독, 불안, 실망, 시기 및 병적 기질이다.

뭉크의 그림 〈절규〉는 친구와 산책 도중에 엄습해온 개인적 경험을 선으로 표현한 것인데, 이것은 모든 세대의 삶의 고통을 담아낸 것이라고 할 수 있다. 〈절규〉는 점점 더 복잡해지고 헤아릴 수 없는 현실 앞에서 인간이 느끼는 무력함의 상징이다.

뭉크는 절규와 연결된 서정적 문장을 많이 썼다. 문장은 이 그림을 현재로 하고 감상자를 그의 개인적 경험으로 빠져들게 한다.

"나는 두 친구와 함께 길을 걷는다. 해는 지고 하늘은 핏빛이 된다. 우수의 입김을 느꼈다. 나는 죽을 만큼 지쳐서 멈추어 난간 쪽으로 몸을 구부린다. 검푸른 협만과 도시 위로 화염과 피가 있었다. 내 친구들은 걷고 나는 불안에 떨면서 거기에 있었다. 그리고 나는 자연을 찢는 끝없는 외침을 들었다.[37]

소실점이 화면 왼쪽에 위치하고 넓은 세로 띠가 그림의 오른쪽에 길게 위치한다. 그래서 우리는 그림의 방향을 왼쪽에서 오른쪽으로 잡을 수 있다. 자연스럽게 감상자는 전경의 인물 앞에 위치하면서 그림 안으로 포함된다.

그림은 여러 파트로 구분할 수 있다. 우선 직선으로 칠해진 다리의 바닥과 난간, 그리고 그 다리 위에 있는 중앙의 인물, 그 인물에서 멀어지는 것처럼 보이는 두 인물을 표현하는 어둠을 볼 수 있다. 난간은 〈절망〉에서의 난간을 생각나게 하면서 시각적 깊

뭉크, 〈절규〉, 1893, 판지 위에 템페라와 크레용, 91×73.5cm, 오슬로 국립미술관, 오슬로

이를 보여주지만 인물들의 간략하고 엉성한 묘사는 현실적인 접근을 방해한다. 〈절망〉에서는 난간에 기댄 우수적인 자세의 인물이 여기서는 난간에서 떨어져서 더이상 지탱할 곳을 찾지 못한 채 부유하는 형태다. 겨우 그려진 배, 부두, 마을은 부유하는 불안한 모습의 이 인물의 정신적인 투영이다.

다음 하늘을 보자. 다리와는 반대로 하늘은 수평의 곡선들이 극도로 구불구불하게 이어졌으며, 불타는 듯한 붉은색이다. 이를 보면서 우리는 뭉크가 사용한 '화염'이라는 표현에 조금 더 접근하게 된다. 핏빛의 하늘은 〈절망〉과 〈불안〉에서도 확인할 수 있다.

뭉크는 〈불안〉에서도 〈절규〉에서처럼 구불구불한 선, 걱정스러운 얼굴, 몇 안 되는 단순한 색으로 염세주의적 성향과 고뇌, 불안 등을 표현하고 있다. 〈절규〉를 생각한다면 〈불안〉은 혼란스럽다. 절규와 거의 같은 사이즈이고 같은 구도인데 단지 다리의 위치에 다리를 암시하는 선만 남기고 많은 사람들이 다리를 가리고 있다. 이들의 규모가 위협적이다. 다리를 가득 메운 사람들로 인해서 〈절규〉의 기억이 아니라면 다리 위임을 알아볼 수 없을 정도다. 그러나 인물들의 의상이나 자세는 이들이 왜 여기 있는지 어디로 가는지 설명하지 않는다. 이들의 얼굴은 가면에 가깝고 얼굴에 비해 너무 작은 눈은 이런 느낌을 강조한다.

이렇게 다양성이 없는 인물들의 반복으로 인해서 분위기가 불안해 보여 비이성적인 악몽 같다. 극단적 단순성과 과장된 통일성을 도입해서 불안을 극대화하고 있다. 이것이 바로 화면 전체의 분위기를 결정한다. 이런 분위기는 마을 부분에 위치한 때로는 'Angst(불안)'로 보여지는 글씨 형태에서 절정에 달한다.

형태가 가진 상징적인 내용은 시각적인 무게를 증가시키고 추상적인 형태보다 글씨는 그 힘을 배가시킨다. 시각 예술에서 균형은 시각적 무게로 나타내며 모양, 크기 또는 색으로부터 영향받는다. 형태의 모양과 색이 같을 때 시각적인 무게는 형태의 크기가 좌우하고 형태의 모양과 크기가 같을 때 시각적인 무게는 색으로부터 영향을 받

는다. 반면 색이 비슷할 때 시각적인 무게는 모양에 의해 결정되기도 한다. 물론 에스키스가 아닌 그림에서 글씨의 등장은 뭉크에게 일반적이지 않다. 하지만 〈절규〉나 비슷한 구도의 〈절망〉, 〈절망을 위한 에스키스〉에서도 〈불안〉에서처럼 이 부분에 관심을 표현하지 않았고 뭉크에게 글은 그림과 동등한 가치를 갖는 표현이기 때문에 글씨일 가능성에 무게가 실린다.

뭉크는 이 글씨 형태로 시각적 무게가 하늘과 사람들 쪽으로 기우는 현상을 피했다.

뭉크, 〈불안〉, 1894, 캔버스에 유화, 94×73cm, 뭉크 미술관, 오슬로

이렇게 하늘의 붉은색, 다리 위의 인물들의 크기, 그리고 마을의 글씨 형태 어느 것에도 좌우되지 않고 화면의 균형은 오로지 불안이 차지한다.

유일한 여성의 자세나 표정도 이 남성들과 다르지 않고 불균형과 부조화를 상징한다. 화면의 3분의 2를 차지하는 검정과 어두운 파랑색 덕분에 하늘의 화염이 더 활기를 얻는다. 화염은 하늘에 그리고 부두에 다시 전경 오른쪽의 다리 난간 위에 반복되면서 화면 전체가 화염으로 휩싸인다. 화염 속에서 감상자의 시선은 어디에 위치하는가? 소실점이 왼쪽에 위치하고 지평선을 따라서 오른쪽으로 이동한다. 화면에서 반복되고 있는 화염을 따라 시선은 다시 전경으로 돌아온다. 시점은 이렇게 화염을 따라 순환하면서 탈출구를 찾지 못하고 불안으로 내몰린다.

다시 〈절규〉를 보면, 협만을 보여주는 중심 부분이 있고 세로 띠의 절벽이 오른쪽에 자리한다. 협만이 너무나도 휘어져서 그림의 오른쪽 밑으로 낭떠러지가 만들어진다. 이 부분도 하늘처럼 구불구불하지만 여기 곡선은 수직 곡선으로 우리에게 현기증을 유발한다. 이 중심 부분은 어두운 파란색의 협만과 강렬한 빨강색의 하늘이 극명한 대비를 만든다.

우리는 뭉크가 이미지를 왜곡하는 곡선에 의해서 이미 표현된 외침, 부르짖음의 느낌을 뒷받침하고 하늘의 색과 땅의 색을 바꿔서 감상자를 불안에 빠뜨린다는 것을 알아볼 수 있다.

그러나 하늘의 색은 아마도 1883년 인도네시아의 크라카타우Krakatau 화산 분출로 인한 것일 수 있다. 히로시마 원자폭탄의 1만 3,000배에 달하는 폭발이었던 화산 분출은 3,100킬로미터 이상 떨어진 오스트레일리아에서도 그 소리가 들렸고 하늘의 붉은 빛깔은 북유럽에서도 관찰할 수 있었다. 화산 분출 몇 달 후에 유럽에서는 해가 질 때 하늘이 핏빛을 띠었으며 이는 해가 지고도 약 1시간 정도 계속되었다. 이런 현상은 몇 년 동안 계속되었다. 화산 분출 10년 후에 뭉크는 화산재로 뒤덮였던 오슬로의 밤

을 기억하면서 〈절규〉를 그렸을 것으로 추측한다.

당시 기후 자료는 뭉크 그림의 오렌지빛 하늘이 정확히 노르웨이 남부의 그때 그 겨울 하늘과 일치한다고 제시한다. 프랑스 일간지 《리베라시옹Libération》 2003년 12월 12일자에 뭉크의 〈절규〉와 크라카타우와의 관련성에 대한 글이 실렸으며 미국 천문학 잡지 《스카이 앤드 텔레스코프Sky & Telescope》는 〈절규〉의 붉은 하늘이 인도네시아의 크라카타우 화산 분출에 의한 것이라고 설명한다. 뭉크의 일기와 핏빛의 하늘을 설명할 수 있는 하늘 현상을 조사한 결과 텍사스 주립대학교의 과학자들은 1883년 8월 27일 크라카타우의 화산 폭발이 노르웨이의 어스름한 황혼과 비슷한 것을 만들었다고 결론지었다. 이는 절규가 실제 개인적 경험에서 출발했을 가능성을 시사한다.

반면 크리스티안 스크레스비그Christian Skredsvig, 1854~1924의 기억은 석양이 정신적 혼란의 은유적 표현이고 주관적 경험일 가능성에 무게를 더한다. 스크레스비그의 말을 인용하면 "얼마 전부터 뭉크는 석양의 기억을 무척 그리고 싶어했다. 피 같은 빨강. 사실 그때 정말로 응고된 피였다. 그러나 아무도 그가 본 것처럼 그것을 보지 않았다. 그들은 모두 구름만 보았다. 뭉크는 이 석양과 그 광경이 불러일으키는 불안이 자기를 병들게 한다고 말했다. 그는 절망적이었다. 왜냐하면 물감이 제공하는 이 빈곤한 방법으로는 표현하는 게 충분하지 않았기 때문이다. …… 그럼에도 불구하고 나는 그에게 그것을 그려보라고 권유했다."[38] 화염이 화산 폭발의 결과인지 오슬로의 석양인지는 중요하지 않다. 그 화염이 뭉크의 불안을 해석하고 있다는 것이 중요하다.

중앙의 인물은 귀를 막지 않는 한 자연의 외침을 피할 수 없어 보인다. 하늘을 장악하는 곡선이 이 인물에게뿐 아니라 감상자도 어지럽게 한다. 이 어지러움이 귀를 막은 인물에 의해서 유발되는, 후경의 두 인물은 미처 모르는 불행의 전조 같은 불안을 표현한다.

중앙의 인물은 아주 쉽고 단순한 방법으로 그려졌지만 예사롭지 않게 표현되었다.

마치 유령과 시체의 혼합 같다. 인물은 볼륨감 없이 캐리커처처럼 그려져서 비현실적 느낌을 강조한다.

그의 입은 소리를 지르는 듯하지만 귀는 막고 있다. 감정을 표현하는 눈과 입만을 남기고 머리카락, 귀, 코는 없앴다. 얼굴, 손, 목을 오른쪽 낭떠러지 색과 비슷하게 처리해서 그 의미를 축소시켰다. 이는 그 절규를 일종의 내부의 외침으로 생각하게 한다. 병과 죽음의 공포와 고독을 보여주기 위한 절규로 이 절규는 현실 밖에 있는 인간의 진정한 절망의 호소다.

뭉크의 예술은 자신의 삶의 감정적인 변화와 무관하지 않다. 1868년 12월 29일의 어머니의 죽음, 1877년 누나의 죽음 및 1898년에 만난 아내와의 불행한 결혼 등 자전적 기억으로 만들어진 뭉크의 예술은 1890년대 말부터 보편적 가치로 확장되고 발전된다. 실망, 시기, 예술가의 고통뿐만 아니라 인간의 고통을 가리키는 불안으로 발전된다. 절규와 불안은 문화 안에서의 거북함과 불안의 표명이다. 쇼펜하우어Arthur Schopenhauer, 1788~1860와 니체Friedrich Nietzsche, 1844~1900의 철학에 근접해서 근본적인 염세주의의 영향도 한몫을 한다.

뭉크는 오래전부터 자신을 떠나지 않는 이미지를 가지고 인간 영혼의 수수께끼를 알아내려고 노력했다. 그림은 거울 앞에서의 우리의 태도와 비슷한 그런 우리 영혼의 숨겨진 부분에 대한 탐색이다.

멀리 있는 인물들, 배, 마을 전경 등 그림의 어느 부분도 확실하거나 분명하지 않고 이미지 전체가 흐릿한 느낌이다. 노르웨이의 수도임에도 불구하고 삶의 어떤 묘사나 문화의 흔적이 없다. 이는 이 절규에 오롯이 자리를 할애하기 위한 뭉크의 선택이다. 그러나 절규도 풍경도 뭉크의 목표는 아니다. 선과 색으로 만들어지는 이 순간, 이 구체적인 현실의 변형을 통한 뭉크의 의지와 상태의 해석, 이것이 뭉크의 관심이다. 이렇게 해서 주관적이고 상징적인 예술의 탄생을 알린다.

〈절규〉과 함께 뭉크는 근본적으로 가식적이지 않은, 판에 박히지 않은 미학의 탄생을 알리며 20세기 서양 미술에 큰 기여를 한다. 즉흥적인 테크닉과 작품 내용, 존재적인 경험의 결과는 독일 표현주의 다리파부터 신표현주의까지 그 흔적을 남긴다.

'르동' 예술의 기본, 꿈과 암시

오딜롱 르동Odilon Redon, 1840~1916은 프랑스 상징주의의 가장 독창적인 작가 중 한 명이다. 〈칼리반〉에서처럼 르동의 세계는 유령, 환영, 괴물 및 부패와 악으로 만들어진 괴상한 존재, 유독성의 공포, 무시무시함으로 가득찼다. 그의 신비로움은 살롱에서는 거부되었지만 그의 첫 번째 개인전1881~1882이 신문사 건물에서 열릴 정도로 문학계에서는 관심을 받았다. 그들에게 고립, 고독, 소외는 천재적 재능의 표시였다. 르동은 스테판 말라르메Stéphane Mallarmé, 1842~1898 같은 당대 가장 흥미로운 작가들과 관계를 맺었고 식물학자 아르망 클라보Armand Clavaud, 1828~1890와도 우정을 나눈다. 클라보는 르동이 사람의 눈으로는 볼 수 없는 아주 작은 세계에 관심을 갖게 한다. 이는 르동이 상상의 세계로 문을 여는 계기가 된다.

클라보는 18세기부터 문제가 되던 식물의 가지에 대해 몰두해서 불가사리, 산호 같은 바다 생물을 식물로 분류할지 동물로 분류할지 등 이들의 정확한 성질을 연구했다. 여기서 르동은 가장자리 세계나 부정확한 세계를 발견한다. 불분명한 세계, 이상야릇한 변형의 세계에 관심을 갖게 되고 상상을 통한 새로운 회화 세계를 시작한다.

이런 르동에게 현실에 반대되는 허구의 과정인 꿈은 그의 날개가 되어주었다. 르동 작품의 특징인 몽환 상태, 밤 풍경, 부의식, 작가에 의해서 변형된 현실, 작가의 시각을 통해서 나온 현실이 르동의 꿈에 해당된다. 이 꿈이 암시와 상상을 가능하게 하고

르동, 〈칼리반〉, 1881, 목탄, 49.9×36.7cm, 오르세 미술관, 파리

이런 특징이 〈칼리반〉에서도 나타난다.

칼리반은 완벽하게 르동이 만들어낸 상상 속의 존재는 아니다. 칼리반은 1611년 처음으로 무대에 올려진 윌리엄 셰익스피어의 희곡, 〈템페스트〉에 등장하는 마법의 섬의 정령으로 르동의 여러 작품에 영감을 제공했다. 진화론과 사람의 돌연변이에 대한 과학 이론에 지식을 가지고 있던 르동은 이상함 말고는 형언할 수 없는 이 존재를 통해서 엘리자베스Elizabeth I, 1533~1603 시대의 원시인 신화를 해석한다. 식물과 연결되어 있는 듯 동물과 연결되어 있는 듯 범주를 한정하지 못하게 하는 이 존재는 잡종의 신비함과 섬뜩함을 동시에 담고 있다. 르동은 명암 대비, 그리고 추상적인 선의 효과를 목탄을 사용해서 만들어내는데 이 요소들이 바로 정신에 직접 관련된다.

그가 1875년경 알게 된 목탄은 그의 느와르noir 시기의 중심 재료다. 목탄은 흰색, 검정색과 함께 그 중간에 끝없는 뉘앙스와 효과의 단계를 만들어낼 수 있다. 세상의 불확실성을 강조하기 위해서 이보다 더 적절한 재료가 있을까? 그는 목탄의 시커먼 느낌을 이용해서 현실에 있는 환상적인 차원을 탐구한다.

목탄에 집중하던 느와르 시기는 1892년경부터 점점 유화와 파스텔을 사용하는 색 중심 시기로 대체된다. 몽환 상태와 신비로움은 더 즐겁고 신나는 시각으로 등장한다. 대중의 인정도 1904년 국가에서 〈눈을 감고서〉를 구입하면서 이루어진다. 그러나 느와르 시기와 그 이후의 시기가 반드시 상반되는 것만은 아니다. 느와르 시기 이후에도 여전히 르동의 작품은 암시나 시사의 영역에 있다. 암시와 연상시키는 힘은 르동 예술의 기본으로 남는다.

꿈과 보이지 않는 신비에 빠져 있던 르동은 보이는 광경을 표현하는 세대보다는 정신적인 것을 추구하는 새롭게 떠오르는 초현실주의 세대에게 선구적인 역할을 한다.

인상주의와는 반대로 르동 같은 상징주의 그림은 자연에 의한 영감을 거절한다. 상

징주의는 인간의 시각에 관계되지 않고 인간의 정신 및 상상력에 관계된다. 존재의 긍정적인 요소는 거절하며 가장 깊은 곳에 있는 상상력을 개발한다. 겉모습 뒤에 가려진 세계가 상징주의자들에게 자주 다뤄지는 주제가 된다. 고독과 죽음 또는 환상과 상상은 '여성'과 함께 상징주의 그림에서 자주 다뤄지는 주제들이다. 르동의 그림은 이렇게 감상자를 초자연적인 나라로 끌어들인다.

그림에서 미적 조화를 만들려고 노력하면서 다른 예술 흐름과 구별되기 위해서 상징주의자들에게는 추상을 표현할 수 있는 회화 언어가 필요했다. 화가들은 반자연주의적이고 장식적이고 선적인 화풍을 만든다. 바로 이런 순수한 선이나 생각이 내재된 구성이 상징주의를 아르누보의 선구자가 되게 한다. 그리고 그 선두에 구스타프 클림트Gustav Klimt, 1862~1918가 위치한다.

'클림트'의 독립된 조화

클림트는 그림에서 모티브를 장식적인 것으로 변형시킨다. 황금 시기의 정점인 〈키스〉에서 인물들은 얼굴, 손, 발만 구체적인 형태를 갖고 나머지는 바탕의 금색에 결합되는 옷으로 덮혀 있다. 이렇게 해서 화려한 모티브가 먼저 눈에 들어온다. 클림트는 일본 판화, 비잔틱 모자이크, 그리스 고전, 이집트 미술에서 영향을 받았다. 이탈리아 라벤나Ravenne의 비잔틴 모자이크를 본 후 1901년부터 그림에 금박을 사용하게 되며 이는 그림의 장식성과 화려함을 강조한다. 신체의 관능적이고 에로틱한 표현과 결합된 추상적인 장식은 미묘한 긴장을 부여한다. 공간적인 환상은 소홀히 처리됐고 회화적 화면의 장식적 구성이 우선시됐다.

꽃바닥 위에 커플이 있고 이들의 포옹을 빼고는 아무것도 없다. 커플은 현실에 있지

클림트, 〈키스〉, 1908~1909,
캔버스에 유화, 금종이, 180×180cm, 벨베데레 궁전 , 비엔나

않다. 현실은 여기서 그 중요성을 잃는다.

인물들은 얼굴, 손, 발만 실제 형태를 갖고 있으며 이는 일종의 도식처럼 자리한다. 장식의 화려하고 기하학적인 요소들이 사람을 삼키려고 위협하지만 클림트는 여기서 힘과 관능미를 가진 인물의 묘사 덕에 균형을 유지한다. 클림트는 인공적인 형태의 장식을 가지고 자연주의에 대항할 수 있다고 생각했던 화가로 구성에서 채움과 비움 사이의 미묘한 균형을 장식으로 찾았다.

클림트는 옷의 모자이크 같은 장식을 성별에 따라 차이를 둔다. 남자에게는 검정과 흰색의 사각형으로 힘 있는 남성성을 보여주고, 여자에게는 여성성과 모성애를 생각나게 하는 색색의 꽃과 동그라미가 사용됐다. 여기서 남자와 여자의 몸을 형성하고 있는 기하학적인 형태들은 남자와 여자의 몸도 아니고, 옷도 아니다. 이 형태들은 남자와 여자의 상징이다. 여성의 성적 상징인 만개한 꽃과 남성의 성적 상징인 사각형의 만남은 성적인 에로티시즘을 암시한다.

이 그림은 성스러운 차원에 가깝게 에로티시즘에 접근하면서 모던한 에로티시즘 개념을 예술에 부여한다. 클림트의 〈베토벤 프리즈〉나 〈스토클레 프리즈〉 또는 다른 그림에도 자주 등장하는 이 커플은 인간의 행복 추구의 최종적인 완성을 보여준다. 남자의 얼굴 위치는 격분을 보여주고 반대로 남자의 손은 부드러움을 나타낸다. 무릎을 꿇은 여자는 눈을 감고 사랑의 열정에 내맡기고 있는 것처럼 보인다. 몸에 딱 맞아 부드러운 실루엣을 드러내는 무릎 정도 길이의 니트 원피스와 머리의 꽃은 여자의 고요함을 방해하지 않는다. 그러나 한참 후에 우리는 오른쪽 아래에서 여자의 심하게 세운 발가락을 발견한다. 그리고 남자의 목덜미를 파고 드는 것 같은 구부러진 여자의 손가락을 확인할 수 있다.

화면에서 장식적 요소가 자연주의적 요소를 지배하듯 남성은 여성을 삼켜버릴 것처럼 격렬하고 압도적이지만 여성도 수동적이지만은 않다. 클림트의 선택은 애매모호

클림트, 〈스토클레 프리즈〉의 일부, 1905-1911,
모자이크, 스토클레 궁전, 브뤼셀

하지 않다. 사랑의 정열과 위협이 최고조에 달한 절정의 순간, 바로 이 과도기적인 순간을 선택했다. 약간 먼저도 조금 나중도 아닌 바로 지금 이 순간이다.

얼핏 보면 대비되는 것처럼 보인다. 그러나 그림은 조화의 세계를 생각하게 한다. 커플이 사랑의 승화 안에 따로 독립되어 있는 조화를 생각나게 한다. 이것이 바로 에곤 실레Egon Schiele, 1890~1918가 얘기하는 클림트의 그림이 성스럽다는 차원일 것이다. 현실을 무시하면서 동일한 사랑의 힘 안에서 함께 있는 커플은 사랑의 승화 안에 독립되어 조화의 세계를 생각나게 한다. 그래서 커플은 '사랑하지만 떨어져 있어야 하는 남자와 여자에 대한 상징'을 그렸다는 니나 크랜젤Nina Kransel이 자신의 저서《구스타프 클림트》에서의 주장한 것에 무게가 실리지 않는다.

상징주의는 발전의 실패나 몰락의 느낌을 옮기면서 염세주의적이고 슬픈 예술을 위해서 실용적이고 구체적인 표현을 거부한다. 이들은 상상의 세계나 비물질적인 세계 및 무형의 세계에 집중한다. 꿈이나 환상은 이 세계로 접근하게 하는 다리 역할을 한다. 이들은 비유나 상징에서 도움을 받아서 눈에 보이는 현실과는 다른 이미지를 만든다.

이미지는 보이는 것 이외에 새롭고 신비로운 의미를 제안하거나 생각나게 해야 한다. 이는 초현실주의는 물론 다다이즘이나 입체주의로의 문을 여는 계기가 된다.

상징주의는 통일된 스타일로 발전되지 않았고, 전체적인 정의도 찾기 힘들며, 개인적인 창작의 형태 아래 작가들이 기분, 정신 상태, 불안이나 꿈을 구체화하는 걸로 나타난다. 이들은 이렇게 19세기 말의 혼란 상황에 반응을 보인다. 프랑스와 벨기에는 상징주의 탄생에 중요한 역할을 하지만 상징주의는 파리, 브뤼셀, 빈, 런던 그리고 뮌헨 등을 중심으로 유럽 전역에서 나타난다.

1 지오르지오 바자리 (조르조 바사리) , 박일우 편역, 《르네상스 미술의 명장들》, 계명대학교출판부, 2008, p.101.

2 www.vinci-closluce.com/fr/.../l-exposition-leonard-de-vinci-et-la-france/

3 세르주 브람리, 염명순 옮김, 《레오나르도 다 빈치》, 한길아트, 1995, p.250.

4 리처드 스템프, 정지인, 신소희 옮김, 《르네상스의 비밀》, 2007, 생각의 나무, p.125.

5 《레오나르도 다빈치의 수첩》, 레오나르도 다빈치, 안중식 옮김, 2005, 지식여행, p.243.

6 위의 책 p.246.

7 위의 책 p.246.

8 질송 바헤토, 마르셀로 G 올리베이라, 유영석 옮김, 《미켈란젤로 미술의 비밀》, 문학수첩, 2008, p.34.

9 《르몽드(Le Monde)》, 2014년 5월 5일자

10 지오르지오 바자리, 위의 책 p.220.

11 고성소: 지옥의 변두리라고도 하며 구약 시대의 의인들이 그리스도 강림 때까지 머무른다고 하는 곳. (불한중사전, 한국불어불문학회 편, 1988, 삼화출판사, p.1187.)

12 지오르지오 바자리, 위의 책 p.224.

13 '벽면을 움푹하게 만들어서 침대를 들여놓은 곳, 17세기 귀부인이 사교계 인사들을 맞아들이던 내실 겸 살롱'(불한중사전, 한국불어불문학회편, 1988, 삼화 출판사, p.54.)

14 J.W.Goethe 1749-1832, 1798, Sur Laocoon, Ecrits sur l'art, Paris, Flammarion, 1996, p.169-170, cité par G. Didi-Huberman, Limage survivante, p.207

15 David et le néoclassicisme, Sophie Monneret, 1998, Editions Pierre Terrail, p.111.

16 데이비드 어윈, 정무정 옮김, 《신고전주의》, 한길아트, 2004, p.252.

17 오병욱, 《서양 미술의 이해》, 일지사, 1994, p.83.

18 케네스 클라크, 엄미정 옮김, 《그림을 본다는 것》, 엑스오북스, 2012, p.174.

19 Constable, Le Petit Journal des grandes expositions, Réunion des musées nationaux, 2002, p.4.

20 다니엘 아라스, 이윤영 옮김, 《디테일:가까이에서본 미술사를 위하여》, 도서출판 숲, 2003, p.118.

21 바르비종파 미술관, 92,rue Grande 77630 Barbizon France

22 Histoire de la peinture, Anna-Carola Krausse, 1995, Gründ, p. 67.

23 fr.wikipedia.org/wiki/Paris

24 Monet, Karin Sagner, traduction française : Marie-Anne Trémeau-Böhm, 2006, Taschen, P.158.

25 L'Impressionnisme, Phoebe Pool, Traduit de l'anglais par Hélène Seyrès, 1994, Editions Thames & Hudson, p.227.

26 DK 편집부, 김숙, 이윤희, 이수연, 정상희 옮김, 《세계 미술의 역사》, 2009, 시공아트, p. 342.

27 캐롤 스트릭랜드, 김호경 옮김, 《클릭 서양미술사》, 예경, 2010, p.201

28 "… C'est encore presque la même chose que les études que je fis à Nu[e]nen de la vieille tour et du cimetière…" Millet/Van Gogh, 1998, Editions de la Réunion des musées nationaux, p.88.

29 Lettres à son frère Théo, Vincent Van Gogh, 1988, Traduit du néerlandais par Louis Roëdlant, Éditions Gallimard, P.419.

30 Lettres à son frère Théo, Vincent Van Gogh, 1988, Traduit du néerlandais par Louis Roëdlant, Éditions Gallimard, P.418.

31 앨런 보네스, 이주은 옮김, 《모던 유럽 아트》, 시공아트, 2004, p.86.

32 Lettres à son frère Théo, Vincent Van Gogh, 1988, Traduit du néerlandais par Louis Roëdlant, Éditions Gallimard, P.402.

33 Bel-Ami, Guy de Maupassant, 1983, Librairie Générale Française, P.17.

34 Lettres à son frère Théo, Vincent Van Gogh, 1988, Traduit du néerlandais par Louis Roëdlant, Éditions Gallimard, P.411.

35 DK 편집부, 위의 책 p.372.

36 Lettres à son frère Théo, Vincent Van Gogh, 1988, Traduit du néerlandais par Louis Roëdlant, Éditions Gallimard, P.461.

37 Munch, Reinhold Heller, Traduit par Sabine Boulongne, 1991, Flammarion, P.88.

38 위의 책 p. 68.

참고 문헌

지오르지오 바자리, 박일우 편역, 《르네상스 미술의 명장들》, 2008, 계명대학교 출판부

세르주 브람리, 염명순 옮김, 《레오나르도 다 빈치》, 1995, 안길아트

리처드 스템프, 정지인, 신소희 옮김, 《르네상스의 비밀》, 2007, 생각의 나무

레오나르도 다빈치, 안중식 옮김, 《레오나르도 다빈치의 수첩》, 2005, 지식여행

다니엘 아라스, 이윤영 옮김, 《디테일: 가까이에서 본 미술사를 위하여》, 2003, 도서출판 숲,

케네스 클라크, 엄미정 옮김, 《그림을 본다는 것》, 2012, 엑스오북스

앨런 보네스, 이주은 옮김, 《모던 유럽 아트》, 2004, 시공아트

DK 편집부, 김숙, 이윤희, 이수연, 정상희 옮김, 《세계 미술의 역사》, 2009, 시공아트

질송 바헤토, 바르셀로 G 올리베이라, 유영석 옮김, 《미켈란젤로 미술의 비밀》, 2008, 문학수첩

오병욱, 《서양 미술의 이해》, 1994, 일지사

네이선 노블러, 《미술의 이해》, 2010, 예경

캐롤 스트릭랜드, 김호경 옮김, 《클릭 서양 미술사》, 2010, 예경

호스트 월드마 잰슨, 최기득 옮김, 정점식 감수, 《서양미술사》, 2001, 미진사

데이비드 어윈, 정무정 옮김, 《신고전주의》, 2004, 한길아트,

BAUR Eva-Gesine, Rococo, Taschen, 2007

DASSAS Frédéric, Le baroque, Centre National de Documentation Pédagogique, 1999

MONNERET Sophie, David et le néoclassicisme, Editions Pierre Terrail, Paris, 1998

LEGRAND Gérard, L'Art romantique, Larousse, 1999

VAUGHAN William, L'Art romantique, Thames & Hudson, 1994

KRAUSSE Anna-Carola, Histoire de la peinture, Librairie Gründ, 1995

PICON Gaëtan, 1863 Naissance de la peinture moderne, Gallimard, 1988

POOL Phoebe, L'Impressionnisme, Traduit de l'anglais par Hélène Seyrès, Thames & Hudson, 1994

VAN GOGH Vincent, Lettres à son frère Théo, Gallimard, 1988

LEPROHON Pierre, Vincent Van Gogh, Editions Jean-Claude Lattès, 1988

PIERARD Renaud, Millet/Van Gogh, Editions de la Réunion des musées nationaux, 1998

SAGNER Karin, Monet, Traduction française: Marie-Anne Trémeau-Böhm, Taschen, 1990

HELLER Reinhold, Munch, Traduit de l'anglais par Sabine Boulongne, Flammarion, 1991

PIENS Bernard (dirigée), La Peinture symboliste I, Centre National de Documentation Pédagogique, 1987

Réunion des Musées Nationaux, La Peinture au Louvre, Editions Hazan, 1992

BROOS Ben, De Rembrandt à Vermeer, La Haye, Editions de la Fondation Johan Maurits Van Nassau, 1986

ZESTERMANN Mariet, Le Siècle d'or en Hollande, Paris, Flammarion, 1996

Pont-Aven et Gauguin, Connaissance des Arts Hors-série n° 193

Véronèse, Le profane et le sacré, Hors-série du Figaro, Commission paritaire : N° 0406C83022

Réunion des Musées Nationaux, Constable, Le Petit Journal de grandes expositions, 2002